레플리카

불변의 패션 브랜드로
보는 문화사

박세진

replica /ˈrɛplɪkə/ 명사 복제품·복각

이 책에서 말하는 레플리카Replica란 1970년대 이전에 나왔던 몇몇 청바지를 완벽하게 재현 제작하는 것을 목표로 일본에서 시작된 패션 문화를 뜻한다. 의류업계에서 흔한, 정교한 불법 카피 제작과 방식은 비슷하지만 이 청바지 복각 문화는 디자인을 넘어서 당시의 원단과 제작 방식, 공장 기계 등의 생산 기법과 설비는 물론, 당대의 문화와 사회상까지 담아내려는 집요함에서 큰 차이가 있다. 청바지에서 시작한 레플리카는 비슷한 시기에 나왔던 작업복, 아웃도어, 밀리터리 의류 등등으로 확장되었으며, 오늘날 남성복의 한 흐름을 주도하고 있다.

목차

부가정보

머리말

패션계는 디자이너 혹은 전문경영인이 구심점이 되어 이끌어왔다. 디자이너가 이끄는 브랜드들은 디자이너 각자의 고유한 개성과 세계관을 반영한 소량의 컬렉션을 선보이며 고급 패션 시장을 주도한다. 전문경영인이 이끄는 브랜드들은 고급 패션에서 제시하는 트렌드를 재빨리 흡수해 대량생산을 통해 가격을 낮춘 의류를 선보인다.

그런데 1980년 즈음 일본과 프랑스 패션계에 새로운 기류가 형성되었다. 디자이너나 전문경영인이 아니라, 생산자와 제조 공장을 중심으로 운영되는 브랜드가 생겨나기 시작한 것이다. 이러한 기류는 특히 일본에서 급물살을 탔다. 그후 30여 년이 흐른 오늘날, 생산자 중심 브랜드는 패션계를 움직이는 중요한 축으로 성장했다.

이 책에서 소개하는 브랜드들이 선보이는 옷은 언뜻 보면 비슷비슷하다. 청바지를 비롯해 초어 재킷chore jacket, 피코트pea coat, 샴브레이 셔츠chambray shirts 등은 디테일만 조금씩 다를 뿐 기본 디자인은 어느 브랜드 제품이든 비슷하다. 심지어 과거에 있었던 예전 디자인의 옷을 똑같이 만들어내는 것

이 목표인 브랜드도 있다. 패션이 본래 각자의 개성, 즉 남과 다름을 목표로 삼는다는 점에서 이러한 움직임은 이율배반적으로 보인다. 하지만 옷을 '어느 지역'에서 '어떤 방식'으로 제작했는지가 마치 디자이너의 이름이나 브랜드 로고처럼 브랜드의 정체성을 드러내는 요소로 등장하기 시작했다. 더구나 그 정체성은 추상적인 개념이 아니라 실제로 일본 오카야마와 미국 노스캐롤라이나 등에서 가동되는 공장이며, 수십 년 이상 한 분야에 종사해온 숙련공이다.

지금까지 의류 생산자와 제조 업체는 디자이너와 전문경영인 뒤에 숨어 옷을 만들어왔다. 하지만 생산 주체를 중시하는 새로운 기류 덕분에 이들이 전면에 나설 수 있는 영역이 생겼다. 이와 더불어 소위 선진국에서는 사양 산업으로 여겨지던 전통 의류 제조업이 새로운 형태로 패션계에 재등장했다.

이 책은 고급 패션과 대중 패션의 틈을 파고들어 제3의 영역을 구축하는 데 성공한 생산자 중심 브랜드를 조명한다. 제1장에서는 레플리카replica 패션의 원형이라고 할 수 있는 20세기 초 미국의 워크 웨어work wear에 대해 살펴본다. 당시 등장한 작업복과 기능성 의류는 일본을 거쳐 오늘날 우리가 일상에서 즐기는 패션 아이템이 되었다. 제2장에서는 레플리카 청바지를 중심으로 1980년대 이후 일본에서 새롭게 일어난 올드 아메리칸 패션에 대해 알아본다. 투박하고 거친 올드 아메리칸 스타일에 대한 동경은 과거의 디자인과 생산 방식을 정교하게 재현하는 레플리카 의류의 등장으로 이어졌다. 마지막으로 제3장에서는 2000년대 이후의 패션 동향을 살펴본다. 일본에서 되살아난 '웰 메이드'와 '핸드 크래프트' 정신은 본토인 미국으로 역수입되어 패션계에 새로운 흐름을 만들어내고 있다.

기본적으로는 제1장부터 죽 읽어 나가면서 시간의 흐름

과 더불어 변모해온 패션 트렌드를 이해할 수 있도록 신경을 썼다. 그리고 각 장마다 그 시기에 등장해 중요한 영향을 미친 브랜드의 역사와 주력 제품을 소개했다. 레플리카 의류를 쇼핑할 때 여기에서 소개하는 브랜드 목록을 참고해도 좋을 것이다. 아울러 레플리카 의류 제작과 관련해 구체적인 정보를 부록으로 실었다.

요즘에는 청바지를 '데님'이라고 부르는 경우가 많지만, 이 책에서는 데님과 청바지를 구분해 표기했다. 데님이라고 적은 것은 청바지가 아니라 직물을 의미한다.

끝으로 이 책이 세상에 나올 수 있게 애써주신 벤치워머스 출판사와 김교석 편집자, 일러스트를 그려준 전소영 씨에게 감사드린다. 아울러 원고를 쓰는 동안 종종 작업 공간을 제공해준 김형재, 홍은주 디자이너와 박재현 씨에게도 감사 인사를 전한다.

프롤로그

시간을 30년 전으로 돌려보자. 당시만 해도 파리와 이탈리아의 디자이너 브랜드, 예컨대 크리스티앙 디오르Christian Dior나 프라다Prada, 버버리Burberry, 아르마니Armani가 내놓은 옷이 어떤 공정을 거쳐 생산되는지에 관심을 기울이는 이들은 드물었다. 명품 브랜드인 만큼 최고급 직물을 사용해 솜씨 좋은 숙련공이 만들 것이라고 자연스레 믿었기 때문이다. 비슷한 이유로 청바지나 티셔츠, 작업복처럼 주로 하위 계층에서 소비하는 의류의 제작 과정도 주목받지 않았다. 으레 커다란 공장에서 대량으로 생산했으리라 생각했기 때문이다.

그러나 최근에는 상황이 달라졌다. 요즘 높은 인기를 누리는 청바지 브랜드 숍이나 헤리티지 브랜드 숍, 편집 숍 등에 가면 과거 미국의 풍경을 재현하거나 옛날 기계를 잔뜩 쌓아둔 인테리어를 심심찮게 볼 수 있다. 제품 안내 페이지에는 몇 온스 코튼을 사용했는지, 방축가공한 원단인지, 미국의 어느 공장에서 제작한 데님인지 하는 등의 정보를 상세히 적어둔다. 그뿐 아니라 청바지와 구형 워크 웨어를 다루는 패션 잡지나 인터넷 사이트에서도 청바지의 구리 리벳rivet 종류와 재킷 단추 재질 같은 시시콜콜한 정보를 손쉽게 접할 수 있다.

한편 1980년대 즈음 일본에는 《메이드 인 USA 카탈로그Made in USA Catalogue》, 《뽀빠이Popeye》 같은 잡지에서 소개하는 올드 아메리칸 스타일에 눈뜬 청년들과 오랫동안 프레피 룩 같은 아메리칸 트래디셔널 패션을 사랑해온 일군의 무리가 있었다. 전후 일본 국민에게 미국은 관심과 호기심의 대상이었다. 특히 할리우드 영화에 등장하는 커다란 집과 자동차, 텔레비전, 냉장고 등으로 대표되는 미국식 삶을 동경했다. 1980년대 일본 패션계에서 일어난 새로운 기류 역시 "옛날 미국 옷들, 꽤 멋지잖아" 정도로 소비되었다. 어쩌면 당시 구세대가 그러했듯이 젊은 세대들도 '역시 미국이 최고'라는 단순

한 마음으로 미국 스타일을 흉내 냈는지 모른다.

그런데 올드 아메리칸 패션을 즐기는 이들이 가만히 살펴보니, 당시 판매되던 리바이스Levi's 청바지는 구형 모델과 어딘가 달라진 듯했다. 구형 청바지를 좋아하는 사람들은 청바지가 달라진 이유가 대체 무엇일까 하나하나 따져보기 시작했다. 그 과정에서 가동을 멈춘 구형 직기, 생산을 중단한 셀비지selvage 공장, 구형 재봉틀과 재봉 장인들, 링 스펀ring spun, 행크hank 인디고 염색, 구리 리벳, 철제 버튼, 재봉실 등 별의별 것들이 다 튀어나왔다.

때마침 미국에 악성 재고로 쌓여 있던 20~30년 된 리바이스와 리Lee의 청바지가 데님 헌터에 의해 일본으로 수입되기 시작했고, 구제 청바지도 들어오게 되었다. 그리고 마침내 예전 의류를 똑같이 재현하려는 사람들이 생겨났다. 레플리카 청바지가 세상에 등장하게 된 것이다.

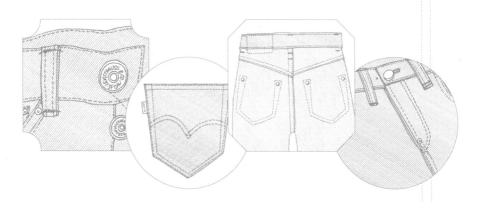

'레플리카'는 말 그대로 복제품이다. 1947년에 리바이스가 선보인 '501' 청바지를 50여 년 후인 1990년대에 똑같이 재현한다고 가정하자. 1947년형 501은 리바이스가 2차 세계대전 당시 시행된 물자 제한 정책이 풀린 후 처음 선보인 모델로, 전쟁 기간에는 생략할 수밖에 없었던 디테일을 대거 되살린 점

이 특징이다. 전쟁 때 사라졌던 코인 포켓의 리벳을 다시 붙였고, 뒷주머니에 달린 리벳이 가구나 자동차 시트를 긁는 문제를 해결하기 위해 데님으로 덮었다. 오른쪽 뒷주머니에 부착한 빨간색 탭tap에는 'LEVI'S' 로고를 대문자로 적었다. 아울러 새로운 소비층으로 부상한 중산층을 겨냥해 실루엣이 대폭 날렵해졌다.

위에서 언급한 수준의 외형적 특징을 흉내 낸 청바지는 2차 세계대전 군용품을 판매하는 매장이나 '개츠비 시대' 코스프레 파티를 여는 사람들이 찾는 코스튬 매장에서 구할 수 있다. 레플리카 청바지 장인들은 한층 정교하게 파고든다. 구형 청바지에 관심이 많은 소비자는 데님의 색과 촉감, 청바지에 부착한 금속의 광택 같은 사소한 요소까지 민감하게 살피기 때문이다. 지금부터 1990년대의 레플리카 청바지 복각 과정을 상세히 따라가보자.

우선 1947년형 501 청바지에 사용된 구리 백 퍼센트 리벳을 다시 만든다. 철로 제작된 앞여밈의 버튼 플라이button fly 역시 다시 만든다. 여기서 '다시 만든다'의 의미는 그 시절에 실제로 리벳과 버튼 플라이를 만들었던 공장이나 기계를 찾아내 제작을 맡긴다는 의미다. 공장과 기계를 찾을 수 없는 경우라면, 당시와 동일한 사양의 기계를 새로 제작한다. 501은 청바지 부위마다 두께가 다른 열 종류의 노란색 실을 사용해 원단을 이어 붙였다. 이 열 종류의 노란색 실도 모두 복각한다. 청바지 끝단에는 이상한 긁힌 자국이 있었는데, 이는 '유니언 스페셜Union Special'이라는 재봉틀을 사용한 흔적이다. 동일한 재봉틀을 구하고 그 재봉틀을 다룰 줄 아는 사람을 구한다.

청바지의 색과 촉감을 재현하는 과정은 훨씬 복잡하다.

[*] 이를 'E 레드 탭'이라고 한다. 1971년 즈음에 'E'가 'e'로 바뀌었다.

1947년형 리바이스 501은 미국 노스캐롤라이나에 있는 콘 밀스Cone mills 공장에서 '드레이퍼Draper X3'라는 직기로 짠 셀비지 데님을 사용했다. 그러나 1990년에 콘 밀스 공장은 셀비지 데님을 생산하지 않았다. 드레이퍼 X3 직기를 구할 수도 없고, 다른 직기로는 501의 색과 촉감을 재현하기 어렵다. 데님은 목화솜으로 만든 방적사를 인디고로 염색해 직기로 짜는 과정으로 완성되는데, 이 모든 공정을 차례로 테스트하면서 501과 가장 근접한 결과물을 만들어내는 수밖에 없다. 이를 위해 과거에 사용하던 방적 기계와 공장, 인디고 염료와 염색법을 알아야 하며 이 모든 것을 다룰 줄 아는 기술자가 필요하다. 1990년대에 레플리카 청바지는 이렇듯 복잡한 과정을 모두 통과해 비로소 완성되었다.

레플리카 의류를 만드는 사람들은 이에 그치지 않고, 그때 그 시대에 자신이 살았다면 어떤 제품을 만들었을까를 고민했다. 그 결과 구형 청바지의 제작 방식을 적용해 새로운 제품을 개발하려는 시도가 이어졌다.

여러 시행착오 끝에 빈티지 레플리카 청바지 제작 절차가 확립되었다. 아울러 소비자들 사이에서도 청바지 제조 과정과 원산지를 꼼꼼하게 따져보는 기류가 생겼다. 그러나 과거의 제작 방식을 재현하려면 절차와 공정을 다시 구축해야 했고, 대량 생산도 포기해야 했다. 제작자는 제작 과정을 간략히 정리해 청바지 뒷주머니에 붙였다. 패션 잡지는 레플리카 제작 과정을 상세히 설명하는 기사를 실었다. 소비자는 그러한 정보를 검토하면서 예전 제품과 레플리카 청바지가 어떻게 다른지를 파악했다.

소비자들은 점차 청바지를 넘어 티셔츠, 치노chino 팬츠, 코튼 재킷 등의 제작 과정을 궁금해하기 시작했다. 여기서 재미있는 점은 이른바 '올드 크래프트맨십old craftsmanship'에 대

Replica

프롤로그

한 관심에 공장 기계가 포함되었다는 사실이다. 구형 직기는 느리고 자꾸 멈추는 데다 생산량이 적었고, 그렇게 완성된 원단은 두껍고 투박했다. 품질로 따지면 요즘 직물이 훨씬 가볍고 튼튼하다. 하지만 사람들은 지금은 생산할 수 없는, 혹은 생산하지 않는 바로 그 옛날 직물을 원했다. 제작 속도가 느려 소량 생산할 수밖에 없어 높은 가격이 붙었지만 소비자들은 기꺼이 수긍했다. 장인, 핸드 메이드, 웰 크래프트 같은, 프랑스의 오트 쿠튀르Haute couture나 나폴리의 수제 구두, 스위스의 명품 시계 같은 값비싼 세계에나 해당되는 개념들이 일상복으로 내려온 것이다.

레플리카 의류를 구매할 때 디자인은 중요한 고려 대상이 아니었다. 이미 나온 디자인을 원하는 것이기 때문에 과거 제품과 비슷한 분위기만 낼 수 있으면 족했다. 다만 박시한 핏은 현대적으로 슬림하게 수정되었다. 예전 미국 옷을 보면 동양인에게는 마치 드럼통처럼 몸통이 지나치게 큰 경향이 있는데, 그럼에도 원형에 가깝다는 이유로 레귤러 핏과 박스 핏을 선호하는 이들도 있다. 레플리카 패션에 관심을 가지는 사람이 늘어날수록 다양한 취향이 한데 뒤섞였다.

이제부터 레플리카 의류가 탄생하는 과정에서 패션계에 어떤 일들이 벌어졌는지 추적할 것이다. 제1장에서는 20세기 초반에 열악한 의복을 걸치고 황무지를 개척했으며 전쟁을 치른 미국과 영국에서 하위 의류가 만들어지게 되는 과정을 살펴본다. 여기서 말하는 '하위 의류'란 노동 현장, 생존 현장, 전쟁터 등에서 입는 기능성 의복을 말한다. 즉 패션 도구가 아닌, 생존과 작업 수행에 필요한 도구로서의 옷이다.

20세기 초에 구식 기계로 생산되던 하위 의류는 공장 자동화와 대량 생산의 파고 아래 수십 년 동안 파묻혀 있다가 1980년 즈음 일본에서 불현듯 되살아났다. 일본인의 독특한

취향 덕분인지 아니면 당시 일본의 경제적 상황 때문이었는지 그 원인을 명확히 규명하기는 어렵지만, 결과적으로 레플리카 패션은 일본에서 탄생했다. 제2장에서는 일본에서 레플리카 패션이 어떠한 단계를 거치며 성장했는지 살펴본다.

일본에서 형성된 레플리카 트렌드는 2000년대에 청바지와 워크 웨어의 고향인 미국과 유럽으로 되돌아갔다. 제3장에서는 이러한 최근의 경향을 소개한다. 낡은 제품을 오랜 시간이 흐른 뒤 복원한다는 건 아무래도 조금 이상한 구석이 있다. 그럼에도 레플리카의 유행은 일본뿐 아니라 미국과 유럽 등에서 내리막길을 걷던 전통 제조업을 활성화하는 자극제가 되었다. 레플리카 의류가 유행하면서 사람들은 '메이드 인 차이나' 대신 '메이드 인 USA'에 기꺼이 높은 가격을 지불했고, 이에 선진국에서 의류 산업에 다시금 관심을 기울이게 된 것이다.

레플리카가 생겨나고 유행하는 과정을 살펴보면, 디자이너나 경영인이 중심이 되어 움직이던 패션 산업의 일부분이 생산자와 공장을 중심으로 이동하는 모습을 확인할 수 있다. 옷을 직접 만드는 사람들은 지금껏 디자이너나 경영인의 뒤에 머물렀다. 하지만 지난 30여 년을 거치며 확장된 생산자 제조 중심의 패션 트렌드는 이들 생산 주체를 패션 산업의 전면으로 내세웠다.

1장

네이티브 오리지널

패션의 역사는 왕과 귀족, 장인이 주도했으며 지금은 파리나 밀라노의 패션 위크fashion week 무대에 오르는 고급 패션 브랜드를 따라서 움직인다. 1800년대 말 디자이너 찰스 프레더릭 워스Charles Frederick Worth가 주도한 오트 쿠튀르의 탄생 이후, 패션은 왕과 귀족이 주문한 대로 장인들이 옷을 만들던 데서 디자이너가 일종의 작품을 선보이면 귀족들이 구매하는 방식으로 변화했다. 이로써 디자이너가 주도하는 패션이 만들어졌다. 이제 특권층은 대부분 사라졌으며 고급 패션은 가격을 지불할 수만 있다면 평등하게 소비된다.

패션의 역사가 고급 브랜드의 움직임에 따라 기술될 수밖에 없는 이유는 고급 패션의 반대편에 있는 하위 의류에는 이렇다 할 변화가 없었기 때문이다. 특히 19세기 말부터 20세기 중반까지 노동자가 입는 워크 웨어나 군인의 옷이라고는 캔버스와 데님으로 만든 상하의가 전부였다. 당시에는 일반인이 사용할 수 있는 소재가 면 아니면 울밖에 없었다. 1930년대의 나일론, 1950년대의 폴리에스테르, 1960년대에 처음 개발된 고어텍스처럼 합성 섬유와 기능성 섬유가 등장한 때에나 그에 맞춰 조금씩 변화해온 정도다.

물론 과거라고 아주 똑같은 옷만 입었던 것은 아니다. 특히 생산 측면에서는 제법 많은 변화가 있었다. 19세기 말에는 공장에서 생산한 면이나 울을 가져다 집에서 직접 옷을 만들어 입거나, 구식 공장에서 찍어낸 옷을 입었다. 2차 세계대전을 거치며 군복과 군 장비를 대량 생산하는 설비가 갖춰졌고, 전쟁이 끝나고 인구가 폭발적으로 늘어나면서 그 설비들을 통해 옷이 대량 생산되기 시작했다. 생산 설비는 차츰 효율적이며 오염을 줄이는 방향으로 개선되었다. 자동화와 컴퓨터화로 인해 인력이 필요한 공정도 줄어들었다. 요즘에는

유니클로Uniqlo 매장에만 방문해도 품질 좋은 티셔츠를 저렴한 가격에 구입할 수 있다.

문제의 해결 방식

하위 계층의 의복은 크게 워크 웨어, 밀리터리 유니폼, 스포츠 웨어로 나눌 수 있다. 군 장교와 귀족이 입었던 고급 밀리터리 유니폼이나 스포츠 웨어도 있지만, 여기서 언급하는 의복은 일반 사병에게 지급된 유니폼과 일반인이 입었던 스포츠 웨어를 말한다.

옷은 일차적으로 기능성을 가미한 일종의 도구다. 지금은 패션 아이템으로 여겨지지만 원래는 몸을 보호하려는 목적이 컸다. 사냥할 때 겪는 추위를 극복하기 위해, 작업 능률을 올리고 작업자의 몸을 보호하기 위해 고안된 것이다. 도구에 문제가 생기면 그 도구를 사용하는 환경에 적합한 방식으로 해결책을 찾게 된다. 캔버스 천으로 만든 바지를 입고 현장에서 일하는데 자꾸 바지 무릎이 터진다면, 작업 도중 부상을 입을 확률이 높아지므로 반드시 개선해야 한다. 가장 간단한 해결책은 무릎에 캔버스 천을 덧대는 것이다. 미국의 워크 웨어 브랜드 칼하트Carhartt에서 선보인 'B01' 바지는 이런 방식으로 가장 단순하게 문제점을 보완한 제품이었다.

격한 움직임으로 바지 옆선이 자주 뜯어지는 문제를 마주한 리바이스의 공동 창립자 제이컵 데이비스Jacob Davis는 리벳 고정 방식을 발명해 특허를 얻었다. 이제 리벳으로 옷의 이음새를 고정하게 되었고, 덕분에 옷은 한층 견고해졌다. 한편 데님이라는 능직 섬유가 보급되자 이번에는 캔버스 대신 데님으로 바지를 만들었다. 능직 섬유는 트윌twill 섬유라고도 하는데, 평직 섬유에 비해 마찰에는 약하지만 대신 두껍고 부드러우며 더러움을 덜 탄다. 데님을 쓰면서 옷이 두꺼워져 움

직이는 데 방해가 되자 주름을 붙였다. 그래도 불편하면 주름을 늘렸다. 이렇듯 초기에는 아주 간단한 방식으로 옷을 개선해나갔다.

기차나 증기선의 화부들은 석탄이 내뿜는 뜨거운 열기를 버텨야 했는데, 당시에는 방화 수단이 없었기 때문에 그저 면을 잔뜩 겹쳐 옷 앞에 덧대었다. 이와 같은 대안 상품은 기업에서 만들기도 했지만 개인이 필요에 의해 직접 수선해 만들기도 했다.

오래된 워크 웨어 브랜드들은 자신들이 만든 의류를 입고 일하는 육체노동자의 목소리에 항상 귀를 기울였다. 현장에서 옷에 문제가 생기면 작업용 장비로서의 가치가 없어지기 때문이었다. 그들은 노동자의 의견을 청취해 개선 사항을 파악했고, 그 시대에 동원할 수 있는 재료나 단순한 아이디어를 활용해 문제를 해결했다. 초기 워크 웨어 브랜드의 의류 제작은 대체로 이런 방식으로 진행되었다. 지금 보기에는 사소한 문제를 사소한 방식으로 해결한 것인데, 이 사소한 조치들이 실제 현장에서는 유용하게 작동했다.

워크 웨어와 밀리터리 유니폼, 스포츠 웨어

워크 웨어는 문자 그대로 일할 때 입는 옷으로, 19세기 말부터 20세기 중반까지 미국에서 성행한 육체노동과 관련이 깊다. 19세기 말에 미국에는 미개척지에 자리를 잡고 땅을 일구는 개척자들이 있었다. 또 서부와 알래스카에서 금이 발견되었다는 소식에 일확천금을 꿈꾸며 긴 여행을 떠난 사람들이 있었다. 텍사스 등 남부에는 수백 마리의 소를 끌고 몇 개월에 걸쳐 캠핑을 하며 이동하는 카우보이가 있었으며 북부에는 벌목꾼과 탄광 노동자, 열차 선로를 놓는 노동자와 역무원

이 있었다. 대공황 이후 루스벨트Franklin Delano Roosevelt에 의해 미국 전역에서 토목 공사가 진행되면서 댐과 도로 건설에 동원된 노동자, 그리고 군수 공장에서 일하는 노동자가 있었다. 직업군에 따라 조금씩 다르기는 했지만 노동자는 주로 덕duck과 캔버스, 데님으로 만든 옷을 입었다.

의복의 역사에 가장 큰 변화를 가져온 사건은 세계대전일 것이다. 특히 2차 세계대전은 지금까지 인류가 겪어온 전쟁 가운데 가장 큰 규모로, 수많은 사람이 참전했다. 젊은 남성들은 전쟁터로 나갔으며 남은 사람들은 공장에서 전쟁 물자를 생산했다. 한꺼번에 엄청난 양을 만들기 위해 의복 규격이 표준화되었고 대량 생산에 적합한 형태로 세세한 공정이 정리되었다. 전쟁이 끝난 후에는 군대에서 입던 옷을 좀더 편한 형태로 개량해 일상복으로 입었다. 2차 세계대전이 끝난 20세기의 옷은 19세기의 그것과는 판이하게 달라졌다.

워크 웨어와 밀리터리 웨어는 험한 환경에서 생존과 과업을 수행하는 데 도움을 준다는 공통점으로 묶여 서로 영향을 주고받으며 발전했다. 특히 기능적인 부분에서 그러한 공통점이 두드러지는데, 군복 역시 워크 웨어와 마찬가지로 실생활에서 생기는 문제를 해결하면서 발전했다. 예를 들어 온도가 뚝 떨어지는 전투기 안에서 버티는 파일럿을 위해 가죽으로 만든 봄버 재킷bomber jacket이 등장했고, 매서운 바닷바람과 싸우는 해군 병사를 위해 피코트가 개발되었다. 물에 옷이 젖어서 고생하는 잠수함 요원을 위해 바버Barbour는 면에 왁스를 입힌 왁스드 코튼waxed cotton을 이용해 방수 기능을 넣은 어설라 슈트ursula suit를 선보였다. 어느 현장이든지 튼튼하고 오래가는 의복이 필요했기 때문에 탄탄한 소재인 덕이나 캔버스를 활용한 옷이 주류를 이루었다.

세계대전 당시 사용된 군복은 전후에도 민간에서 오랫

동안 사랑받았다. 전쟁이 끝난 직후에는 시중에 옷이 거의 없어 군복을 입을 수밖에 없었고, 나중에는 튼튼한 옷이 필요했기 때문에 일부러 구해 입었다. 군복은 그 용도에 따라 최소한의 사양을 지정하는데, 이를 흔히 '밀 스펙MIL-SPEC'이라고 부른다. 군복만큼의 세밀한 사양이 일상생활에 필요한 것은 아니었지만, 밀 스펙을 준수해 만든 옷은 출처가 의심스러운 부실한 옷보다는 훨씬 믿을 만했다. 한마디로 군복은 기능성과 튼튼함이라는 두 마리 토끼를 모두 잡은 옷이었다. 아울러 밀 스펙은 육체노동자가 의복의 가치를 판단하는 데 있어 훌륭한 가늠자가 되어주었다.

그러나 민간으로 흘러드는 군복은 그 수량이 적었기 때문에 군복 생산 업체나 민간 의류 업체에서 밀 스펙을 적용한 비슷한 품질의 옷을 내놓기 시작했다. 치노 팬츠처럼 한때는 군복이었으나 지금은 완전히 일상복으로 굳어진 옷들이 그 예다. 이런 과정을 거치며 밀리터리 웨어는 일상복의 일부가 되었다.

스포츠 웨어도 비슷한 길을 걸었다. 사냥, 낚시, 승마와 같은 당시의 스포츠는 여가 활동이면서 동시에 생계 수단이었다. 따라서 아웃도어 라이프와 관련한 의류와 용품이 오래 전부터 판매되었으며 차츰 발전해 우리 일상복의 영역으로 일부 들어왔다. 추운 겨울철에 흔히 입는 패딩 점퍼는 미국 디자이너 에디 바우어Eddie Bauer가 낚시를 하다가 너무 추워서 고안한 것으로 알려져 있다.

헤리티지의 재발견

의류 제작에는 여전히 사람 손이 필요하지만, 그래도 지금은 상당 부분 컴퓨터에 의해 자동화되었고 기계도 개량되어 반세기 전에 비하면 품질이 월등히 향상되었다. 실과 섬유의 품

질도 높아져 과거보다 훨씬 매끈하고 부드러운 원단을 만들어낸다.

　그러나 몇몇 사람들은 과거의 투박한 옷이 가진 매력을 발견했고, 더 깊이 파고든 결과 그런 옷을 가장 잘 만들어냈던 곳들이 20세기 초반에 워크 웨어와 밀리터리 유니폼을 개발하고 생산한 미국과 영국의 오래된 브랜드임을 깨달았다. 이들 회사는 어느 시점부터 자국의 비싼 임금을 감당하며 노동자를 위한 값싸고 튼튼한 옷을 만들 수 없었고, 자연스레 인건비가 저렴한 나라에 OEM주문자 위탁 생산을 맡기거나 그마저 어려우면 회사 문을 닫게 되었다. 하지만 예전에 가동되던 공장은 남아 있었고, 그때 그 기계를 다루던 사람들도 여전히 살아 있었다.

　워크 웨어와 데님 제품을 생산하던 유서 깊은 업체들, 고급 패션의 반대편에서 평범한 일상복을 만들던 업체들, 영국 왕가나 귀족들이 사냥터나 농장 등 험한 곳을 둘러볼 때 입는 옷을 만들던 회사들은 '헤리티지heritage'라는 가치 아래에서 다시 주목받기 시작했다.

헤리티지 브랜드의 가치

헤리티지 브랜드의 가치를 판단할 때 애매한 지점이 있다. 백여 년 전에 여러 브랜드에서 각고의 노력 끝에 최초로 선보인 옷들은 이제 클래식한 아이템으로 자리 잡아, 수없이 많은 브랜드에서 비슷한 제품을 쏟아낸다. 오늘날 매킨토시Mackintosh가 내놓은 레인코트를 비옷으로 활용하거나 포인터 브랜드Pointer brand나 엔지니어드 가먼츠Engineered Garments가 선보인 덕 오버올스overalls를 공장에서 입는 경우는 드물다. 그보다 훨씬 가볍고 튼튼하면서 저렴한 옷을 얼마든지 구할 수 있기 때문이다. 헤리티지 브랜드가 지금까지 그 가치를 인정받는

이유는 브랜드만의 독창성originality과 구형의 생산 방식, 원래는 기능성을 목적으로 고안한 디자인이 특유의 개성으로 패션화되었기 때문이다.

패션의 측면에서도 가치를 판단하기 어려운 지점이 있다. 워크 웨어는 애초에 멋을 내기 위한 옷이 아니다. 그러므로 만듦새에 민감하지 않은 사람이 보기에 바라쿠타Baracuta의 해링턴 재킷이나 유니클로의 해링턴 재킷은 크게 다르지 않다. 두 브랜드의 재킷은 모두 코튼과 폴리에스테르 혼방 원단을 사용하고, 칼라의 더블 버튼과 사이드 주머니의 원 버튼도 같은 위치에 부착하며, 흔히 '엄브렐러umbrella'라고 부르는 통풍 구멍도 제대로 뚫려 있다. 차이점이라고는 유니클로가 만든 재킷이 단추나 소매 등의 디테일이 다소 부실하다는 것, 안감으로 타탄체크 대신 단색 폴리에스테르를 썼다는 것 정도다. 그 대신 유니클로 재킷은 바라쿠타 제품보다 열 배 이상 저렴하다.

바라쿠타의 해링턴 재킷을 구매하는 사람들은 좋은 품질과 소재, 정밀한 생산 공정과 숙련공의 기술, 그리고 해링턴 재킷을 처음 선보인 브랜드라는 헤리티지에 유니클로 제품의 열 배가 넘는 값을 기꺼이 지불한다. 바라쿠타는 비싼 가격만큼의 비용과 노력을 들여 옷을 제작함으로써 소비자의 기대에 부응한다. 덕분에 유니클로가 해링턴 재킷을 열 벌, 스무 벌 넘게 파는 동안 바라쿠타는 한 벌만 팔아도 균형을 유지할 수 있다.

헤리티지 브랜드들은 스스로의 가치를, 즉 그들의 옷이 어떤 역사를 가지고 있으며 어떤 섬세한 공정에 의해 만들어졌는지를 다양한 방식으로 세상에 알린다. 헤리티지 브랜드들이 어떤 가치를 담아 옷을 제작했으며, 어떤 제품을 역사에 남겼는지 살펴보자.

C.C. FILSON Inc.　필슨은 1897년에 문을 열었으며 현재 미국 시애틀에 본사를 두고 있다. 우리나라에서는 2011년 즈음 왁스드 코튼 가방이 유행하면서 알려졌다. 가방과 의류를 비롯해 반려견을 위한 액세서리까지 다양한 아웃도어 제품을 판매한다.

　필슨의 설립자는 1850년에 미국 네브래스카주에서 태어난 클린턴 C. 필슨Clinton C. Filson이다. 그는 젊은 시절에 기차 승무원으로 일했으며 1890년 즈음 시애틀로 이주해 벌목꾼을 위한 옷가게를 열었다. 필슨이 옷가게를 연 시기의 미국 상황을 설명하자면 골드러시부터 이야기해야 한다. 19세기 미국에서는 몇 번의 골드러시가 일어났는데, 그 가운데 가장 유명한 것이 1850년경의 캘리포니아 골드러시다. 시에라 네바다에서 금이 발견되었다는 소식이 퍼지자 미국 전역은 물론 칠레, 멕

시코 등에서 수많은 사람들이 몰려들었고, 그들 가운데 일부는 캘리포니아에 정착했다. 리바이스도 당시 샌프란시스코에서 캔버스로 만든 바지를 팔면서 사업을 시작했다. 참고로 리바이스는 종종 광고를 통해 이 캘리포니아 골드러시와 청바지를 연결 짓는데, 실제 리바이스가 청바지를 내놓은 시기는 1870년대 이후이기 때문에 골드러시와 큰 관련은 없다.

1890년 후반에는 클론다이크 골드러시가 일었다. 클론다이크는 캐나다 북서쪽 끝과 알래스카의 경계선을 따라 흐르는 유콘강가에 위치한 지역이다. 1896년 8월 이곳에서 금이 발견되었고, 이 소식은 서부 해안을 따라 시애틀과 샌프란시스코로 차츰 퍼졌다. 이내 운명을 바꾸어보려는 사람들이 북쪽으로 떠나기 시작했다. 당시 10만 명 정도가 일확천금을 꿈꾸며 유콘으로 넘어갔다고 전해진다. 클론다이크 골드러시는 이후 3년 동안 계속되다가 1899년 알래스카에서 금이 발견되었다는 소식이 전해지자 관심이 그쪽으로 쏠리면서 사그라졌다.

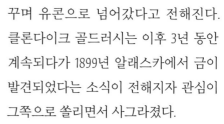

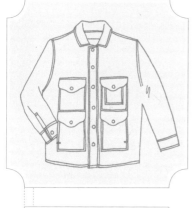

1800년대 말의 교통 상황을 감안하면 캐나다 북부인 클론다이크는 미국 서부 지역과 매우 멀리 떨어져 있었지만, 해안길이 이어져 있었기에 심리적으로는 가깝게 느껴졌다. 마음만 먹으면 걸어서 갈 수도 있었다.

그러나 클론다이크까지 가는 길은 거대한 산으로 가로막혀 있었다. 게다가 가까스로 목적지에 도착한 다음에는 여름의 무더위와 겨울의 혹독한 추위를 맞닥뜨렸다. 이미 유콘에 도착한 사람들

에 의해 미국으로 소식이 전해졌는데, '살면서 경험해본 적 없
는 엄청난 추위를 만나게 될 것'이라는 등의 암담한 이야기 천
지였다. 혹독한 날씨를 견딜 각오로 길을 나선 이들에게는 생
존에 필요한 수많은 정보와 물품이 필요했다.

시애틀은 미국에서 캐나다로 넘어가는 길목인 북서쪽
국경선 바로 아래 자리한 도시다. 따라서 육로를 택하든 해로
를 택하든 일단 시애틀을 거쳐 밴쿠버로 넘어가 북으로 이동
해야 했다. 자연스레 시애틀은 클론다이크 골드러시의 전초
지가 되었다. 바로 그곳에 캠핑용품과 의복을 판매하는 가게
를 차린 클린턴 필슨에게는 절호의 기회였다. 필슨은 공장을
보유하고 있었고, 덕분에 그들에게 정말 필요한 것이 무엇인
지 파악해서 즉각 상품화할 수 있었다.

당시 필슨이 선보인 대표적인 제품은 매키노 울mackinaw
wool로 만든 옷이다. 매키노 울이란 울을 압착해서 만드는 멜
톤 울melton wool과 비슷한 방식으로 만든 섬유로, 두툼하고 물
에 강하다는 장점이 있다. 매키노는 미시간주에 있는 도시로
호수를 이용한 도시 간 거래가 많았던 당시 상거래의 중심지
가운데 하나였다. 매키노 울 코트는 미국 온타리오주에 주둔
한 영국군의 주문을 받아 1811년에 처음 탄생했는데, 튼튼하
고 따뜻했기 때문에 19세기 중반부터 캐나다 개척자와 미국
벌목꾼에게 사랑받았다. 매키노 울로 만든 재킷과 조끼는 필
슨의 대표적인 상품으로 자리 잡았다.

골드러시가 끝난 이후 필슨은 다시 워크 웨어 전문 브
랜드로 선회했다. 당시에는 꼭 골드러시가 아니더라도 튼튼
한 아웃도어 의류와 장비가 필요한 사람이 많았다. 이때 나온
제품이 왁스드 캔버스와 매키노 울로 만든 필슨 크루저Filson
mackinaw cruiser다. 이 옷이 벌목꾼과 댐 건설인부, 광부 등 다
양한 노동자들 사이에서 인기를 얻으며 필슨은 미국 전역으

로 이름을 알리게 되었다. 필슨 크루저는 언뜻 보기에는 평범한 워크 웨어 셔츠처럼 생겼지만, 아홉 개의 주머니가 곳곳에 달려 있어 각종 기기나 도구를 보관하기 좋았다. 필슨은 이 주머니로 1914년에 특허를 받았다. 필슨 크루저는 지금도 판매되고 있으며, 매키노 울이나 코튼, 왁스드 캔버스 등 다양한 소재를 사용한 버전이 있다.

필슨이 벌목꾼이나 사냥꾼처럼 거친 환경에서 생활하는 사람들이 주로 찾는 브랜드에서 일반인에게 사랑받는 브랜드로 변모한 것은 비교적 최근의 일이다. 아메리칸 헤리티지 캐주얼 붐을 맞아 필슨의 옷을 찾는 사람이 다시금 늘어났는데, 특히 일본 등 아시아권에서 인기를 끌었다. 하지만 필슨이 만든 워크 웨어는 아시아인의 체형에 잘 맞지 않았고 미국에서도 슬림한 핏이 유행함에 따라 기존 디자인을 현대적인 감각에 맞게 풀어내야 하는 숙제를 안게 되었다.

필슨은 2013년부터 머천다이징 및 디자인 부사장 폴 최 Paul Choi의 주도하에 전통과 모던 디자인을 합친 슬림한 라인을 선보였다. 기존에 만들던 옷의 원형을 가능한 한 살리되 핏을 수정한 제품들로 구성했으며 클래식 라인에는 '알래스카 핏', 새로 적용한 슬림한 핏은 '시애틀 핏'이라고 이름 붙였다. 투박한 디자인을 주로 선보이는 헤리티지 브랜드는 전통과 최신 트렌드를 동시에 만족시키기 위해 이처럼 라인을 분리하는 경우가 많다. 이는 디자인의 측면뿐 아니라 아웃도어 활동의 성격이 변모했다는 사실과도 연관이 있다. 예컨대 자전거를 타고 하이킹을 즐기는 이들에게는 몸에 착 달라붙는 시애틀 핏이 훨씬 적합하다. 매키노 재킷의 등에 부착한 커다란 주머니를 지도를 넣는 데 사용할 수도 있다. 이런 식으로 예전 옷에 담긴 기능은 패션 포인트가 되거나 새로운 역할을 갖게 되었다.

참고로 필슨은 강아지를 사랑하는 이들에게도 좋은 브랜드다. 괜찮은 애견용품을 사고 싶지만 마트에서 판매하는 조악한 디자인의 애견용품은 사고 싶지 않고, 그렇다고 구찌 Gucci나 루이비통Louis Vuitton 같은 고급 브랜드에서 나오는 초호화 제품은 부담스럽다면 필슨이 좋은 선택지가 될 수 있다. 필슨 외에도 미국의 아웃도어 브랜드 가운데는 오랜 기간 사냥꾼과 함께해온 충실한 동반자인 개를 위한 제품 라인을 충실히 갖춘 경우가 많다. 가죽으로 만든 목줄, 방수 기능이 있는 강아지 옷, 캠핑용 물그릇 등 재미있는 제품들을 구경할 수 있다.

EDDIE BAUER 에디 바우어는 1920년에 설립되었으며 필슨과 마찬가지로 시애틀이 본거지다. 아웃도어 의류업체 L. L. 빈Bean도 1912년 미국 북동쪽 맨 위에 위치한 메인주에서 시작했다. 당시에는 추운 날씨와 험준한 지형, 벌목꾼과 사냥꾼이 많이 모이는 지역을 중심으로 그 수요에 부합하는 기업들이 많이 생겨났다. 기능성 의류를 만드는 기업들은 이렇듯 지역적인 특수성을 반영해 독창적인 제품을 만들어냈고 이를

바탕으로 성장했다. 패션도 마찬가지다. 하와이에서 활동하는 디자이너가 덕 다운 패딩을 최초로 개발하기는 아무래도 어렵다.

과거 시애틀에는 1889년에 발생한 대화재로 도심이 심각하게 파괴된 이후 재건을 위한 많은 인력이 필요했다. 에디 바우어의 아버지는 독일계 러시아인으로 1890년에 미국으로 이주해 일자리를 찾아 시애틀에 정착하게 된다. 그리고 같은 해 에디 바우어가 태어났다. 에디 바우어는 13세에 학교를 그만둔 뒤 당시 서부 지역에서 가장 큰 스포츠용품 회사였던 파이퍼 앤 태프트Piper&Taft에 취업했다. 1920년 21세가 된 그는 다른 가게에 매대 하나를 얻어 '에디 바우어의 테니스 숍'이라는 간판을 걸고 사업을 시작했다.

에디 바우어는 한동안 시즌 때는 테니스용품을 팔다가 시즌이 끝나면 가게 문을 닫아버리고 사냥이나 낚시를 하러 자연으로 나가는 삶을 살았다. 그 영향으로 숍에서 취급하는 물품도 차츰 골프 클럽, 낚시용품 등으로 확대되었다. 1935년에는 배드민턴 셔틀콕을 현대식으로 개발해 모양을 표준화하는 특허를 내 미국에서 배드민턴이 대중화하는 데 기여하기도 했다.

하지만 에디 바우어가 아웃도어 패션계에 미친 가장 큰 영향은 퀼티드 패딩quilted padding 개발이다. 어느 겨울날 친구와 함께 낚시 여행을 간 에디 바우어는 추위 속에서 저체온증으로 고생했다. 당시 대부분의 겨울용 아웃도어 외투는 멜톤이나 매키노 등의 두꺼운 울로 만들었다. 더 극심한 추위에도 버틸 수 있는 옷이 없을까 고심하던 그는 누빔을 만들고 그 안에 거위 깃털을 채워 온몸에 고루 방한 효과를 줄 수 있는 패딩을 고안했다. 이 옷은 1940년 미국 최초의 구스다운 퀼티드 재킷으로 특허를 얻었고, 지금도 '스카이라이너Skyliner'라

는 이름으로 팔리고 있다.

이후 에디 바우어에게 한 차례 더 기회가 찾아왔으니, 바로 2차 세계대전이다. 그는 퀼티드 패딩뿐 아니라 방한용 바지 등을 개발해 특허를 취득했고 처음에는 미군 파일럿에게 개인적으로 판매했다. 그러던 1942년, 미 공군에서 에디 바우어에게 파일럿용 방한복 제작을 공식 의뢰했다. 그렇게 해서 등장한 제품이 B-9 플라이트 파카와 A-9 파일럿 팬츠다. 당시 에디 바우어는 대략 5만 벌 정도의 점퍼를 군에 납품했으며 이외에도 슬리핑 백, 군장, 바지 등의 군용품을 20만 벌 이상 납품했다. 특이한 사실은 수많은 군납 업체 가운데 에디 바우어만 유일하게 회사 로고 표시가 허가되었다는 점이다. 사람들은 전쟁이 끝난 후에도 눈에 익숙해진 이 로고를 찾았다.

1945년, 전쟁이 끝난 후에는 카탈로그를 뿌린 다음 편지로 주문을 받는 메일 오더 회사로 영역을 넓혔다. 처음에는 전시에 에디 바우어 제품을 주문했던 1만여 명의 리스트를 만들어 카탈로그를 보냈다고 한다. 그러면서 차츰 여성복 라인을 선보이는 등 데일리 웨어를 중심으로 사업을 확장했다. 미국은 땅덩이가 워낙 넓어 여러 지역에 매장을 갖추기 어려웠기 때문에 한동안 메일 주문 판매가 전성기를 누렸다. L. L. 빈과 오쉬 코쉬Osh Kosh 등의 유명 아웃도어 업체들도 통신판매 사업을 주력으로 삼았다.

1950년대 들어 에디 바우어의 건강이 안 좋아지면서* 동료였던 윌리엄 니에미William Niemi와 지분을 절반씩 나누는 등 회사 지배 구조를 바꾸었다. 나중에 회사는 여러 기업에 팔리게 된다.

* 하지만 그는 건강을 회복했고 아웃도어 라이프를 즐기며 1985년까지 살았다.

한편 이즈음에 유명한 점퍼가 등장한다. 1950년대는 수많은 산악인이 히말라야에 도전하던 황금기로, 인간의 한계를 넘으려는 등반대원들은 안나푸르나와 K2 같은 미지의 영역에 도전했다. 그중 1953년에 K2 등반에 도전한 팀이 있는데, 멤버 가운데 세 명이 시애틀 출신이었다. 이들은 에디 바우어에게 히말라야 등반에 적합한 다운 파카 제작을 의뢰했다. 그렇게 탄생한 제품이 카라코람Kara Koram 파카다. 카라코람은 K2가 위치한 중국과 파키스탄 국경 지역의 지명이다. 비록 그들의 등정은 실패했지만* 에디 바우어는 극한의 상황을 버틴 카라코람 파카 덕분에 명성을 얻게 되었다. 이 파카 역시 지금까지 판매되고 있다.

1970년대에 제너럴 밀스General Mills가 에디 바우어를 사들였고, 이후 탐험이나 익스트림한 환경에 필요한 용품과 의류에 주력해 매장을 확대하는 등 공격적으로 경영했다. 1980년대 들어서는 스피겔Spiegel로 회사 주인이 바뀌었고 포드Ford와 코스트코Costco, 자전거 브랜드 자이언트Giant 등 다른 분야 업체들과 공동 작업을 통해 자동차에서 자전거까지 다양한 상품을 내놓았다. 그러나 스피겔마저 2005년에 도산하면서 현재 에디 바우어는 골든 게이트 캐피탈이라는 투자회사가 소유하고 있다.

에디 바우어의 역사를 전반적으로 살펴보면, 행운과 맞물린 시기도 있었지만 대부분은 시대의 흐름을 읽고 함께 움직이면서 백 년 넘게 명성을 이어온 저력을 확인할 수 있다.

* 1954년 이탈리아 등정대가 최초로 성공한다.

CARHARTT 해밀턴 칼하트Hamilton Carhartt는 1889년에 미시간주 디트로이트에서 두 대의 재봉틀과 다섯 명의 직원을 데리고 '해밀턴 칼하트 앤 컴퍼니'를 열었다. 하지만 이 사업은 금방 실패했고, 그는 철도 노동자를 대상으로 그들에게 필요한 옷이 무엇인지 차근차근 파악하기 시작했다. 그들이 원하는 것은 바로 튼튼하고 오래가는 오버올스였다. 그는 '정직한 가격에 정직한 가치'라는 모토를 내걸고 약한 이음새를 튼튼한 실로 박음질하고 리벳으로 단단히 고정한 비브 오버올스 Bib overalls를 선보였다. 이 제품이 성공하면서 칼하트는 성공 가도를 달리게 된다.

1910년 즈음에는 사우스캐롤라이나와 조지아에 직조 공장을 세웠으며 애틀랜타와 디트로이트, 샌프란시스코 등지에 바느질 설비까지 갖춘 대형 회사로 성장했다. 이 여세를 몰아 1911년에는 칼하트 오토모빌이라는 자동차 회사를 열었지만 2년 만에 문을 닫았고, 이후로는 의류 사업에만 집중하고 있다. 1차 세계대전이 발발하자 공장 일곱 곳을 군복 제조용으로 정부에 제공했으며, 2차 세계대전 당시에는 미 해군과 공장 여성 노동자에게 워크 웨어를 납품했다. 1923년에 대

공황이 시작되면서 공장 몇 군데를 폐쇄했고 1930년에 이르자 공장이 세 곳밖에 남지 않았다. 하지만 그런 상황에서도 8시간 근무 제도를 유지하는 등 공장 노동자의 권리를 준수한 것으로 유명하다.

1937년에 해밀턴 칼하트가 사망하고 그의 아들 와일리 칼하트Wylie Carhartt가 회사를 운영하게 되는데, 그는 가난의 고통에서 나라를 구하자는 모토 아래 '땅으로 돌아가자Back to the Land'는 캠페인을 시작하면서 농가와 목장에서 입는 의류에 집중했다. 아울러 노동자에게 더 나은 환경을 제공하기 위해 켄터키와 테네시에 각각 공장을 열어 노조가 요구하는 임금을 준수하는 등 열악한 노동환경을 개선하기 위해 노력했다. 그 덕분인지 이때 세운 공장들은 지금도 가동되고 있다. 와일리 칼하트 대에 칼하트는 슈퍼 덕스Super Ducks라는 방수 스포츠 웨어와 슈퍼 파브Super Pav라는 헌팅 웨어 라인을 선보였다.

1959년부터 와일리 칼하트의 사위인 로버트 C. 발라드Robert C. Valade가 회사 운영을 맡으면서 칼하트는 현대화에 박차를 가했다. 사업 영역을 넓혀 JC 페니JC Penney와 몽고메리 워드Montgomery Ward 등 백화점 체인에 데일리 웨어를 제작해 납품하기도 했다. 하지만 주력 분야는 역시 워크 웨어로, 1970년대에 알래스카까지 연결되는 석유 파이프라인 공사 현장에서 칼하트의 작업복을 굉장히 많이 입었고, 어떤 환경에서도 끄떡없는 작업복이라는 이미지가 정착되면서 브랜드의 평판이 높아지고 회사도 크게 성장할 수 있었다.

칼하트는 1900년대 초부터 노동자와 함께하며 칼하트의 옷을 입는 노동자의 환경 개선과 권리 향상에도 힘쓴 덕분에 '미국 노동자를 위한 옷'이라는 강력한 이미지를 가지고 있다. 그런데 1970~1980년대에 변화가 찾아왔다. 펑크, 그런지,

힙합으로 이어지는 안티 패션의 물결이 시작된 것이다. 이러한 변화 속에서 칼하트의 옷은 '패셔너블함을 거부하는 패션'을 대표하는 아이콘으로 자리매김했다. 2000년대 들어서는 아예 '칼하트 WIP'라는 보다 패셔너블한 브랜드를 론칭해 유럽과 아시아를 무대로 스트리트 웨어를 선보이고 있다.

최근 들어 패셔너블한 의류를 선보이고는 있으나 칼하트의 기반은 어디까지나 전통적인 워크 웨어에 있다. 오랫동안 광산과 공장, 철도와 도로, 건설 현장에서 함께한 옷 말이다. 그러므로 칼하트만의 독창적인 정신이 궁금하다면 칼하트의 작업복 라인을 입어보아야 한다. 일할 때 움직임이 편하면서 동시에 작업장의 위험 요소로부터 몸을 보호해야 하는 과제를 안은 칼하트가 어떤 식으로 노동자 입장에서 고민하고 제품을 만들었는지 느낄 수 있다.

칼하트는 지금도 디트로이트, 켄터키, 테네시에 있는 네 개의 공장에서 연간 7백만 벌 이상의 옷을 생산한다. 120세가 넘은 이 오래된 브랜드는 노동자를 위해 퀵 덕quick duck, 스톰 디펜더storm defender, 레인 디펜더rain defender, 포스 익스트림force extreme, 방화 기능 등의 신기술을 끊임없이 도입해 기존 제품을 개량한 새로운 제품을 내놓고 있다.

칼하트는 오랫동안 워크 웨어 분야에 종사하면서 이제는 클래식이 된 제품을 다수 남겼다. 2014년에 개봉한 영화 〈인터스텔라Interstellar〉에서 주인공 쿠퍼와 머피가 입은 초어 코트는 1923년에 칼하트가 처음 선보였는데, 덕 캔버스에 코듀로이 칼라, 블랭킷 안감, 움직임이 편하도록 등 부분에 넣은 주름의 형태 등은 지금까지 거의 변하지 않았다. 참고로 쿠퍼가 입은 코트는 지퍼형이고 머피가 입은 코트는 버튼형인데, 머피의 버튼형이 오리지널 디자인이다.

1932년에 선보인 펨 덕 B01 더블 프론트 덩가리dungaree

바지는 허벅지 아래쪽에 리벳으로 고정시킨 프런트 패널front panel을 덧댔다. 덕분에 바지에 내구력을 더했고 여기에 커다란 유틸리티 주머니와 망치용 걸이 등을 부착했다. 이 바지 역시 일부 디테일만 조금씩 수정하면서 여전히 생산하고 있는데, 실제 건설 현장에서 일하는 노동자는 물론 워크 웨어 룩을 추구하는 패셔너블한 청년들도 많이 입는다.

1976년에 선보인 액티브 재킷active jacket은 튼튼한 코튼을 사용해 퀼팅으로 안감을 대고 손목에는 립을 달았으며 주요 이음새는 세 줄 스티치로 단단하게 고정한 후드 재킷이다. 추위를 막는 편안한 캐주얼 의류로도 손색없는 이 워크 웨어는 지금도 칼하트에서 가장 많이 팔리는 재킷이다.

I. SPIEWAK & SONS Inc. 보통은 '스피왁Spiewak'이라고 줄여 부른다. 창업자인 아이작 스피왁Isacc Spiewak은 폴란드 바르샤바 출신으로 1903년에 미국으로 넘어와 뉴욕에 정착했다. 그다음 해인 1904년, 뉴욕의 윌리엄스버그에 작은 방을 하나 구해서 핸드 메이드로 양털 가죽조끼를 만들어 부두 노동자들에게 판매했다. 양털 조끼는 따뜻하면서도 작업하기 편했

고 당시 뉴욕항은 성장일로에 있었기 때문에 스피왁도 그 흐름 속에서 성장할 수 있었다. 스피왁은 가족 기업으로 운영되고 있으며 지금은 아이작 스피왁의 증손자인 로이 스피왁Roy Spiewak이 회사를 이끌고 있다.

스피왁 역시 세계대전을 계기로 큰 기회를 맞이했다. 미국이 1차 세계대전 참전을 선언한 1917년에 군납품 계약을 따낸 데 이어 울 재킷과 바지를 만들어 미 육군과 해군에 납품했다. 이 시기에 스피왁이 선보인 제품이 바로 해군 피코트다.

피코트는 300여 년이 넘는 오랜 역사를 가진 옷이다. 미국 신문 기사를 살펴보면 적어도 1720년부터 피코트 이야기가 등장했음을 확인할 수 있다.* '피pea'는 완두콩과는 전혀 관련이 없고 네덜란드어인 'pije'에서 유래했는데, 16세기부터 사용된 거친 울로 만든 코트를 일컫는 단어였다고 한다. 그러다가 시간이 지나면서 선원이 입는 더블브레스트double-breast의 남색 울 코트를 부르는 단어가 되었다. 돛에 오르는 선원인 리퍼reefer가 주로 입었기 때문에 '리퍼 코트'라고도 하며, 영국에서는 줄여서 '리퍼'라고 부르는 경우가 더 많다. 더플코트로 유명한 영국 브랜드 글로버올Gloverall에서 피코트를 찾으려면 리퍼 코트가 있는지 물어야 한다. 참고로 글로버올은 '처칠 리퍼 코트'로도 유명하다.

피코트가 해군 복장으로 자리매김한 것은 전적으로 영국군 때문이다. 영국 해군에서 초급 장교용 군복으로 피코트를 보급했고, 1차 세계대전 때부터 미국 해군에서도 이를 따라 피코트를 지급했다. 피코트의 형태는 오랜 시간이 흘렀지만 거의 변하지 않았다. 더블브레스트에 허리는 살짝 들어가고 엉덩이 부분이 넓어지는 형태다. 갑판 위로 부는 거친 바

* Boston Gazette, Iss. 22, May 9-16, 1720, p.3

닷바람으로부터 몸을 보호하려다 보니 지금의 형태가 완성되었다. 배에서 일하면 사다리와 로프를 오르내리는 일이 많아 몸에 딱 붙는 옷이 적합하기 때문이기도 하다. 한편 목에는 '얼스터 칼라ulster collar'라고 부르는, 단추로 고정하면 깃을 세울 수 있는 커다란 칼라를 붙였다. 양쪽 가슴 아래로 주머니를 달아 개인용품을 쉽게 보관할 수 있도록 만들었다. 이 주머니는 손이 시릴 때 체온을 이용해 손을 데우는 용도도 있다. 아웃도어 의류에는 피코트와 같은 위치에 주머니를 다는 경우가 많은데, 이를 '웜 포켓warm pocket'이라고 부른다.

스피왁 외에도 당시 해군에 피코트를 납품한 업체가 여럿 있다. 미군이 피코트를 오랫동안 입었기 때문에 밀리터리 빈티지 제품을 찾다 보면 다양한 피코트 제조사를 확인할 수 있다. 최근에 빈티지 시장에는 스털링웨어 오브 보스톤Sterlingwear of Boston이 많이 풀린 편이다. 시대별로 보자면, 한국전쟁 즈음인 1950년대에는 네이벌 클로싱 팩토리Naval Clothing Factory에서 제조한 상품이 많았고 1970년대부터는 쇼트 NYCSchott NYC에서도 피코트를 납품했다.

스피왁은 1919년 '스피왁 골든 플리스Spoewak golden fleece'라는 상급 유니폼 라벨을 론칭했고 1923년에 처음으로 경찰용 재킷을 만들었다. 당시 뉴욕 경찰청에 납품한 이 재킷은 말가죽으로 제작한 점퍼에 양털 칼라를 붙인 디자인이 특징이다. 요즘에도 사용하는 경찰 점퍼의 원형이라고 볼 수 있는데, 최근에는 말가죽 대신 폴리에스테르를 사용하고 칼라에는 나일론 털을 붙인다. 이 점퍼는 미 공군이 사용하던 B 시리즈 봄버bomber에서 영향을 받아 디자인한 것으로 형태가 매우 비슷하다.

시간이 흘러 미국이 2차 세계대전에 참전하자 스피왁은 군용품을 제작했다. 피코트를 비롯해 파일럿 재킷, 플라잉 슈

트 등 다양한 제품을 만들어 백만 벌 이상을 납품했다. 종전 후에는 귀국한 참전 용사들이 군에서 입었던 것과 비슷한 봄버 재킷과 스노클 파카 등을 찾았고, 덕분에 스피왁의 제품은 꾸준히 팔렸다. 이후 군복을 개조한 라이프스타일 의류를 선보이면서 사업 영역을 넓힌 스피왁은 현재 라이프스타일 라인과 유니폼 라인을 분리해 운영하고 있다.

스피왁의 밀리터리 웨어와 관련된 한 가지 재미있는 사실이 있다. 1960년대 미국에서 베트남전쟁을 반대하는 반전 시위가 본격화되었을 때 반전을 주장하는 학생들이 스피왁의 N-3B 스노클 파카와 M 시리즈 야전 상의 등을 즐겨 입었다는 점이다. 이는 히피와 펑크로 대표되는 안티 패션의 물결 속에서 청년들이 기존의 패션과 다르면서 중성적인 옷을 선택한 결과이기도 했고, 시위를 막는 경찰과 전투를 벌이기에 그만큼 실용적인 옷이 없었기 때문이기도 했다.

험한 곳에서 일하는 이들을 위한 기능성 의류를 주로 제작하는 회사로서는 다소 특이한 경력도 있는데, 1974년 미국 올림픽에 참가한 스키 대표팀 유니폼을 제작하기도 했다. 기능성 의류를 라이프스타일 웨어와 아웃도어 웨어로 전환시킨 데 이어 스포츠 웨어까지 만들어낸 것이다. 요즘에는 나이키Nike나 아디다스Adidas 등이 거액을 투자해 스포츠 유니폼을 대폭 발전시켰지만, 1970년대의 기술력을 감안하면 스피왁이 당시 추운 날씨를 버티면서 움직임이 자유로운 유니폼을 만들어냈다는 것은 훌륭한 기술을 가졌다는 방증이다.

1990년대에 들어서면서 스피왁의 분위기는 힙합 쪽으로 넘어갔다. 당시 베르사체Versace, 아이스버그Iceberg, 나이키, 헬리 한센Helly Hansen 등의 브랜드에서 힙합을 접목해 인기를 끌었다. 또한 에디 바우어, 칼하트, 스피왁, 팀버랜드Timberland, 노스페이스North Face처럼 패셔너블함과는 관계가 없다고 여

겨지던 브랜드 역시 이런 트렌드의 한 축을 이루었다. 이는 '패셔너블하지 않다'라는 느낌을 통해 멋을 내려는 소비자가 있었기에 가능했다.

하지만 스피왁에게 라이프스타일 웨어는 어디까지나 부차적인 사업이다. 부실한 일상복 라인을 보완하기 위해 오리지널 피코트와 봄버 재킷 등을 만들기는 했지만 냉정하게 보자면 이 옷들은 그다지 편한 옷도 아니고 세련되지도 않다. 이점은 일상복을 선보이는 워크 웨어 브랜드 가운데서도 두드러진다. 스피왁은 1904년 윌리엄스버그에서 양털 조끼를 만들때부터 지금까지 패션보다는 기능을 중시하는, 사람들의 필요에 부응하는 옷을 중심으로 성장한 브랜드이기 때문이다.

스피왁은 의류의 기능 향상을 위해 3M, 듀퐁Dupont 등에서 선보이는 신소재를 다양하게 활용하고 있다. 긁힘과 찢김에 강하며 특히 튀는 불꽃에 잘 버틸 수 있는 타이탄titan이라는 소재를 자체 개발하기도 했다. 또한 노동자의 안전을 위한 반사판인 비즈 가드beads guard, 눈비는 물론 열기와 수증기에도 버틸 수 있는 웨더 테크weather tech, 습기에 강한 스피왁 퍼포먼스 듀티 유니폼 라인 등 실제 작업 현장에서 유용한 워크 웨어를 꾸준히 선보이고 있다.

RED WING SHOES 1850년 즈음 미시시피강을 따라 올라온 정착민들이 강 상류에 자리한 잡풀이 우거진 도시 레드윙에 정착해 밀 농사를 지으며 살아갔다. 1870년대에 레드윙은 미국에서 가장 많은 양의 밀을 판매하는 지역이 되었고, 도시 인근에 밀 보관 창고가 다수 들어서면서 번성했다. 하지만 미네소타와 미니애폴리스를 연결하는 철도가 놓이고 그 노선에 위치한 세인트 앤서니에 당시 가장 큰 규모의 밀가루 공장이 들어서면서 레드윙은 밀 산업의 주도권을 빼앗기게 되었다. 한편 당시 레드윙에 미 공병대가 주둔했기 때문에 미시시피강을 오가는 물류를 원활하게 수급하기 위한 토목 공사가 다수 이루어졌다.

레드 윙 슈즈는 찰스 H. 백맨Charles H. Beckman이 1905년에 이 지역에서 노동자용 부츠를 생산해 판매하기 위해 설립했다. 처음에는 작은 규모로 시작했으나 곧 광산, 철도, 농장, 공장, 건설 등 다양한 업종에 종사하는 노동자들이 각각의 직업에 적합한 부츠 제작을 의뢰

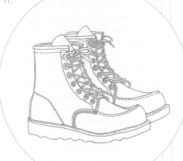

하면서 규모가 커졌다. 1908년에는 레드윙 시내에 커다란 공장을 지었고 1920년대부터는 본격적으로 업종별 특수성을 반영한 다양한 모델을 출시했다. 좋은 품질의 가죽을 구하기 위해 1872년 레드윙에 문을 연 S.B 풋 태닝 컴퍼니S.B Foot Tanning Company에서 가죽을 구입해 사용했는데, 1987년에는 이 회사를 사들였다.

레드 윙 슈즈는 역사가 깊은 브랜드인 만큼 다양한 모델을 보유하고 있다. 주요 제품들은 기본적인 모양과 특징은 유지하면서 세세한 디테일에 조금씩 변화를 주었다. 레드 윙 슈즈를 대표하는 모델을 중심으로 디자인의 유래와 최근 모습을 살펴보자.

1905년에 처음 선보인 오리지널 부츠는 8인치의 긴 버전으로 종아리 부분에 끈을 고정하는 버클과 클립이 붙어 있었다. 1920년에는 석유 공장 노동자를 위한 오일 킹 부츠oil king boots를 내놓았고, 이때부터 본격적으로 특수 직종에 맞춘 기능성 부츠를 생산하기 시작했다. 1932년에는 칼집이 달려 있는 소년용 제품인 빌리 부츠billy boots를 선보였다. 이러한 초기 제품들은 로트lot 번호를 붙인 제품 이름에 별명이 추가되기 시작한 1950년대에는 대부분 사라지거나 다른 생산 라인에 흡수되었다.

레드 윙 슈즈의 대표 상품인 '9111' 모델은 1919년에 처음 선보인 농부를 위한 부츠다. 플레인 토plain toe 모양과 진흙이 잘 달라붙지 않도록 우둘투둘한 크레이프crepe 밑창을 댄 것이 특징이다. 밑창은 여러 단계를 거쳐 변화했는데, 1920년대부터 고무로 만들기 시작해 1950년대에 처음 크레이프 밑창이 도입되었다. 1960년대부터는 최근 모델과 동일한 하얀색 웨지 형태의 트랙션 트레드traction tread가 도입되었다. 옆면 이음새는 세 가닥 스티치로 고정하고 밑창은 굿이어 웰트good-

year welt 기법으로 고정했다. 레드 윙 슈즈는 모든 제품에 굿이어 웰트를 적용하고 있다.

1920년대에 선보인 '8111' 모델은 철광산 광부를 위한 부츠로, 아이언 레인저*iron ranger*라고도 부른다. 매우 튼튼한 프리미엄 가죽에 오일을 입혀 내구성을 강화했다. 끈을 고정하는 구멍과 후크는 니켈에 크롬 도금을 입혔으며 밑창은 니트릴 코르크*nitrile cork*로 만들었다. 토 부분에는 가죽을 한 장 덧대었다. 이 앞코 이중 레이어는 나중에 등장하는 스틸 토*steel toe*·부츠에 영향을 준다.

1952년에는 아이리시 세터*Irish Setter*라는 헌팅 부츠 브랜드를 론칭하면서 8인치 모델인 '877'을 선보였다. 877은 6인치 모델인 '875'와 함께 레드 윙 슈즈를 대표하는 부츠로 '클래식 목*classic moc*' 혹은 '목 토*moc toe*'라고 부른다. 여기서 '목*moc*'은 인디언 신발인 모카신에서 유래했다. 즉, 미국 토착의 신발과 유럽에서 넘어온 부츠가 합쳐진 새로운 형태다. 원래는 사냥꾼을 위해 만든 부츠였지만 농장이나 공장에서 추위로 고생하는 노동자에게 고루 인기를 끌었다.

로트 번호를 붙인 모델들은 지금도 절찬리 판매되고 있다. 클래식한 모델은 제작 당시 목적에 맞게 사용하기에는 비싸고 둔탁하며 성능도 떨어지지만, 당시 도입한 아이디어는 각 제품을 대표하는 개성으로 자리매김했다. 레드 윙 슈즈는 아메리칸 빈티지가 유행하며 다시 인기를 끈 치페와*Chippewa*, 쏘로굿*Thorogood*, 웨스코*WESCO, West Coast Shoe Company* 등과 함께 대표적인 워크 부츠 메이커다. 한국에도 2012년에 공식 론칭했다.

앞으로 계속 설명하겠지만, 19세기 말부터 20세기 초반까지 황무지를 개척하고 대규모 전쟁을 치르면서 마을의 구형 공장에서 생산되던 옷들은 대량 생산의 시대 거치며 잊혀

졌다가 일본에서 재발견되어 다시 웰 크래프트와 웰 메이드를 중시하는 흐름을 만들었다. 이 과정에서 나타난 현상 가운데 하나가 '메이드 인 USA'처럼 생산지를 강조하는 것이다. 이는 세계화된 소비 시장을 반영하는 현상이며 동시에 사양길을 걷던 전통 제조업 기반 지역을 부흥시키고 전통을 이어가려는 목적도 있다.

레드 윙 슈즈 역시 '미국에서 미국인 손으로 만든 신발'임을 강조한다. 실제로 미주리주 포토시와 미네소타주 레드 윙에 생산 공장을 운영하고 있으나, 헤리티지 부츠 외에 작업 현장에서 실제로 사용되는 워크 부츠 라인도 내놓고 있기 때문에 모든 제품을 미국에서 만들지는 않는다. 따라서 원산지 표기도 제품별로 '미국 제조made in USA', '수입 소재를 사용해 미국에서 제조made in USA and imported parts', '미국에서 조립assembled in USA', '중국 제조made in China' 등으로 나뉜다. 베트남 제조와 한국 제조 상품도 일부 있었으나 최근에는 사라졌다.

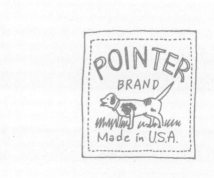

POINTER BRAND "19세기가 저물어가던 어느 날, 새를 잡거나 총에 맞은 새를 물어오는 사냥견 버드 독을 육성하던 랜

던 클레이턴 킹Landon Clayton King은 애팔래치아산맥의 어느 언덕 위에서 사냥꾼이 꿩을 추적하면서 겪는 추위와 농부가 농장에서 보내는 긴 하루를 버틸 수 있는 견고하고 오래가는 워크 웨어가 필요하다는 걸 문득 깨닫는다…"

포인터 브랜드 홈페이지에 적혀 있는 내용이다. 랜던 클레이턴 킹은 이런 결심으로 1913년 1월 테네시주 브리스틀에서 더 엘씨 킹 매뉴팩처링 컴퍼니The L.C. King Manufacturing Company를 설립했다. 그리고 사냥을 함께하는 포인터 사냥견의 거칠고 투박한 개성과 닮은 옷을 만들겠다는 목표로 '포인터 브랜드'라는 라벨을 붙였다. 브리스틀은 도시 한가운데를 가로질러 테네시주와 버지니아주의 경계가 나뉘는 곳이다.

1871년 테네시주에서 태어난 랜던 클레이턴 킹은 일찌감치 생업 전선에 뛰어들었다. 12세에 공산품을 파는 잡화점에서 점원 일을 시작했고, 16세에는 형이 운영하던 도매 사업에 뛰어들어 25년간 세일즈맨으로 일했다. 꿩과 토끼 사냥을 좋아했고 사냥을 함께하는 개들도 무척 좋아했던 그는 사업을 시작하게 되었을 때 사냥견 포인터를 마스코트 삼아 로고를 만들었고, 이를 1914년에 상표 등록했다.

포인터 브랜드는 작업하기 편하고 오래 입을 수 있는 옷을 목표로 오버올스, 카펜터 청바지, 작업용 데님 외투 등 워

크 웨어를 주로 만들어왔다. 백 년 넘게 살아남은 가족 회사로 지금은 4대인 잭 킹Jack King이 회사를 이끌고 있다. 과거의 품질을 고수하면서 동시에 현 시점에서도 통용되는 모던한 분위기를 잡기 위해 노력한다. 시류에 따라 셀비지 청바지 등 고급 라인도 선보이고 있지만 어디까지나 콘 밀스에서 대량 생산한 샌포라이즈드sanforized 데님으로 만든 1백 달러 이하의 청바지 등 보급형 의류가 메인이다.

공장 노동자를 위한 옷도 만들고 있지만 포인터 브랜드는 미국 남부의 시골과 농장 생활에 적합한 세심한 디테일을 가진 농장 웨어가 기반이다. 미국 농부라고 하면 보통 두툼한 재킷과 러기드rugged 청바지, 낡은 부츠 같은 투박한 아이템이 떠오르는데, 꼼 데 가르송Comme Des Garcons 수석 디자이너인 준야 와타나베Junya Watanabe는 이 점을 역으로 파고들어 2013년에 포인터 브랜드와 손잡고 농장 웨어 컬렉션을 선보이기도 했다.

포인터 브랜드가 선보이는 제품은 청바지와 오버올스, 초어 코트와 티셔츠 정도로 종류가 다양하지는 않지만 대신 소재나 디테일이 다양하게 구분되어 있다. 대표 상품인 '4 포켓 초어 코트'를 예로 들면, 데님이나 덕 캔버스로 만든 제품뿐 아니라 우드랜드 카무플라주woodland camouflage나 피셔 스트라이프fisher stripe 등 다양한 원단을 사용한 버전이 나온다. 칼라도 아예 없는 버전과 스탠더드 칼라, 숄 칼라 등으로 구분되며 옷의 길이도 긴 것과 짧은 것이 따로 있다. 말하자면 시원한 곳, 따뜻한 곳, 햇빛이 강한 곳, 건조한 곳, 습한 곳 등 소비자가 환경에 맞게 선택할 수 있도록 다양한 옵션을 갖추고 있는 셈이다. 겉모습은 크게 중요하지 않다는 고집스러운 감각을 가진 브랜드지만 패션을 즐기는 이들에게는 그 고집이 오히려 패셔너블하게 느껴진다.

테네시에 있는 포인터 브랜드의 공장들은 여전히 구식으로 돌아가며 아직 현대화되지 않았다. 과거에는 이러한 공장이 미국 전역에 수없이 많았지만, 지금은 경쟁에서 살아남지 못해 대부분 사라졌다. 하지만 포인터 브랜드의 경우처럼 몇몇 남은 공장들은 아메리칸 메이드 트렌드와 구식 공장 제품이 지닌 독특한 외향과 촉감이 다시 인기를 얻으면서 각광받고 있다. 일본의 데님 마니아들과 서구의 워크 웨어 팬들이 이들 공장 문을 계속 두드리고 있으며 수많은 업체에서 올드 아메리칸 제품 생산을 의뢰하고 있다. 한마디로 포인터 브랜드는 현재 진행 중인 아메리칸 트래디셔널 트렌드의 중심에 자리 잡고 있다.

SCHOTT NYC　　쇼트 NYC는 1913년에 어빙 쇼트Irving Schott와 잭 쇼트Jack Schott 형제가 차린 의류 회사다. 단추 대신 지퍼로 앞을 잠그는 재킷을 처음으로 만들었으며 가죽 라이더 재킷을 선보여 세계적인 명성을 얻었다. 아울러 세계대전 기간에 만들기 시작한 피코트 등의 밀리터리 웨어도 꾸준히 내놓고 있다. 이 회사는 현재 쇼트 패밀리가 운영하고 있으며, 제품

대부분을 미국에서 생산한다.

쇼트 형제는 처음에 레인코트를 만들어 방문판매를 시도했으나 장사가 신통치 않았다. 이러한 상황이 바뀌게 된 계기는 1928년에 퍼펙토 재킷perfecto jacket을 디자인하면서부터다. 창기병이 입던 랜서 프론트 재킷lancer front jacket에서 모양을 따와 비대칭으로 지퍼를 배치한 이 가죽 재킷은 모터사이클 가죽 재킷의 원형이 되었다. '퍼펙토'라는 이름은 형제가 좋아하던 시가 브랜드에서 따왔다고 한다.

퍼펙토 재킷은 1930년대에 영국의 바버가 내놓은 모터사이클 재킷과는 모양부터 다르다. 바버, 벨스타프Belstaff, 쇼트 NYC 등은 모두 그 당시 새롭게 등장한 모터사이클용 의류를 만드는 데 있어 비슷한 용도를 지닌 승마복에서 아이디어를 얻었지만, 옷을 개량하는 방식은 조금씩 달랐다. 유럽에도 가죽으로 만든 모터사이클 재킷을 선보인 브랜드들이 있었으나, 대부분 기존의 싱글 코트나 롱 코트를 활용해 추위를 막는 데 그쳤다. 반면 쇼트 형제는 매우 창의적으로 모터사이클 바이커가 맞닥뜨리는 문제를 해결했다.

퍼펙토 재킷의 운명을 바꾼 또 다른 계기는 1953년에 개봉한 영화 〈위험한 질주The Wild One〉다. 이 영화에서 반항아로 등장하는 말런 브랜도는 흰 티셔츠와 리바이스의 501XX 청바지, 그리고 퍼펙토 재킷을 걸쳤는데 이 영화가 세계적으로 히트하면서 퍼펙토 재킷과 청바지는 젊음과 반항의 상

징이 되었다. 하지만 당시 학교에서 반항아의 느낌이 물씬 풍기는 이러한 의류 착용을 금지하는 바람에 정작 매출은 하락했다고 한다. 이후에도 퍼펙토 재킷은 라몬스, 섹스 피스톨스 등과 함께 펑크의 상징으로 자리 잡는 등 오랜 시간 문화 아이콘으로 군림했다. 퍼펙토 재킷은 1940년대에 '613'* 모델, 1950년대에 '618'** 모델 등으로 조금씩 개량되었다.

세계대전이 본격화되자 쇼트 NYC도 당시 법에 따라 미 공군용 봄버 재킷과 미 해군용 피코트를 생산해 납품했고, 전쟁이 끝난 이후로도 60여 년 넘게 군용품을 제작했다. 동시에 군복을 일상복으로 재해석한 가죽 라이더 재킷, 일반 가죽 재킷, 피코트, 더플코트, 나일론 외투, 티셔츠 등의 다양한 제품을 내놓고 있다.

생산 공장은 과거 맨해튼 로우어 이스트에 있었지만 지금은 뉴저지주의 유니언으로 이전했다. 가죽 의류는 사람 손이 많이 가기 때문에 여러 숙련공이 커팅과 조립, 바느질 등을 담당하고 있다. 모든 제품을 미국 제조로 만들지는 않으며 카탈로그에서도 제품의 제조국을 따로 분류하고 있다. 그렇지만 미국 제조 비율이 여전히 높은 편이다.

* 어깨에 부착한 별 때문에 '원 스타'라고도 부른다.
** 말런 브랜도가 입은 버전이다.

GOLDEN BEAR SPORTSWEAR　골든 베어는 1922년 미국 샌프란시스코에서 슬레이터Slater 가족이 설립한 스포츠 웨어 브랜드다. 초기의 제품 라벨에는 'S. 슬레이터 앤 손S. Slater and Sons'이라고 적혀 있다. 한동안은 슬레이터 가족이 운영했으나, 홀로코스트 생존자로 1949년 미국으로 이주해 골든 베어에서 가죽 커터로 일하던 베렉 윈터Berek Winter가 1955년에 회사를 사들였다. 1972년부터는 가족 전체가 회사 운영에 참여해 지금까지 베렉 윈터 가족 기업으로 운영되고 있다.

　　우선 골든 베어라는 이름을 구별할 필요가 있다. 우리나라에도 입점한 잭 니클라우스Jack nicklaus라는 골프 웨어 브랜드*가 있는데, 이 브랜드가 일본에서 론칭한 이름도 골든 베어다. 로고 역시 금색 곰으로, 지금 소개하는 골든 베어 스포츠웨어의 로고와 비슷하게 생겼다. 베렉 윈터의 골든 베어는 이 골프 웨어 브랜드와는 엄연히 다른 미국 회사다.

　　골든 베어는 처음부터 튼튼한 외투를 만드는 데 중점을

*　미국 프로 골퍼인 잭 니클라우스가 만든 브랜드로, 골든 베어는 그의 별명이기도 하다.

두었다. 가장 유명한 제품은 흔히 '대학 점퍼'라고 부르는 바시티 재킷varsity jacket이다. 몸체는 울로 만들고 팔 부분은 양가죽이나 소가죽으로 제작한 이 점퍼는 1920년대에 부두 노동자들이 주로 입던 옷에서 나왔다. 당시 태평양에 인접한 미 서부 해안 도시에서는 해양 수송업이 번창했는데, 골든 베어가 이를 겨냥해 배에 물건을 나르고 싣는 항구 노동자와 항구로 물건을 들여오고 내보내는 트럭 노동자가 입기 적합한 따뜻한 재킷을 만들었다.

다른 의류 브랜드와 마찬가지로 골든 베어 역시 세계대전 기간에 군용 의류를 대량 생산하면서 기반을 탄탄히 다지게 되었는데, 주로 비행기 조종사가 입는 양가죽 봄버 재킷을 납품했다. 전쟁이 끝난 1950년대부터는 학내 운동선수들이 학교 로고를 새긴 점퍼를 입기 시작하면서 바시티대표팀 재킷 수요가 늘어났다. 바시티 재킷은 '레터맨 재킷letterman jacket'이라고도 부른다. 원래 바시티 로고는 아무나 새기지 못하는, 대표팀에게만 주어지는 특권이었다. 바시티 재킷은 주로 고등학교나 대학교에서 단체로 맞추는 경우가 많고 가슴에는 학교 문양을, 팔에는 졸업 연도를 새긴

다. 이런 형태의 바시티 의류는 1865년 플란넬 셔츠 위에 커다랗게 'H'를 새긴 하버드 대학의 야구팀 단체복에서 유래했다고 전해진다.

바시티 재킷은 대학 스포츠 팀을 비롯해 야구, 농구 선수들이 많이 입었고 스포츠 선수의 인기가

스트리트 패션에 큰 영향을 주면서 Run D.M.C나 N.W.A, 스눕 독, 크리스 브라운 등의 힙합 뮤지션이 입으며 또다시 문화 트렌드로 자리매김했다. 조금 다른 이야기지만 힙합은 이런 식으로 미국의 거의 모든 평범하고 일상적인 하위문화를 재조명하고 새로운 생명을 부여했다.

골든 베어의 의류는 '메이드 인 USA' 무브먼트가 서서히 번지기 시작할 무렵 대표적인 미국 제조 제품으로 등장했다. 골든 베어는 바느질, 마감, 핸드 커팅 등의 작업은 샌프란시스코에서 하지만 전체 의류 가운데 85퍼센트만을 미국에서 만들고 15퍼센트는 수입한다고 밝힌 적이 있다. 이 때문에 과연 골든 베어 제품을 순수한 미국 제조로 볼 수 있는가에 대한 논란이 일기도 했다.

골든 베어의 주요 사업 방향은 언제나 시대의 움직임과 함께했다. 바시티 재킷 외에도 가죽이나 울을 이용한 각종 일상복도 내놓는 토털 의류 브랜드로서 봄버 재킷과 모터사이클 재킷 등의 제품도 내놓았다. 하지만 기능성 의류를 만드는 브랜드가 대부분 그렇듯 주력 사업은 기업을 상대하는 비즈니스로, 특히 프로모션 점퍼를 주로 제작한다. 미국 이베이 사이트에서 시스코나 마이크로소프트, 구글 로고가 붙은 골든 베어 재킷을 종종 볼 수 있다.

메이드 투 오더made-to-order 방식으로 단체 주문을 받거나 패션 브랜드와의 협업을 중심으로 사업을 전개하기 때문에 골든 베어 홈페이지를 방문해도 눈에 띄는 제품은 발견하기 어렵다. 골든 베어의 바시티 재킷을 구입하고 싶다면 제이크루 J. Crew, 오이 폴로이Oi Polloi, 시놀라Shinola, 엔지니어드 가먼츠 등 유명한 브랜드와 협업으로 선보인 제품을 노리는 편이 좋다. 우리나라에서도 몇몇 브랜드와 협업 제품이 나온 적이 있다.

홈페이지에서 판매하는 제품은 꽤나 옛날 스타일이라

가슴 폭이 넓고 팔은 길고 총장은 짧아서 아무리 아메리칸 트 래디셔널 패션에 호감을 가지고 있다 해도 요즘 소화하기 어려운 디자인이 많다. 하지만 미국 공장에서 좋은 가죽을 사용해 제대로 만든 의류임에는 분명하고, 과거 특유의 분위기가 있다. 1980년대 미국 영화의 스크린 한쪽을 스치듯 지나가는 행인이 입고 있었을 법한 옷이 많으므로 그 시대의 일상복에 흥미가 있다면 관심을 가져볼 만하다.

MACKINTOSH 　　찰스 매킨토시Charles Macintosh, k가 없다는 영국 글래스고 출신으로 1766년에 태어났다. 그의 아버지는 글래스고에서 여러 개의 공장을 운영했는데, 그 가운데는 텍스타일 염색 공장도 있었다. 아버지가 사망한 후 찰스 매킨토시는 1818년에 문을 연 가스 공장에서 나오는 폐기물을 활용할수 없을까 고민하며 실험을 해나갔다. 그러던 중 콜타르 나프타coal tar naphtha가 천연고무에 녹는다는 사실을 발견하고 이를 응용해 방수 천을 고안했다. 간단히 말하자면 두 장의 얇은 섬유 사이에 고무 층을 넣는 방식이었다. 그는 이 기술로 1823년에 특허를 받았지만 상용화하기에는 문제가 많았다.

처음에는 울을 사용했는데 너무 무겁고 입기에 불편했다. 울에서 나오는 오일이 고무와 반응해 코팅을 벗겨내는가 하면 날씨가 더우면 고무가 녹아내렸다. 게다가 고무 냄새가 심하게 났고 입기에 너무 뻣뻣했다.

1830년에 비슷한 방식으로 러버라이즈드rubberized 섬유를 개발하려 한 맨체스터의 토마스 핸콕Thomas Hancock과 합병한 이후, 1843년에 마침내 벌커나이즈드vulcanized 러버 섬유를 개발하는 데 성공했다. 벌커나이즈드는 고무에 황을 넣는 화학적인 방법으로 이로써 더위에 녹는 문제와 옷이 뻣뻣한 문제가 많이 해결되었다. 이후 러버라이즈드 섬유로 만든 제품이 제작되어 영국의 군대, 철도, 경찰 등 정부 조직에서 다양하게 사용되었다. 기존에 있던 외투도 대부분 러버라이즈드 버전으로 새롭게 선보였다. 19세기 말과 20세기 초 사이에 방수 문제를 제대로 해결한 유일한 섬유였기 때문에 수요는 사방에 넘쳤다.

1925년에 던롭Dunlop이 매킨토시를 인수했다. 이후 대체재가 개발되고 나일론처럼 한층 완벽하고 저렴한 방수 소재가 등장하면서 매킨토시는 헤리티지만을 지닌 채 여기저기 팔리는 운명이 되었다. 하지만 레인코트를 '맥 코트mac coat'라고 부를 정도로 방수 분야에서는 정통성을 지닌 브랜드임에는 틀림없다. 또한 심플하고 모던한 디자인으로 여전히 좋은 평가를 받고 있어 1980년대 들어서는 에르메스Hermes나 셀린느Celine 등의 브랜드와 공동 작업을 진행하기도 했다.

그러나 1990년대 중반부터 사업은 점점 내리막길을 걸어 도산 위기에 처했다. 이때 매킨토시의 판매 이사로 일하던 31세의 다니엘 둔코Daniel Dunko가 회사를 매입했다. 그는 매킨토시 브랜드로 영국과 유럽의 고급 패션 시장에서 승부할 수 있다고 생각했다. 그러나 재기의 기회는 엉뚱한 곳에서 찾아

왔는데, 이즈음 일본에서 청바지와 워크 웨어 등 핸드 메이드나 올드 스타일 제조 공장에서 생산하는 제품에 대한 관심이 폭발적으로 생겨난 것이다. 이후 오랜 헤리티지를 지녔으며 패션 아이템으로도 손색이 없는 매킨토시의 진중한 레인코트는 일본에서 광범위한 팬을 거느리게 되었다.

매킨토시는 1843년부터 아주 오랫동안 레인코트를 만들어왔다. 영국 공장에서 수작업으로 러버라이즈드 레인코트를 생산하는 곳은 이제 전 세계에 이곳뿐이다. 특히 일본에서의 좋은 반응 덕분에 2007년에는 영국 전통 의류를 일본에 가져와 판매하던 야기 츠쇼Yagi Tsusho가 매킨토시를 인수했다. 이후 여러 나라에 플래그십 매장을 오픈하는 등 사업을 글로벌화하고 있다. 그러나 2010년 기준으로 매킨토시는 여전히 전체 매출 가운데 40퍼센트 정도를 일본에서 벌어들이고 있다.

Barbour

BARBOUR 정식 명칭은 'J. Barbour and Sons'이다. 1894년에 존 바버Jonh Barbour가 설립했으며 지금은 그의 후손들이 운영하고 있다. 존 바버는 그레이트브리튼섬 서쪽 해안에 있는 스코틀랜드 갤러웨이 출신으로, 비슷한 위도의 동쪽 해안에 위

치한 사우스실드 거리에 유포 수입상을 차렸다. 유포는 코튼 겉면을 오일로 덮어 방수나 방풍 효과를 내며 더 튼튼하고 오래가게 만든 천을 말한다.

먼 옛날 선원들은 돛이 물에 젖어 있으면 바람을 훨씬 잘 탄다는 사실을 알아냈다. 하지만 물에 젖은 천은 무거워지기 때문에 속도에는 별 차이가 없었다. 그래서 15세기 중반부터는 어유魚油를 코팅하듯 돛에 발라 항해에 이용했고 남은 천은 선원들이 추울 때 뒤집어썼다. 1795년 프랜시스 웹스터 Francis Webster라는 돛 제조사가 아마인으로 오일을 만드는 데 성공했고, 곧 이 오일을 영국 해군과 '티 클리퍼tea clipper'라 부르는 대형 쾌속 돛배에서 사용하기 시작했다. 이 오일을 이용해 옷도 만들었지만 추우면 겉면이 딱딱하게 굳고 시간이 지날수록 노랗게 변색되는 문제가 있었다. 예전 선원용 옷이나 레인코트를 보면 노란색으로 제작한 경우가 많은데, 원단이 쉽게 변색되어 아예 처음부터 노란색으로 만들었다는 이야기가 있다.

1920년 중반에 이르러 몇몇 회사가 모여 연구를 거듭한 끝에 파라핀 성분을 이용해 개량한 왁스를 만드는 데 성공했다. 이 왁스를 바른 코튼은 추위에 굳거나 노랗게 변색되지 않았으며, 방수 성능은 물론 통기성도 훨씬 우수했다. 이를 계기로 1930년대 들어서는 왁스드 코튼을 사용한 옷이 다양하게 제작되었다.

당시 왁스드 코튼 의류의 제작 과정은 꽤나 복잡했다. 우선 스코틀랜드에서 직조한 섬유를 랭커셔로 보내 염색했다. 염색한 섬유는 런던으로 보내 구리-암모니아 침출 공정을 거친 후 다시 랭커셔로 가져가 왁스를 칠했다. 그런 후에 스코틀랜드로 돌아와 판매망을 통해 판매하는 식이었다. 한편 초창기 왁스드 의류는 검은색과 다크 올리브그린 컬러뿐

이었는데, 이는 기본 세팅이 블랙이고 구리-암모니아 침출 공정에서 구리 비율을 높이면 다크 올리브그린 컬러를 뽑아 낼 수 있었기 때문이다.

존 바버가 처음 사업을 시작하던 무렵은 기능이 개선된 신형 왁스드 코튼이 등장하기 전이었지만 이미 선원, 어민, 부두 노동자, 조선소 노동자 등 방수·방풍 의류가 필요한 수요는 넘쳐났다. 바버는 '비콘Beacon'이라는 브랜드를 만들어 무겁고 둔탁하지만 노동자에게 꼭 필요한 옷을 제작해 판매했다. 특이한 점은 바버가 초창기부터 카탈로그를 만들어 메일 오더 사업을 시작했다는 사실이다. 통신판매 사업은 존의 아들인 말콤 바버Malcolm Barbour가 주도했는데, 1917년 즈음에는 바버 전체 매출의 75퍼센트를 차지할 만큼 통신판매 비중이 높았다. 당시 바버는 칠레와 남아프리카, 홍콩 등 영연방국가에서도 메일 오더를 받았다.

바버에 변화의 바람이 불어온 것은 1930년대 존 바버의 손자인 던컨 바버Duncan Barbour 대에 이르러서다. 모터사이클 마니아였던 던컨 바버는 개량된 신형 왁스드 코튼을 이용해 모터사이클용 재킷을 만들었다. 나중에는 아예 '인터내셔널International'이라는 브랜드를 만들었는데, 대표적인 제품이 1936년에 선보인 A7 재킷이다. A7은 바버의 초창기 모터사이클 재킷으로, 8온스 왁스드 코튼에 목을 덮는 짧고 빳빳한 칼라를 대고 안감은 부드러운 코튼을 사용해 보온에 신경을 썼다. 주머니와 허리 벨트 등은 라이더의 편의를 다각도로 검토해 배치했다. 이 옷은 이듬해인 1937년 영국 해군의 어설라 잠수함 선원이 입는 옷으로 개량되어 군에서도 사용되었다.

2차 세계대전 종전 후 바버의 왁스드 의류는 농부, 사냥꾼, 모터사이클 라이더뿐 아니라 영국 왕실과 귀족이 영지를 둘러보거나 사냥할 때 입는 대표적인 영국의 아웃도어 제품

으로 자리매김했다. 영국의 클래식한 의류를 사랑하는 사람들 사이에서 꾸준히 사랑받은 바버는 최근 원시적인 삶의 방식을 따라하는 부시크래프트*bushcraft* 붐과 더불어 클래식 캐주얼이 유행하면서 다시금 각광받고 있다. 브랜드는 여전히 클래식한 아웃도어 라이프 노선의 '비콘 헤리티지 컬렉션'과 모터사이클 노선의 '인터내셔널 컬렉션'이라는 두 가지 하위 라벨을 중심으로 전개되고 있다.

BARACUTA '코튼 폴리스*cotton polis*'는 영국의 도시 맨체스터에 붙은 몇 가지 별명 가운데 하나다. 1912년 즈음 맨체스터는 코튼 직물 생산의 세계적인 중심지로 정점을 찍었다. 당시 80억 야드에 달하는 옷감을 생산했다고 한다. 맨체스터의 또 다른 별명은 '레이니 시티*rainy city*'다. 비가 자주 내리는 습한 날씨 때문인데, 이는 코튼 방직에 있어서 아주 좋은 조건이기도 하다. 두 가지 별명에 걸맞게 맨체스터에는 굉장히 많은

* 오지에서 귀환을 목적으로 하면 서바이벌을 생활과 캠핑의 목적으로 하면 부시크래프트라고 한다.

코튼 회사와 레인코트 제조사가 있었으며, 그 가운데 하나가 바로 지금 소개하는 바라쿠타다.

바라쿠타는 존 밀러John Miller와 아이작 밀러Isaac Miller 형제가 1930년대에 시작한 의류 브랜드다. 당시에도 레인코트 분야에서 최고의 위치에 있던 버버리와 아큐아스큐텀Aquascutum의 라이벌이 되겠다는 야심찬 목표로 여러 종류의 레인코트를 선보였는데, 이 제품들이 나름 인기를 끌었다. 레인코트의 성공에 힘입어 밀러 형제는 맨체스터의 지역 인사로 발돋움했고 사교 골프클럽의 멤버가 되었다. 형제는 직접 골프를 치면서 몸을 움직이기 편한 허리 정도의 길이에 쌀쌀한 날씨에 대비해 블랭킷으로 안감을 대고 겉감은 가벼운 방수 지퍼 재킷을 만들었다. 그렇게 1937년에 등장한 것이 G9 재킷이다. 여기서 'G'는 골프의 약자다. 이 옷은 1960년대부터 해링턴 재킷이라고도 불렸으며 일본에서는 스윙 재킷swig jacket이라는 이름으로 불렸다. 한국에서는 한때 폴로Polo 잠바 혹은 폴로 면 잠바라고 불렸다.

바라쿠타의 G9를 스포츠 점퍼의 원형으로 보는 경우가 많은데, 사실 이 부분에 있어서는 약간의 이견이 있다. 예를 들어 1931년에 G9와 거의 비슷한 골프 점퍼를 선보인 그렌펠Grenfell이 있다. 그렌펠 역시 지금까지 활동하는 의류 회사로 해링턴 골프 재킷을 여전히 판매하고 있다. 그렌펠은 개버딘gabardine 원단을 사용하는 등 바라쿠타보다 한층 고급을 지향하는 브랜드로 가격이 더 비싸며 부자재 등의 디테일도 더 고급스러운 편이다.

골프 점퍼는 미국으로 넘어가 아이비리그 패션의 하나로 정착했다.

특히 1964년부터 ABC TV에서 방영을 시작해 5년간 최고의 인기 드라마로 군림한 〈페이턴 플레이스Peyton Place〉 덕을 톡톡히 보았다. 배우 라이언 오닐의 극중 이름이 로드니 해링턴이었는데, 그가 드라마에서 G9를 자주 입고 나온 덕분에 이 옷에 해링턴 재킷이라는 별명이 붙었다.

엘비스 프레슬리, 스티브 매퀸, 그레고리 팩, 제임스 딘, 프랭크 시나트라 등 무수히 많은 유명인이 G9를 입었다. 결정적으로 1995년에 제임스 딘이 영화 〈이유 없는 반항Rebel without a cause〉에서 바라쿠타의 G9와 흰색 티셔츠, 리의 라이더스 101 청바지를 입고 등장했다. 이 아이템들은 말런 브랜도가 〈위험한 질주〉에서 입은 쇼트 NYC의 퍼펙토 재킷과 흰색 티셔츠, 리바이스 501XX와 더불어 청년 패션 문화를 주도하게 된다. 그리고 펑크와 모드, 스킨헤드와 브릿팝으로 이어지는 영국 음악의 큰 줄기 안에서 수많은 뮤지션이 G9를 입고 노래하면서 아이코닉한 재킷으로 자리매김했다.

사실 지금 시각으로 보자면 G9는 꽤나 평범하게 생겼다. 자칫 잘못 입으면 골프를 좋아하는 아저씨 룩이 되어버린다. 게다가 이브 생 로랑Yves Saint Laurent과 브룩스 브라더스Brooks Brothers부터 라코스테Lacoste, 유니클로까지 골프 점퍼를 선보이지 않은 브랜드가 거의 없을 정도로 흔히 볼 수 있는 옷이 되었다. 그래서 G9가 여전히 아이코닉한지, 꼭 바라쿠타 제품을 입어야 하는지 의구심이 들 수도 있다. 그렇지만 G9 재킷은 분명 수많은 청년 문화 및 하위문화와 함께해온 역사적인 옷이며, 바라쿠타의 오리지널이 궁금하다면 한번쯤 입어보아야 할 옷이다. 바라쿠타는 오랜 세월을 지내오며 몇 번의 부침을 겪었지만 최근 영국 공장을 재가동하는 등 영국 제조 헤리티지 캐주얼의 명맥을 이어나가고 있다.

2장

일본의 아메리칸 캐주얼

청바지 이야기를 본격적으로 시작하기 전에 청바지의 유래와 역사를 잠깐 짚고 넘어가자. 흔히 '데님'이라고 부르는, 인디고로 염색한 트윌 섬유가 어디서 탄생했는지에 대해서는 크게 두 가지 설이 있다. 하나는 프랑스의 드님de Nime 지역에서 유래했으며 이로 인해 데님이라고 부르게 되었다는 설이다. 또 하나는 이탈리아의 제노아 지역에서 건너왔으며, 그걸 프랑스에서 'genes'라고 부르던 데서 영어단어 '진jeans'이 유래했다는 설이다.

1700년대에 이미 데님으로 만든 바지가 존재했다는 주장도 있지만 보통은 현대적인 청바지가 등장한 시기를 1873년으로 본다. 초기 형태는 캔버스 천을 구리 리벳으로 고정하고 앞주머니 두 개와 뒷주머니 한 개를 붙인 모양이었다. 1880년대 들어 캔버스를 데님으로 교체하고 5 포켓을 적용한 청바지가 등장했는데, 이 디자인이 지금까지도 거의 변하지 않은 청바지의 기본 형태가 되었다. 즉 청바지의 기본 요소는 인디고, 데님, 리벳, 5 포켓이라고 할 수 있다.

한편 2차 세계대전 당시 전장에 나간 남성들을 대신해 여성들이 공장에서 군수 물자를 생산하면서 여성들도 워크웨어와 함께 청바지를 입게 되었다. 이렇듯 처음에는 작업복으로 소비되었던 청바지는 영화 〈위험한 질주〉(1953)와 〈이유 없는 반항〉(1955)이 전 세계적으로 인기를 끌면서 반문화counter-culture와 안티 패션의 선두 두자로 자리매김한다. 리바이스의 501XX를 입은 말런 브랜도와 리의 라이더스 101을 입은 제임스 딘의 영향이 컸다. 그들 덕분에 청바지는 젊음과 반항의 상징으로 떠올랐고, 작업복에서 패션 아이콘으로 변모했다.

1970년대부터는 디자이너가 만든 세련된 진이 등장했다. 캘빈 클라인Calvin Klein이 선보인 몸에 달라붙는 청바지가 선풍적인 인기를 끌었다. 1978년에는 일주일 동안 캘빈 클라인 청바지 20만 벌이 팔릴 정도였다. 1990년대에는 힙합 신에서 배기baggy하고 헐렁한 청바지가 인기를 끌었고, 2000년대에는 디자이너의 프리미엄 청바지가 할리우드에서 유행했다. 그리고 2010년 이후부터 최근까지 이어진 세계적인 경향은 아메리칸 빈티지 스타일과 제작 기법으로 만든 셀비지 청바지, 즉 로raw 데님 청바지다. 최근 들어서는 다시 레트로한 분위기로 돌아서서 색이 밝아지고 폭도 약간씩 넓어지고 있다.

물론 이는 패션의 차원에서 살펴본 것이고, 크게 유행을 타지 않는 대중적이고 저렴한 청바지는 2차 세계대전 이후 꾸준히 만들어져 수없이 많은 사람이 입어왔다.

일본 청바지의 역사

일본에서도 청바지는 미국과 유사하게 워크 웨어에서 패션으로 변모하는 순서를 따랐다. 1945년 일본이 패전하고 미군이 일본에 주둔하면서 청바지가 시중에 조금씩 흘러들었다. 그리고 비슷한 시기에 유입된 영화와 음악 등 미국 문화가 일본 사회에 큰 영향을 미치면서 청바지가 서서히 알려졌다. 그러나 초기에는 청바지를 구하기가 쉽지 않았고 가격도 비싼 편인 데다, 어디까지나 기능성 의류로 인식되었다.

1950년대 들어 할리우드 영화가 흥행함에 따라 청년들 사이에서 청바지 수요가 늘어나기 시작했다. 당시 일본에서도 〈위험한 질주〉나 〈이유 없는 반항〉과 비슷한 분위기의 영화가 속속 제작되었는데, 특히 1957년에 개봉한 〈독수리와 매鷲と鷹〉는 최초로 청바지가 등장한 일본 영화로 알려져 있다. 화물선을 배경으로 펼쳐지는 서스펜스 액션물인 이 영화에

서 주인공 이시하라 유지로는 청바지를 입고 반항기 가득한 청년으로 등장했다.

1960년대 들어 마루오 피복에서 빅존Big John이라는 상표로 자체 제작한 청바지를 선보이고 칸톤Canton 모델이 전국적으로 인기를 끌면서 본격적으로 대중화되었다.

일본의 아메리칸 캐주얼

미국 패션이 일본에 자리 잡는 과정에서 형성된 또 하나의 중요한 줄기가 있다. 바로 이시즈 겐스케Ishzu Kenske가 이끄는 'VAN'이다. 1910년대 미국에서 유행한 프레피preppie 룩은 제이프레스J. Press나 브룩스 브라더스Brooks Brothers 같은 브랜드에서 선보인 색 슈트sack suit*, 옥스퍼드 버튼다운 셔츠oxford button-down shirts, 셰틀랜드 스웨터shetland sweater 등 자연스럽고 점잖은 룩이 중심이었다. 이런 스타일의 옷을 아이비리그 대학생들이 전통적으로 많이 입었다고 해서 '아이비 패션'이라고도 불렀다.

이시즈 겐스케는 2차 세계대전 당시 중국에서 패션 분야에 종사하다가 전후 일본으로 귀국했고, 1951년 오사카 미나미구에 매장을 열어 당시 최신 트렌드였던 아이비 패션을 소개했다. 1954년에는 VAN을 론칭하고 본격적으로 일본의 프레피 트렌드를 주도해나갔다.

일본에서 유독 아이비 패션이 인기를 끈 요인은 여러 가지로 생각해볼 수 있다. 당시는 일본이 미국의 강력한 영향을 받던 시절이었기 때문이기도 하고, 유러피언 스타일 등의 본격적인 패션보다는 아이비 패션이 좀더 쉽게 접근할 수 있다는 점도 작용했을 것이다. 아이비 패션은 울과 코튼의 자연스러

* 자연스러운 어깨선을 가진 싱글 슈트.

운 느낌을 강조하며, 어떤 옷차림이나 장소에도 잘 어울린다는 장점이 있다. 과도하게 멋을 부린 티가 나지 않는다는 점에서도 일본에 현대 패션이 유입되는 과도기에 있던 사람들, 특히 패션에 무관심했던 남성들이 쉽게 접근할 수 있었다.

이렇게 일본에 안착한 프레피 룩은 1950년대와 1960년대에 걸쳐 강력한 영향을 미쳤다. 이 시기에 10대, 20대였던 이들이 바로 전후 베이비 붐 세대인데, 이들은 이후 미국 문화에서 받은 강력한 영향을 드러내거나 극복하는 과정을 거쳤다. 비슷한 시기에 유입된 청바지와 아이비 패션이 중심이 된 미국 옷들은 '아메카지아메리칸 캐주얼'와 '아메토리아메리칸 트래디션'라는 이름표를 달고 일본 패션계를 주도했고, 이후 때로는 뒤로 물러났다가 다시 등장하는 과정을 거치며 꾸준히 살아남았다.

일본 패션계의 흐름을 잠깐 살펴보자면 1950년대와 1960년대의 아이비 패션 붐 이후 1970년대에는 개성과 실루엣을 강조하는 유러피언 스타일의 디자이너 브랜드가 득세했다. 1980년대에는 거품경제의 영향으로 유럽의 럭셔리 패션 브랜드가 대거 유입되었다. 거품경제와 더불어 아메카지와 아메토리가 새로운 형태로 다시 등장했고, 거품이 사그라든 1990년대 이후 패션계에 커다란 영향력을 행사했다. 그 배경에는 쏟아지는 수입품에 대항해 일본 제품을 보호하려는 움직임도 있었다.

1970년대 아메리칸 패션의 전개

1950년대 일본에 유입되어 젊음과 반항의 상징으로 떠오른 청바지는 미국에서와 마찬가지로 기존 사회와 부딪히며 부침을 겪었다. 일례로 1977년 오사카 대학에서 청바지를 입은 여학생을 강사가 쫓아낸 사건이 시위로 번졌는데, 이를 '오사

카 대학 청바지 논쟁'이라고 부른다. 이 논쟁은 청바지는 강의실에 올 때 입는 옷이 아니라 노동자의 작업복이라는 고집을 꺾지 않은 강사가 결국 대학을 그만두는 것으로 끝났다.

청바지와 아이비 패션으로 대표되는 미국식 옷은 일본에서 차츰 평범한 일상복으로 토착화되었다. 그러던 1970년대에 미국의 오리지널 스타일을 소개하는 《뽀빠이》, 《메이드 인 USA 카탈로그》 등의 잡지가 유행했다. 당시 미국의 청년 문화를 살펴보면, 1970년대 환경 친화적인 패션이 등장했고 1970년대 말에는 이러한 경향이 심화되어 '헤비 듀티heavy duty'(일본에서 탄생한 조어다)가 유행했다. 이러한 흐름이 대학가를 점령했던 아이비 패션을 대체하거나 혹은 섞이면서 러기드rugged한 옷이 삶의 방식이자 태도를 대변하게 되었다.

당시 일본에서는 미국 문화가 유행했고 패션잡지 또한 활발히 발행되었기 때문에 미국 패션계에서 일어나는 일련의 변화가 거의 실시간으로 유입되었다. 빔즈Beams나 유나이티드 애로우United Arrow, 제이 프레스 등의 브랜드와 상점이 이런 트렌드를 주도했다. 아울러 서핑, 자전거, 마운틴 클라이밍 등의 레저 활동과 패션이 관심을 받았다. 일본에도 헤비 듀티 바람이 불어 리바이스 청바지와 마운틴 파카 같은 거친 아웃도어 룩과 프레피 룩을 함께 매치하는 스타일이 인기를 끌었다.

서핑, 자전거, 캠핑 등 오늘날 하위문화를 중심으로 한 패션은 대부분 이즈음 본격적으로 시작되었다고 볼 수 있다. 미국에서 들어온 거대한 두 가지 패션 조류, 즉 거친 청바지와 아웃도어, 그리고 심플하고 단정한 프레피 룩은 서로 조합점을 찾으며 내추럴과 러기드 사이에서 균형을 이루기 시작했다. 올드 아메리칸 패션 특유의 기본에 충실한 스타일은 이후로도 일본에서 명맥을 이어나갔다.

당시 청바지 분야의 트렌드는 1977년부터 캘빈 클라인

에서 선보인 슬림한 청바지였다. 기존 청바지와는 다른, 세련되고 고급스러운 청바지가 유행하는 와중에 한편에서는 정반대의 현상이 나타났다. 바로 원형으로의 회귀였다. 육체노동자의 요구를 녹인 투박한 디자인의 기능성 오리지널 청바지를 원하는 이들은 오사카나 도쿄 구석에 들어선 빈티지 의류 가게에서 리바이스나 리의 중고 청바지를 찾아냈다. 이 러기드하고 투박한 청바지는 이내 새로운 팬을 거느렸고, 빈티지 가게들은 미국에서 팔리지 않고 악성 재고로 남아 있는 청바지를 구해 일본으로 들여왔다. 이런 과정에서 몇 가지 재미있는 일이 벌어지기도 했다.

1980년에 빅존이 '레어RARE'라고 이름 붙인 청바지를 출시했다. 예전 방식을 복원해 제작한 레어는 구형 청바지를 만들 때 어떤 식으로 접근하는지, 또 어떻게 생산하는지에 대한 질문을 던지고 그 답을 찾아가는 방식을 제시했다. 이후 출시된 데님 제품이나 레플리카 청바지는 모두 이와 비슷한 방식으로 저마다 중요하다고 생각하는 부분을 강조하는 식으로 각기 고유한 특징을 만들어냈다.

그렇지만 레어는 다른 청바지에 비해 가격이 비싸서 발매 초기에는 인기가 없었고 시장에 미친 영향도 미미했다. 그리고 이런 실패는 구형 청바지를 만들려고 구상하던 이들이 생각을 접게 만드는 계기가 되었다. 이후 몇 년이 흐른 1986년에야 스튜디오 다티산Studio D'artisan에서 'DO-1'을 내놓았고, 드문드문 등장했다 사라지기를 반복하던 빈티지 레플리카 청바지 열풍은 1990년대 들어 본격적으로 불붙었다.

1980년대에 레어를 만들기 위해 재생산된 쿠라보Kurabo의 셀비지 데님을 프랑스의 몇몇 업체에서 수입해 리바이스 501과 비슷한 느낌이 나는 아메리칸 스타일 청바지를 만들었다. 1980년대 말에는 아페쎄A.P.C에서 리바이스의 501에서 영

감을 얻은 클래식 셀비지 데님 청바지인 '뉴 스탠더드new standard'를 선보이게 된다.

이러한 일련의 흐름을 살펴볼 때, 1980년대에 빈티지 방식으로 제작한 셀비지 청바지에 대한 관심이 프랑스와 일본 양쪽에서 거의 동시에 시작되었음을 알 수 있다. 초창기 일본의 레플리카 브랜드들이 스튜디오 다티산, 드님Denime 등 프랑스풍 이름을 가지게 된 것도 이런 흐름과 무관하지 않을 것이다. 실제로 프랑스에는 아페쎄 같은 브랜드가 건재하고, 여전히 셀비지 데님 트렌드에 큰 지분을 가지고 있다.

한편 오카야마를 중심으로 수많은 일본 브랜드가 탄생하게 된 배경에는 쿠라보와 카이하라Kaihara 등의 데님 제조사가 있었다. 리바이스 재팬은 1987년에 빈티지 리메이크를 위해 미국의 콘 밀스에 셀비지 데님 제조를 의뢰했지만 거절당했다. 리바이스 재팬은 결국 쿠라보 데님을 사용해 빈티지 레플리카를 내놓았고, 이 제품은 리바이스 유럽의 레플리카 생산을 거쳐 다시 미국으로 넘어갔다. 1990년대 초에 리바이스는 'Send Them Home Search' 캠페인을 벌여 가장 오래된 청바지를 찾았다. 이 캠페인의 영향으로 글로벌 청바지 시장에서 본격적으로 헤리티지가 재조명 되었다.

이 시기에 있었던 또 하나의 중요한 사건은 1983년 미국의 콘 밀스에서 셀비지 데님 생산을 중단한 것이다. 데님을 생산하던 콘 밀스는 청바지 수요가 대폭 늘어남에 따라 폭이 좁고 느린 구형 직기를 광폭으로 짜이고 속도가 빠른 신형 직기로 교체했다. 이에 따라 콘 밀스의 데님을 사용하던 리바이스 제품들도 신형 직기가 생산한 데님으로 바뀌었고, 1983년부터는 구형 직기로 짠 셀비지 데님으로 만든 리바이스 청바지는 사라졌다.

이러한 변화는 평범한 구매자의 눈에는 큰 의미가 없었

다. 신형 직기가 생산하는 매끈하고 균일한 데님은 섹시함을 강조하는 청바지의 새로운 경향에도 잘 맞았다. 다만 자동화된 신형 기계에는 숙련공의 손길이 개입될 여지가 줄어들었고, 결과적으로 좋은 청바지를 만들 때 굳이 콘 밀스 데님을 사용하지 않더라도 상관없어졌다는 사실이 달라졌을 뿐이다. 중국이든 베트남이든 인건비와 유지비가 저렴한 곳으로 공장을 옮겨도 데님의 품질은 크게 바뀌지 않았다.

하지만 이 사소한 변화를 누군가는 큰 차이로 받아들였다. 청바지를 두루두루 입어본 경험이 있으며 청바지에 관심과 애정이 많은 이들은 자그마한 변화도 금세 알아차렸다. 구형 직기로 짠 데님의 울퉁불퉁함, 구형 재봉틀에 긁힌 자국, 옛날 방식의 인디고 염색에 따른 균열 등이 모두 합쳐져 청바지 특유의 거친 매력이 만들어졌던 것인데, 그런 요소가 모두 사라졌으니 아메리칸 빈티지 패션을 즐기던 이들로서는 불만을 가질 수밖에 없었다.

데님 헌터와
빈티지 레플리카 청바지의 탄생

새로 생산된 청바지가 구형 청바지와 달라졌다는 사실을 깨달은 사람들은 시중에 남은 구형 청바지를 찾아 나섰다. 그러나 생산이 중단된 상황이어서 구할 수 있는 것이라고는 전 세계에 남은 일부 제품, 특히 미국에 쌓여 있는 악성 재고와 낡아서 버린 중고 제품뿐이었다. 처음 일본에 빈티지 가게가 들어설 때는 오리지널 미국 청바지를 저렴하게 구입할 수 있다는 장점이 있었는데, 수요가 폭증하면서 가격마저 한없이 오르기 시작했다.

한편 미국에서 청바지를 구해 일본에 파는 이들과 구형 청바지를 찾아 미국으로 떠나는 일본인 데님 헌터가 생겨났

다. 처음에는 오래된 청바지라면 아무거나 집히는 대로 들여왔지만, 곧 빈티지 청바지의 특징을 파악해 상세한 목록을 만들었다. 어떤 제품이 잘 팔리고 또 어떤 제품이 팔리지 않는지 서서히 드러나면서 데님 헌터들은 가치 있는 제품을 골라냈고, 소비자들은 자신이 원하는 빈티지 청바지의 특징을 정리하기 시작했다. 잡지는 이런 정보를 확인해 대중에게 전달하는 역할을 수행했다.

가죽 패치에 적힌 '501XX'는 1967년 이전에 생산된 리바이스 청바지라는 표식으로, 이 제품들은 단연 인기가 많았다. 그야말로 1980년대는 501XX를 찾아 미국 시골 구석구석을 누비고 다니던 청바지 골드러시였다. 그렇지만 공급이 한정된 상황에서 수요가 폭증하면 가격은 한없이 뛰게 마련이다. 게다가 미국에서 청바지를 있는 대로 긁어 모았기 때문에 점차 괜찮은 제품을 구하기 어려워졌다. 이 시기를 기점으로 아예 빈티지 청바지를 직접 만들어보자는 움직임이 생겼다.

하지만 빈티지 레플리카 청바지는 결심만으로 저절로 완성되지 않았다. 여기에는 몇 가지 조건이 필요했다. 옛 기술과 옛 기계가 필요했고, 지퍼나 리벳 같은 예전에 사용하던 다양한 부자재도 구해야 했다. 이는 의류 제조업이 번성하던 시절의 흔적을 찾아 나서야 한다는 의미였다.

1990년대의 일본 경제를 살펴보면, 거품이 한창일 때 일본 기업들 다수가 부동산과 해외 투자로 전환했다. 부동산 가격이 계속 오르는 데다 엔화 가치가 높았기 때문에 제조업처럼 품이 많이 들고 이익은 별로 남지 않는 사업을 지속할 이유가 없었다. 특히 섬유 산업 같은 전통 제조업은 최악의 조건을 고루 갖춘 산업이었다. 오래된 소규모 제조 업체들은 대부분 문을 닫았고, 일부는 업종 변경이나 사업 다각화, 고품질 원단 생산 등으로 명맥을 유지했다.

이런 상황에서 오래된 공장에 옛날 방식으로 데님을 만들어달라는 이상한 주문이 들어왔다. 일본은 1970년대부터 청바지를 자체 생산했기 때문에 당시 대부분 공장들은 신형 직기로 광폭 데님을 짰다. 즉 구형 직기로 짠 셀비지 데님은 만들어본 적도, 만들 이유도 없었다. 그럼에도 오랜 역사를 지닌 오카야마의 일부 코튼 생산 업체들은 도요타나 사카모토의 낡은 직기를 이용해 셀비지 데님을 생산할 수 있었다. 그렇게 해서 구형 기계가 다시 돌아가기 시작했다. 그리고 이내 이 느리고 손도 많이 가는 구형 데님 생산은 고부가가치 사업이 되었다.

거품이 꺼지고 일본 경제에 혼란이 시작되었을 때도 이들 회사는 기술력과 조금씩 늘어나는 수요에 힘입어 그럭저럭 위기를 헤쳐 나갔다. 2000년대에 접어들며 빈티지 청바지 회사들이 하나씩 해외에 진출하고, 또 외국에서도 빈티지 청바지 제작을 시도하면서 수요는 계속 늘어났다. 그렇게 30여 년의 경험을 축적한 오카야마 주변의 직조 회사들은 세계에서 셀비지 데님을 제일 잘 만드는, 가장 많은 노하우를 가진 업체로 성장했다. 인근의 바느질 업체와 커팅 업체, 인디고 염색 업체도 마찬가지 변화를 겪었다.

유니클로 청바지, 빈티지 레플리카가 구축하는 취향의 영역

고가의 빈티지 레플리카 청바지는 거품경제와 함께 등장했으나 거품이 사그라든 이후에도 일본 패션계에 단단히 뿌리를 내렸다. '취향'을 다루는 소규모 제조업이었기에 가능한 일이었다. 불황에는 소비 양극화가 심화되는 경향이 있는데, 일본의 경우 빈티지 레플리카 브랜드의 반대편에 유니클로가 자리 잡았다.

유니클로는 VAN이 일군 일본식 아메리칸 트래디셔널의 전통을 이어받은 브랜드다. 특히 남성복 구성에 있어 옥스퍼드 셔츠와 블레이저, 치노 팬츠와 청바지 등 아이비 패션의 기본 아이템을 충실하게 구현했다. 저가 제품은 보통 조악한 합성 섬유를 사용하는 등 어설픈 부분이 눈에 띄게 마련인데, 유니클로는 그러한 단점을 최대한 보완해 품질이 떨어진다는 인상은 주지 않는다.

프레피 룩은 일본 소비자에게 익숙할 뿐 아니라 패션에 조예가 깊지 않아도 누구나 쉽게 소화할 수 있다는 장점이 있다. 소비자 입장에서는 굳이 무리한 시도를 할 필요가 없고, 혹시나 실패해도 기본 아이템은 비교적 저렴하기 때문에 크게 부담이 없다. 한마디로 기본 아이템을 조합하는 정도로도 사회생활에 큰 문제가 없는 의상을 저렴하게 갖출 수 있는 셈이다.

청바지는 기본에 충실한 제품이다. 일본의 대형 청바지 브랜드라고 할 수 있는 빅존, 밥슨Bobson, 에드윈 재팬Edwin Japan 등에서 내놓은 청바지는 당시 한국 가격으로 7~9만 원 정도였다. 빅존은 1990년대에 중국 등지의 저렴한 인건비가 가져올 미래를 예측하고 3, 4만 원대의 저가 청바지 라인을 출시하기도 했다. 그러나 2000년대 초반 유니클로에서 대대적으로 선보인 특가 청바지는 990엔, 우리 돈으로 1만 원 정도였다. 특별히 뛰어난 디자인이나 장인 정신을 내세워 승부하지 않는 이상 유니클로의 가격 경쟁력을 뛰어넘기 어려웠다.

조악한 저가 제품과 웰 메이드의 고가 제품 사이에 끼인 중간 가격대를 형성하는 제품군은 대체로 애매한 상황에 처한다. 저렴한 제품을 구입하려고 마음먹은 이들은 품질이 엇비슷하면 더 저렴한 쪽을 선택할 것이다. 반대로 품질이나 디자인을 중시하는 이들은 가격과 상관없이 가장 훌륭한 제품을 구입하려 할 것이다. 중간 가격대의 의류는 소비자의 선택

을 받기 어려운 지점에 위치한다.

유니클로가 등장하면서 이러한 딜레마가 확연하게 드러나게 되었다. 청바지처럼 평범하고 일상적인 옷에 어설프게 비싼 가격을 붙이면 치명타를 입을 수밖에 없다. 웰 메이드를 강조하는 크래프트 업체가 바버나 버버리처럼 고가의 명품 브랜드로 성장하는 경우는 매우 드물다. 베이프Bape나 엔지니어드 가먼츠는 하위문화와의 연계를 통해 이를 해냈지만, '너드nerd'가 중심인 정통파 레플리카 제조업자들에게 그러한 성공을 기대하기는 어려웠다.

그렇다고 가격을 낮추는 방향으로 경쟁하다가는 공멸할 것이 자명하므로 가격을 유지하거나 차라리 더 높이는 편이 나았다. 대신 소비자에게 그만한 가격을 지불할 가치가 있음을 증명하기 위해 빈티지 레플리카 회사들은 자신의 제품이 얼마나 특별한지 더욱 강조하게 되었고, 또 실제로 그만큼 공을 들였다.

'사서 하는 즐거운 고생'에 기반한 레플리카의 제작 방식은 개개인의 고유한 개성을 중시하며, 최신 트렌드를 선도하는 것이 우선인 기존 패션 업계의 방식과는 패션을 바라보는 관점에서 많은 차이가 있다. 구형 방식을 제대로 구현한 옷에 높은 가격을 지불하는 소비자들 역시 기존의 패션 소비자와는 다르다.

레플리카 의류는 최신 기술이 집약된 요즘 옷보다 훨씬 투박하고 불편하며 염색도 잘 빠지는 등의 모순을 안고 있다. 그럼에도 사람들이 레플리카 청바지를 찾는 이유는 그 자체가 프라모델의 디오라마diorama 같은, 정밀한 재현의 장場이자 장인이 활약하는 장이기 때문이다. 웰 메이드란 단순히 좋은 품질을 뜻하는 것이 아니라 복원 능력과 구형 제작 방식, 그리고 그 사이에서 움직이는 사람을 뜻한다. 디자이너의 취향

에 의존하는 기존 패션과 달리 레플리카 분야는 소비자가 제품이 얼마나 제대로 복원되었는지, 또 제작자가 얼마나 깊이 파고들었는지 가늠할 수 있다. 다시 말해 자신이 구매하려는 제품의 가치를 적극적으로 평가하고 판단할 수 있는 것이다. 손으로 만든 제품이나 오래된 물건을 좋아하는 취향은 오래전부터 꾸준히 이어져왔다. 달라진 점이라면 이런 취향을 가진 이들이 새롭고 세련된 것을 열망하는 젊은 층이며, 옛것을 세련되게 소화하기 시작했다는 사실이다. 아울러 이러한 트렌드는 19세기 말과 20세기 초의 라이프스타일, 즉 빈티지한 펍과 버번, 음악, 생활태도 등과 함께 움직였다. 평범한 일상을 마치고 마치 디오라마 같은 과거 속으로 들어가는 마니악한 취향의 세계를 누구나 즐기지는 않겠지만, 이런 취미가 누군가의 생활 전반을 바꿀 수도 있다. 빈티지 레플리카 패션은 마니악한 취향의 본거지, 거칠고 투박한 데님의 매력을 좋아하는 사람들, 최신 스트리트 패션 등의 영역에 광범위하게 자리매김했다.

BIG JOHN　　빅존의 전신은 1940년에 오자키 고타로Ozaki Ko-
taro가 오카야마에서 창업한 마루오 피복이다. 창업 초기에는
봉제업을 하면서 주로 교복과 워크 웨어를 생산했으며 1958
년에 청바지 수입 및 위탁 사업에 뛰어들면서 일본 청바지 산
업의 선구자가 되었다. 우리나라로 치면 최초로 청바지를 생
산한 업체로 알려진 '뱅뱅'과 비슷한 역할을 한 회사다.
　　일본에서 최초로 생산된 청바지 후보로는 여럿이 손꼽
힌다. 모두 1960년 즈음인데, 빅존을 비롯해 지바현에 자리한
다카하카와 도쿄의 쓰네미 코메하치*에서 내놓은 청바지 등
이다. 의견은 분분하지만 1964년에 마루오 피복이 빅존을 론
칭하고 1965년에 미국 콘 밀스에서 수입한 데님으로 생산한

* 　나중에 에드윈 재팬이 된다.

칸톤 청바지가 전국적인 히트를 기록하면서 비로소 일본 자체 생산 청바지의 시대가 시작된 것은 분명하다.

일본의 대형 청바지 브랜드로 보통 빅존, 에드윈 재팬, 밥슨을 꼽는다. 세 브랜드는 조금씩 연관이 있는데, 우선 밥슨은 빅존을 창업한 오자키 고타로의 동생이 설립한 야마피복 공업이 전신이다. 에드윈 재팬의 전신인 쓰네미 코메하치는 청바지 생산 기술을 배우기 위해 1960년 거래처였던 마루오 피복에 창업주의 아들을 보냈다. 그리고 그가 교육을 마치고 돌아온 1961년부터 수입 원단으로 청바지를 생산했다. 세 회사 가운데 빅존과 밥슨은 일본 면 생산의 본진인 오카야마에서 시작했다. 이에 대항한 에드윈 재팬의 브랜드 이름은 '도쿄에도가 이긴다win'는 뜻에서 만들었다는 이야기가 있다.

이 세 회사는 일본을 대표하는 청바지 브랜드로 성장했지만, 앞서 설명했듯이 유니클로가 등장한 이후 위기를 맞이했다. 이를 극복하기 위해서는 비슷한 품질의 청바지를 유니클로보다 더 싸게 만들거나, 아니면 특별한 가치를 담은 청바지를 소량 생산해 비싸게 팔아야 했다. 이러한 상황은 일본 청바지 시장을 저렴한 패스트 패션 청바지, 혹은 디자이너 하우스에서 내놓은 고급 청바지와 크래프트 청바지로 양분했다.

빅존은 1973년 일본산 데님을 개발해 순수 일본 제조 청바지 시대를 열었다. 랭글러Wrangler나 디키즈Dickies 같은 브랜드의 일본 위탁 생산을 맡는 등의 사업도 꾸준히 해왔지만 자사 브랜드와 제품 생산을 중점적으로 밀어붙였다. 1980년대 들어서는 최고의 크래프트 진을 만들겠다는 목표를 세우고 '레어 시리즈' 청바지를 출시했다.

1970년대부터 학생용 교복을 주로 만들던 오카야마의 방직 공장들 가운데 일부가 데님 공장으로 전환했는데, 대부분 술처Sulzer 같은 스위스 기업에서 나온 신형 기계를 사용했

다. 빅존은 셀비지 데님을 만들기 위해 일본을 대표하는 직조 회사인 쿠라보와 접촉했다. 1888년에 설립된 쿠라보는 과거 선원복 등을 만드는 데 사용하던 도요타의 구형 직기를 가지고 셀비지 데님을 만들었다. 빅존은 이렇게 만든 15온스 데님으로 빈티지 제품처럼 방축 가공sanforized을 하지 않은 청바지를 제작했다. 또한 오리지널 청바지의 탈론 지퍼와 구리 리벳을 붙였다.

보통 언샌포라이즈드unsanforized 데님은 가공을 하지 않기 때문에 세탁하면 물이 잘 빠지는 데다 천이 줄어들고 비틀어지는 문제점을 가지고 있었다. 빅존은 자체 개발해 특허를 낸 렌치 프루프wrench proof라는 기법으로 이 문제를 해결했다. 렌치 프루프 기법은 세탁 시 얼마만큼 원단이 비틀어지는지를 미리 예측해 아예 처음부터 패턴을 비틀게 재단하는 방법이다. 처음 구입하면 청바지가 비틀어진 듯 보이지만 세탁을 하면 원래 계획한 실루엣이 드러난다.

빅존은 리벳이나 지퍼의 제작, 주머니 안쪽의 디테일에 이르기까지 청바지 구석구석에 오리지널의 생산 방식을 찾아내 적용했고, 문제가 생기는 부분을 극복하면서 청바지를 완성했다. 이렇게 탄생한 레어는 1980년에 처음 등장했을 때 정가 1만 8천 엔이라는, 당시 청바지 시세의 3배쯤 되는 충격적인 가격표를 달고 판매되었다.

빈티지 청바지 유행이 막 태동하는 시기였기 때문에 이 비싸고 괴상한 청바지는 금세 잊혀졌으나, 1990년대 들어 레플리카 청바지 사업이 부흥하면서 빅존은 이미 10년 전에 레플리카 청바지를 구현했다는 선구자적인 지위를 차지하게 된다. 레어 시리즈는 레플리카 청바지 분야에 종사하는 이들에게 제작 방식을 배울 수 있는 교과서적인 제품이라 할 수 있다. 이 시리즈는 계속 리뉴얼 버전이 나오며 지금도 생산되고 있다.

STUDIO D'ARTISAN　　스튜디오 다티산은 '장인 공방'이라는 뜻으로, 1979년 오사카에 문을 연 전통 아메리칸 캐주얼 브랜드다. 스튜디오 다티산을 포함해 드님, 풀카운트Full count, 에비수Evisu, 웨어하우스Wherehouse까지 오사카에서 시작한 다섯 브랜드를 빈티지 레플리카 청바지의 초기 시장을 개척한 '오사카 파이브'라는 별명으로 부른다. 오사카에는 빈티지 리바이스 등을 파는 구제 숍이 즐비했고, 오사카 파이브를 만든 사람들은 이 구제 골목을 어슬렁거리던 단골이었다. 그러므로 이 다섯 브랜드는 서로 매우 관계가 깊다.

　　스튜디오 다티산이라는 이름은 1985년에 붙었다. 브랜드가 시작된 연도를 보면 알 수 있듯이 일본 하이엔드 청바지 브랜드의 선구자 가운데 하나다. 1980년대 일본에서는 캘빈 클라인의 디자이너 진과 케미컬 워시 청바지가 유행하면서 초창기 미국 청바지와는 전혀 다른 길을 걷고 있었다. 한편 쿠라보는 1980년에 빅존의 레어 모델을 만드느라 셀비지 데님 생산을 재가동했고, 그렇게 생산하기 시작한 셀비지 데님을 유럽에 수출했다.

　　빈티지 청바지 수집가이자 프랑스 파리에서 패션 업계

에 종사하던 타가키 시게하루Tagaki Shigeharu는 미국산 청바지
가 점점 오리지널에서 먼 방향으로 가고 있는 데 불만이 많았
다. 그래서 진짜 제대로 만든 청바지를 세상에 내놓겠다는 포
부로 세계 곳곳을 뒤지고 다녔는데, 그러던 어느 날 파리에서
구형 501 비슷한 느낌이 나는 셀비지 데님 청바지를 발견했다.
그가 일본으로 돌아와 오카야마의 니혼 멘푸Nihon Menpu라는
회사에서 생산한 셀비지 데님을 이용해 만든 청바지가 1986년
에 나온 DO-1이다. 이 청바지는 초기 리바이스처럼 허리 뒤에
신치 백cinch back을 붙이고 행크 방식으로 인디
고 염색을 했다. 가죽 패치에는 리바이스
를 패러디해 돼지 두 마리가 양쪽에서
바지를 끌어당기는 그림을 그려 넣
었다.

2009년에 브랜드 론칭 30주년
을 기념하는 제품을 기획하면서 이
돼지 캐릭터의 이름을 모집했고, 클리
퍼Clipper와 인디Indy로 결정되었다. 로고
그림 왼쪽이 인디고 오른쪽이 클리퍼다. 스튜
디오 다티산에서는 이 캐릭터를 이용한 티셔츠나 점퍼도 많
이 선보이고 있으며 인디와 클리퍼를 각각 모델로 삼은 요코
즈나 점퍼를 판매하기도 했다.

다시 DO-1으로 돌아가서, 이 청바지는 과거로부터 영감
을 받아 만들어졌지만 빅존의 레어와 마찬가지로 오리지널
모델로 자리 잡았다. 몇 해 뒤에 유행하기 시작하는 레플리카
청바지와는 약간 다르고, 그다음으로 유행하게 되는 오리지
널 제작 청바지에 가깝다. 어찌 되었든 DO-1은 빅존의 레어와
함께 사람들에게 '레플리카 셀비지 청바지'라는 아이디어와
출발점을 제공한 중요한 제품이다.

DO-1의 최초 출시 가격은 2만 9천 엔이었다. 2016년형 가격이 3만 4,560엔이라는 점을 감안하면, 30년 동안 가격은 크게 오르지 않았다. 하지만 1986년을 기준으로 생각하면 역시 깜짝 놀랄 만한 가격이었고 당연히 판매는 신통치 않았다. 그럼에도 스튜디오 다티산은 니혼 멘푸의 셀비지 데님에 전통 방식의 혼-아이조메本藍染 인디고 염색으로 만든 DO-1을 계속 생산했다.

니혼 멘푸는 1920년대 오카야마에 문을 연 방직 공장이다. 지금은 스튜디오 다티산뿐 아니라 슈거 케인Suger Cane, MFSC 등에 셀비지 데님을 납품하며, 제이크루의 윌리스 앤 반스Wallace & Barnes 청바지도 이곳에서 만든 13.5온스 셀비지 데님을 사용한다. 데님뿐 아니라 샴브레이, 옥스퍼드 코튼 등 다양한 섬유를 만드는 대표적인 프리미엄 원단 공장이다.

스튜디오 다티산은 방축가공을 하지 않는 언샌포라이즈드 로 데님을 사용한 셀비지 라인을 주로 내놓고 있다. DO-1 모델도 조금씩 디테일을 수정하면서 여전히 판매하며, 스탠더드 시리즈와 어센틱 시리즈 등 몇 가지 특징을 담은 라인이 있다. 가장 최근 모델 가운데는 1960년대풍 청바지 두 종이 인상적이다.

하나는 베트남전쟁 당시의 미국을 테마로 한 'VW' 청바지로, 2차 세계대전 모델의 인기를 업고 뒤이어 선보인 모델이다. 가상으로 설정한 역사를 배경으로 만약 그때 청바지를 만들었다면 어떤 모습일지를 상상해서 제작하는, 일종의 가상 설정 레플리카다. VW는 리바이스의 1960년대 스타일을 기반으로 내부에는 카무플라주로 일부 안감을 댔으며, 백 패치에는 클리퍼와 인디가 힘을 합쳐 베트남 호랑이와 바지를 놓고 경쟁하는 유머러스한 그림이 담겨 있다.

또 하나는 '66' 청바지로, 리바이스의 1966년형 501 제품

의 레플리카다. VW가 가상 설정 모델이라면, 66은 재현에 충실한 레플리카다. 1966년형 리바이스는 빈티지 모델 중에서도 슬림한 핏이라 인기가 많아 수많은 업체에서 레플리카를 내놓았다. 66 모델의 외견상 특징은 뒷주머니에 구리 리벳을 빼고 대신 '바택bar tack'이라고 부르는 단단한 섬유를 숨겨놓은 점이다. 리벳은 옷을 튼튼하게 고정하는 장점이 있지만, 앉거나 움직이다가 뒷주머니의 리벳이 가구를 긁거나 자동차 시트를 찢는 일이 많았다. 그래서 1937년형 모델에서는 리벳을 천으로 덮어버렸는데, 청바지를 몇 년씩 입으면 닳은 데님 위로 리벳이 뚫고 나와 결국 똑같은 문제가 생겼다. 그래서 1966년형 501은 뒷주머니 리벳을 없애고 대신 천을 집어넣어 옷을 고정했다. 스튜디오 다티산의 66 모델은 이런 디테일을 재현하고 내부에 백 퍼센트 펄프로 만든 라벨을 붙이는 등 스튜디오 다티산만의 웰 크래프트 정신을 불어넣었다.

참고로 1966년형 리바이스 501은 다양한 일본 회사의 레플리카뿐 아니라 당시에 생산되었던 리얼 빈티지가 아직 많이 남아 있는 편이고, 또 리바이스에서도 콘 밀스의 셀비지 데님으로 만든 '리이슈reissue 1966 501'을 내놓았기 때문에 각각의 제품들을 비교해보는 재미가 있다.

DENIME and RESOLUTE　일본에서는 '도니무'라고 발음하지만 여기서는 '드님'으로 표기한다. 청바지 브랜드 드님은 1988년에 디자이너 하야시 요시유키*Hayashi Yoshiyuki*가 오사카에서 창립했다. 시기적으로 1990년대 빈티지 청바지 붐이 일어나기 직전의 좋은 기회를 잡았고, 소규모 스튜디오에서 예전 방식으로 미국의 구형 셀비지 청바지를 만들어냈다는 점에서 레플리카 청바지의 선구자라 할 수 있다. 특히 리벳을 빼고 바택을 사용한 리바이스 66 모델 복각 제품이 히트를 치면서 레플리카 청바지 대중화에 크게 기여했다.

　하야시 요시유키는 지금까지 청바지에 대해 확고한 주관을 피력해왔다. 그는 청바지를 일종의 도구라고 생각한다. 장인이 일할 때 사용하는 소중한 도구처럼 청바지도 일상의 도구라는 것이다. 얼룩을 걱정할 필요 없이 어디든 앉을 수 있고, 더러워지면 세탁하면 그만이다. 로 데님이나 셀비지 데님 등 프리미엄 기법으로 제작된 고가의 청바지는 가급적 세탁하지 않는 편이 좋다는 이야기도 있지만, 그는 청바지의 진짜 매력은 탈색에 있다고 말한다. 세탁을 해야 데님이 튼튼하게 유지되고 햇빛을 받아야 인디고가 선명하게 탈색된다는 것이다.

탈색이 데님의 중요한 특징 중 하나인 이유는 탈색에 의해 데님 제품이 소유자만의 것이 되기 때문이다. 예컨대 동작에 의한 마찰, 동전이나 열쇠, 휴대전화 등에 긁힌 흔적, 야외활동을 많이 하면 나타나는 자외선의 흔적 등 입는 사람의 생활 패턴에 따라 구김이나 긁힘이 생기는 곳이 달라지며 탈색의 형태도 다르게 나타난다.

많은 일본의 크래프트 데님 브랜드가 바지 길이를 한 종류만 내놓는 데 비해, 드님을 비롯한 몇몇 브랜드는 바지 길이도 다양하게 출시한다. 테이퍼드 바지의 경우 중간을 자르면 원래 의도했던 모양이 달라지기 때문에 고려한 부분이기도 하고, 바지 밑단의 닳는 형태를 중시하기 때문이기도 하다. 길이가 맞지 않는 청바지를 억지로 접어 입으면 이러한 즐거움을 누릴 수가 없고, 유니언 스페셜 재봉틀에 의해 긁힌 자국인 로핑 이펙트roping effect도 볼 수 없다. 그래서 하야시 요시유키는 맨발로 섰을 때 바지 끝단이 바닥에서 10센티미터 정도 떨어진 길이를 추천한다.

이러한 마인드를 기본으로 하야시 요시유키는 몇 년이 지나도 가격이 변하지 않으며 일상에서 활용 가능한 장인의 도구 같은 데님 웨어를 추구했다. 그러나 회사의 규모가 커지면서 점점 더 패셔너블해지는 드님에서는 그런 목표를 추구할 수 없다고 판단했다. 드님이 선보이는 옷은 대체로 1950년대에서 1970년대에 등장한 청바지를 복각한 것으로, 리와 리바이스 제품을 모델로 하는 경우가 많았다. 그러나 복각 제품과 셀비지 청바지 외에도 점점 평범한 중저가 청바지와 패션라인을 내놓으면서 토털 브랜드로 변모해갔다.

하야시 요시유키는 자신이 생각하는 궁극의 청바지를 만들기 위해 드님을 나와 2010년에 레졸루트Resolute를 설립했다. 레졸루트는 오사카나 오카야마가 아닌 히로시마 등 빈고

지역산 데님 사용을 특징으로 한 회사다. 보통 직조 공장이 모여 있는 오카야마나 소비자가 많은 오사카와 도쿄를 중심으로 청바지 브랜드가 탄생했지만, 일본의 데님 생산지는 이 두 지역 이 외에도 다양하다. 그런 생산지 가운데 하나가 히로시마현 오노미치다. 이 지역은 오카야마현의 서쪽과 맞붙어 있다.

일본 관서 지방 가운데를 흔히 '빈고 지역'이라고 부른다. 이 지역은 히로시마현 내의 후쿠야마, 오노미치 등을 아우른다. 과거에는 지방정부가 있던 지역으로 히로시마시와는 독립된 경제권역을 형성하고 있었지만 히로시마현으로 통합된 지 벌써 150년가량이 지났기 때문에 지역의 중심 경제권인 히로시마와의 유통량이 많이 늘어났다. 빈고 지역은 '빈고카스리備後絣'라고 하는 잔무늬가 있는 무명 직물 산지로도 유명하다. 1600년대부터 후쿠시마 해안 일대를 따라 면화 재배를 시작했고, 면화로 만든 빈고카스에 인디고 염색을 해서 여성용 작업복 등을 만들었다.

1960년대에는 330만 필에 달하는 빈고카스리를 생산해 전국 생산량의 70퍼센트를 점유하기도 했지만 수요가 격감하면서 최근에는 3천 필 정도밖에 생산하지 않는다. 대신 빈고카스리를 생산하던 업체 가운데 다수가 데님으로 방향을 전환했다. 히로시마현 후쿠야마는 일본에서 데님을 가장 많이 생산하는 지역이기도 한데, 그 이유는 데님 직조 회사 카이하라가 이곳에 있기 때문이다. 카이하라는 일본 내 데님 생산 점유율의 50퍼센트를 차지할 뿐 아니라 데님 원단 수출도 1위를 달리는 기업이다.

후쿠야마와 오노미치에는 방직, 직조, 염색 등 청바지를 만들기 위한 모든 공장이 들어서 있다. 데님을 대량 생산하며 일본 청바지 산업을 이끌고 있지만, 빈티지 청바지 분야에 있어서만큼은 오카야마나 코지마처럼 세계적인 명성을 누리고

있지 못하다. 그리하여 레졸루트는 오노미치시와 함께 '오노미치 데님 프로젝트'에 참여했다.

이 프로젝트를 통해 흥미로운 시도가 많이 이루어졌는데, 그 가운데 하나를 소개하자면 리얼 유즈드 데님 청바지가 있다. 입은 흔적이 느껴지는 데미지드 청바지는 기계나 손으로 일부러 뜯어 상처를 만드는 방식으로 제작한다. 하지만 레졸루트의 리얼 유즈드 데님은 다른 방식으로 탄생했다. 일단 레졸루트에서 슬림 핏 711과 레귤러 핏 711 청바지 540벌을 제작해 270명에게 각각 두 벌씩 나누어주었다. 이 프로젝트에 참여한 270명은 오노미치에 사는 농부, 어부, 섬유 공장 종사자, 대학생, 디자이너 등으로 직업이 다양했다. 이들이 청바지 한 벌을 일주일간 착용하면 이를 회수해 세탁하고, 그다음 주는 다른 한 벌을 입는 식으로 계속 반복하며 1년 동안 진행되었다. 이렇게 해서 실제로 누군가가 착용한 리얼 유즈드 청바지 540벌이 만들어졌다. 동일한 상태의 청바지에서 시작했지만 다양한 직업을 가진 사람들이 입었기 때문에 최종 결과물은 제각각이었다. 레졸루트는 오노미치에 청바지 숍을 열어 이렇게 완성된 청바지를 판매하고 있다.

또한, '여행하는 데님'이라는 주제로 여러 나라에 거주하는 사람들에게 위와 비슷한 방식으로 청바지를 입히는 프로젝트를 진행하기도 했다. 이외에도 청바지 전문 리페어 숍, 장인이 담당하는 워시 서비스, 유니언 스페셜 재봉틀을 이용한 밑단 마감 서비스, 오노미치 상표를 부착한 청바지 전용 세제와 각종 액세서리 판매 등 다양한 청바지 관련 사업을 벌이고 있다. 2010년에 본격적으로 시작된 만큼 아직 오카야마 데님만큼의 명성을 얻지는 못했으나, 청바지 브랜드 레졸루트와 오노미치 지역이 함께하는 이 프로젝트가 앞으로 어떤 참신한 결과물을 만들어낼지 주목된다.

빈티지 레플리카는 로컬 제조업을 기반으로 하는 스몰 팩토리 업체가 많기 때문에 데님은 오카야마에서 가져오고 나머지는 지역의 특성을 활용하는 브랜드가 점점 많아지고 있다. 레졸루트는 최근 한국에서도 인기가 높아지면서, 하야시 요시유키도 종종 내한해 우리나라 청바지 애호가들과의 만남을 갖기도 한다.

EVISU 오사카 파이브의 초기 브랜드인 스튜디오 다티산과 드님은 아메리칸 청바지를 만드는 프랑스 브랜드의 영향을 강하게 받았다. 예를 들어 쿠라보의 셀비지 데님으로 501 아류를 만든 쉐비뇽Chevignon이나 엣 부Et Vous 같은 프랑스 브랜드 등이 그런 것들이다. 이에 비해 에비수와 풀카운트는 이런 유럽의 필터를 거치지 않은, 원류에 가까운 초창기 오리지널 아메리칸 청바지를 목표로 탄생한 브랜드다.

1986년에 스튜디오 다티산에서 DO-1을 선보였고, 1987년에는 도쿄의 리바이스 재팬에서 쿠라보의 셀비지 데님을 사용한 '701XX' 레플리카를 만들었다. 에비수를 설립한 야마네 히데히코Yamane Hidehiko와 풀카운트를 만든 츠지타 미키하루

Tsujita Mikiharu는 오사카의 빈티지 청바지 가게에서 함께 일하던 사이였다. 그러던 1991년, 야마네 히데히코가 가게를 그만 두고 나와 먼저 회사를 설립했다. 초창기에는 리바이스에서 'L'을 뺀 에비스Evis를 브랜드 이름으로 정했다. 스튜디오 다티산이나 드님과 다르게 미국과 리바이스의 느낌을 살린 이름이다. 하지만 나중에 리바이스의 항의를 받고 에비수Evisu로 명칭을 바꾸었다.

한편 '에비스惠比寿'는 일본의 복신이자 낚싯대와 도미를 든 어업신이기도 하다. 에비수 가죽 패치에는 낚싯대나 도미는 없지만 에비스의 얼굴이 그려져 있다. 실제로 에비수는 낚시용품도 생산하는데, 원래 오사카에 있던 본사를 시가현 오츠시로 옮긴 이유가 낚시를 좋아하는 야마네 히데히코가 언제든 근처 비와호수에서 낚시를 즐기기 위해서라는 이야기가 있다.

에비수의 목표는 스튜디오 다티산이나 드님과는 다른 원류 아메리칸 청바지를 만드는 것이었지만, 대신 일본적인 감각으로 풀어내고자 고심했다. 이 지점에서 오리지널 미국 방식을 찾기 위해 노력해온 풀카운트와는 방향성이 다르다. 야마네 히데히코가 보기에 1960년대 리바이스 청바지를 그대로 재현하는 것은 누구나 할 수 있는 일이었기에 별로 탐탁하지 않았다. 그런 이유로 레플리카를 완성한 후 제품 절반에 리바이스의 상징인 스티치가 있는 백 포켓에 장난처럼 하얀 페인트로 갈매기를 그려 넣었다. 그런데 웬일인지 이 제품이 더욱 잘 팔렸고, 이후 갈매기 페인팅은 에비수 청바지의 트레이드 마크가 되었다. 초창기에 에비수와 함께한 츠치타 미키하루는 하얀 갈매기를 그려 넣은 장난을 마음에 들지 않아 했고 결국 에비수를 떠났다.

셀비지 데님 계열에서 에비수의 존재가 특별한 이유는

비즈니스 측면에서 모험심이 아주 강해 여러 시장을 개척했기 때문이다. 당시 《모노Mono》나 《분BOOn》같은 일본 잡지에서 오사카 파이브의 빈티지 셀비지 청바지를 소개했는데, 특히 에비수는 《모노》 덕을 많이 보았다. 아메리칸 캐주얼 레플리카와 밀리터리 의류 레플리카가 등장하면서 패션계에 소위 오타쿠 타입의 '아저씨'들이 유입되기 시작했고, 이들은 패션에 관심이 있다기보다는 취미로 이 분야를 탐구했다. 이들에게는 패션잡지보다는 빈티지 청바지와 2차 세계대전 당시 군복과 전투기, 탱크 등을 다루는 《모노》 쪽이 취향에 맞았다. 당시 패셔너블한 젊은이들은 《뽀빠이》나 《분》같은 잡지를 주로 읽었다.

에비수는 순식간에 한 달에 2천 벌씩 청바지를 판매하는 회사로 성장했다. 그리고 일본 빈티지 청바지 레플리카의 대명사가 되었고 국제적인 명성도 얻었다. 특히 미국의 힙합 신과 영국의 디제이 신과의 파트너십을 통해 프로모션을 했는데, 포켓에 하얀 페인트칠을 한 특이한 디자인이 호응이 좋아서 에비수를 국제적으로 알리는 데 큰 도움이 되었다.

홍보 면에서는 미국의 콘 밀스와 리바이스가 예전과 같은 청바지를 더는 만들지 못한다는 점을 강조했다. 이제 오리지널 청바지는 오직 일본에서만 만들 수 있다는 메시지였다. 실제로 콘 밀스가 쓰던 예전 직기를 야마네 히데히코가 모조리 사들여서 미국에서는 셀비지 데님을 만들 수 없다는 소문이 돌기도 했다. 하지만 사실 일본 셀비지 데님 회사들은 도요타 등 자국 제품을 쓰고 있었다. 그럼에도 이러한 오해는 널리 퍼졌다. 어찌 되었건 미국이 만들 수 없는 제품을 일본에서 만들 뿐 아니라 미국에서보다 더욱 미국다운 옷을 만들어낼 수 있다는 광고는 소비자 입장에서는 매우 설득력 있는 구호였다.

에비수는 갈매기가 그려진 셀비지 청바지와 더불어 다

양한 제품군을 내놓고 있다. 이와 함께 떼어 놓을 수 없는 분야가 앞서 잠깐 언급한 낚시로, 다우럭Dowluck이라는 브랜드를 만들어 각종 낚시용품을 선보이고 있다. 본사가 위치한 비와호수에서 쓰기 적합한 루어 몬스터lure monster를 포함해 루어나 야마네 프라이빗 릴 등의 제품도 출시하고 있다.

섬나라인 일본에서는 오랫동안 낚시를 즐겨해왔다. '덴카라'라는 전통 낚시도 있다. 자연히 낚싯대를 만드는 장인이나 낚시용품을 판매하는 오래된 기업이 많은데, 이 분야는 아웃도어 라이프를 즐기며 전통 제조방식을 탐구하는 크래프트 청바지 회사와 궁합이 잘 맞았다. 그래서 낚시용품 업체와 빈티지 레플리카 업체와의 컬래버레이션을 심심찮게 볼 수 있다. 그런 영향으로 에비수는 낚시용 오버 팬츠 같은 의류를 내놓기도 한다.

에비수와 관련해 한국에서 벌어진 유명한 사건이 하나 있다. 월비통상에서 에비수라는 이름으로 상표 등록을 하고 대량 생산한 일반 청바지에 갈매기 마크를 붙여 판매한 일이다. 월비통상 측에서는 갈매기 마크는 한국의 산 모양에서 가져왔으며 가죽 패치에 그린 에비스 신과 비슷하게 생긴 할아버지는 금복주 소주에 그려진 복 영감에서 영감을 얻었다고 주장했다. 일본 에비수에서 한국 법원에 제소했지만 한국 에비수가 상표권 등록을 먼저 했다는 이유로 패소했다. 월비통상의 에비수는 여전히 나오고 있으며 요즘에는 중국에서 제조한 린넨 셀비지 데님 청바지 제품도 판매한다.

FULLCOUNT 풀카운트는 1992년 오사카에서 츠지타 미키하루가 론칭한 청바지 브랜드다. 원래 제법 규모가 큰 의류 브랜드에서 일하던 그는 에비수 창립 멤버로 합류했다가 순수한 오리지널 미국 청바지를 만들겠다는 뜻을 품고 26세에 에비수를 떠났다. 이후 자신의 집을 사무실 삼아 협력 공장, 원료 구입처, 판매망 등을 혼자 돌며 제조 라인을 구축해 브랜드를 운영하기 시작했다.

사실 이즈음 빈티지 청바지가 인기를 끌기는 했으나 고객들은 주로 오리지널 빈티지를 찾았다. 구형 제품을 파는 숍들도 빈티지 레플리카 제작에는 크게 관심이 없었다. 레플리카가 어떤 제품인지 잘 모르기 때문이기도 했는데, 이런 까닭에 츠지타 미키하루는 청바지를 들고 매장에 직접 찾아가 제품을 보여주고 매장에 위탁판매했다. 리바이스 리얼 빈티지의 매력이 느껴지는 풀카운트의 청바지는 금방 호응을 얻었고 불과 4년 만에 연매출이 18억 엔에 이를 정도로 청바지 마니아의 지지를 받는 데 성공했다.

풀카운트의 성공 요인은 단순하다. 청바지를 잘 만들기 때문이다. 풀카운트는 크래프트 브랜드 가운데 거의 최초로

짐바브웨 코튼을 사용한 곳이기도 하다. 1992년에 처음 브랜드를 시작했을 때만 해도 미국산 코튼을 사용했는데, 빈티지 청바지를 가져다 면밀히 분석한 결과 예전 청바지는 당시에 구할 수 있는 것보다 훨씬 조직이 긴 섬유를 사용했다는 사실을 깨달았다. 대체품을 찾아 수많은 원산지별 코튼을 테스트하다가 1994년에 짐바브웨 코튼이 가장 가깝다는 결론을 내리고 원단을 바꾸었다. 지금은 고급 셀비지 데님을 만드는 회사 대부분이 짐바브웨 코튼을 쓸 정도로 청바지에 적합한 코튼임이 증명되었다. 하지만 당시로서는 꽤 혁신적인 시도였다. 짐바브웨 코튼은 섬유가 길어 한층 튼튼했으며 염색도 잘 됐다. 게다가 1년에 한 번 짐바브웨의 농민들이 기계 없이 손으로 채취한다는 점에서도 레플리카 빈티지 청바지의 핸드메이드 정신과 잘 어울렸다.

셀비지 혹은 크래프트 의류의 소비자들은 옷을 고를 때 어떤 소재를 사용해 어떻게 만들어졌는지를 매우 중시한다. 이 점이 비슷한 가격대의 옷을 구매하는 고급 패션 소비자와 가장 큰 차이점이다. 명품관에 입점한 고급 의류에도 터키산 코튼을 사용했으며 모로코에서 염색하고 밀라노에서 제작했다는 등의 생산 정보가 라벨에 적혀 있다. 하지만 고급 패션 소비자들은 생산 정보보다는 패셔너블하고 미래지향적인 디자인을 더 중시한다. 반면 셀비지 데님 마니아들은 과거를 지향하며 소재의 출처를 매우 중요하게 따진다. 그들은 멋은 평범함과 단순함에서 나오고, 중요한 것은 '밀도'라고 생각한다. 그렇기 때문에 어떤 직기를 사용하는지, 어디에서 생산한 면을 쓰는지, 어떤 구리 리벳과 지퍼를 쓰는지 등을 상세하게 알고 싶어 한다. 특히 청바지에서 가장 중요한 소재가 바로 면이다. 청바지의 첫인상과 함께 착용 시의 촉감을 면이 결정하기 때문이다.

한편 풀카운트는 디테일에 있어서도 오리지널 디자인을 확보하기 위해 애썼는데, 회사 규모가 작다 보니 오리지널 부자재를 소량 주문하기에 비용이 너무 많이 들었다. 그래서 생각해낸 아이디어가 대기업이 쓸 만한 버튼을 디자인해 제안하고 대기업에서 대량 주문을 하면, 그 디자인에 조금 변화를 주어 풀카운트용 제품을 주문하는 방식이다. 이런 식으로 가능한 한 비용을 아끼면서 오리지널 부자재를 확보했다.

다른 부자재로는 재봉실이 있다. 보통 청바지는 면 방직사로 만들지만 재봉실은 폴리에스테르 실을 사용하는 경우가 많았다. 그래야 더 튼튼하기 때문이다. 하지만 폴리에스테르 실을 사용하면 데님이 탈색되어도 스티치는 처음 색 그대로 남게 된다. 빈티지 숍에 가면 하얗게 탈색된 데님에 주황색 스티치가 선명하게 남아 있는 리바이스 청바지를 가끔 볼수 있다. 풀카운트는 재봉실까지도 데님과 함께 낡아야 한다는 생각으로 이집트산 코튼으로 만든 원사를 사용했다. 그렇게 하면 데님이 탈색될 때 재봉실도 함께 탈색되어 전체 밸런스를 맞출 수 있었다.

하지만 면은 폴리에스테르에 비해 강도가 약하기 때문에 청바지의 내구성이 떨어지는 문제가 생긴다. 풀카운트는 이를 보완하기 위해 청바지 한 벌에 부위마다 적합한 열두 종류의 실을 사용했다. 특히 찢어지기 쉬운 부분에는 일반적으로 의류에 사용하지 않는 아주 굵은 실을 사용했다. 실의 두께에 대응하기 위해서는 재봉틀에 맞는 바늘과 함께 두꺼운 실을 제대로 박음질할 수 있는 기술자도 필요했다. 이런 식으로 신경 쓸 요소가 늘어나면서 청바지 제작에 관여하는 숙련공 역시 늘어났다.

풀카운트에도 언샌포라이즈드 데님을 사용한 제품이 많은데, 그 이유는 데님 특유의 신축성이 매력적이라고 여기

기 때문이다. 비싼 가죽 바지는 입을수록 다리 모양에 맞게 가죽이 변하는 것처럼 청바지도 입을수록 구매자의 다리에 알맞게 변한다는 점이 중요한 매력이다. 그러므로 가급적 원형에 가까운 데님을 사용해 청바지를 만들어 제공하고, 그 다음부터는 입는 사람이 길들여가는 방식이 기본이다.

하지만 최근 들어서는 소비자의 취향이 바뀌면서 언샌포라이즈드보다는 샌포라이즈드, 로 데님보다는 원 워시 버전을 찾는 사람이 늘었다. 이염 문제를 비롯해 초기 작업이 상당히 번거로우며 신경 써야 하는 상황이 많고 실패 위험이 있을 뿐 아니라 유행이 바뀌어 페이딩된 청바지를 선호하는 사람들이 많아졌기 때문이다.

청바지 형태는 레귤러와 스트레이트뿐 아니라 부츠 컷, 플레어, 배기 등 다양한 모델이 나온다. 샴브레이 셔츠와 스웨트 셔츠 등도 20년 넘게 선보이고 있다. 빈티지 청바지의 완성을 추구하는 풀카운트를 두고 일각에서는 '순수주의자 purist'라고 말하지만, 풀카운트는 유행을 파악하는 데 결코 게으르지 않으며 매년 디테일에 조금씩 변화를 주고 있다. 최고의 청바지를 만들기 위해 끊임없이 연구하는 전형적인 너드형 브랜드다.

WAREHOUSE　웨어하우스는 시오타니 겐이치Shiotani Kenichi
와 시오타니 고지Shiotani Koji 형제가 1995년 에비수를 떠나 론
칭한 회사다. 초기부터 지금까지 '유즈드 빈티지의 충실한 복
각'이라는 모토 아래 빈티지 청바지 레플리카 제작에 집중하
고 있다. 모든 설비와 제작 과정에서 예전 기계와 방식을 사
용하는 것은 물론 한 발 더 나아가 예전 오리지널 의류를 가
져다 해체하고 분석해 다시 재현하는 데 집중한다. 오사카 파
이브 가운데서 가장 디테일에 집착한다고 볼 수 있다.

　구리 리벳이나 지퍼, 사슴 가죽으로 만든 패치 상태뿐
아니라 뒷주머니에 붙은 레이온으로 만든 탭, 실, 바느질까지
구석구석 정밀하게 빈티지 청바지의 모습을 재현한다. 염색
단계에서 산화제를 사용해 빈티지 특유의 칙칙한 블루 컬러
를 재현한 산화 데님 청바지가 대표적이다. 산화 데님 청바지
는 수십 년 동안 창고에 묵혀둔 청바지를 박스에서 꺼냈을 때
자연적으로 살짝 산화한 모습을 재현하기 위해 실험을 거듭
한 결과 완성되었다. 덕분에 '50년 전에 만들어졌으나 박스에
담긴 채 개봉되지 않았던 청바지'를 지금 막 뜯어서 확인하는
느낌을 준다.

웨어하우스에서 처음 내놓은 '1001' 모델은 17년 동안 모습이 바뀌지 않다가 2013년에 리뉴얼되었는데, 리벳 등 금속까지 구석구석 낡은 흔적을 집어넣은 그야말로 디테일에 집중한 청바지다. 이런 옷은 입는 재미도 있지만 구석구석을 살펴보며 왜, 무엇을, 어떻게 장치했는지 살펴보는 즐거움도 크다.

웨어하우스는 리 재팬과 함께 '리 아카이브Lee Archive'라는 레이블로 수많은 리 제품의 레플리카를 선보이고 있다. 최근에는 '리 웨스터너Lee Westerner'라는 1960년대 바지를 복원했다. 이 바지는 서부에서는 로데오 우승자를 위한 바지로, 동부에서는 아이비리그 학생들을 위한 바지로 각각 마케팅하면서 당시 서부에 치중되어 있던 리의 시장 점유율을 높여준 제품이다. 섬유의 살짝 반짝이는 새틴 느낌과 함께 이제는 낡은 백 패치와 빛이 바래 얼룩진 버튼까지 충실히 재현했다. 디테일의 가치를 중요시하는 취향이라면 웨어하우스와 아주 잘 맞을 것이다.

웨어하우스는 이외에도 몇 개의 브랜드를 운영하고 있다. 더블웍스Dubble Works는 부담 없이 입을 수 있는 아메리칸 캐주얼을 목표로 만든 브랜드로, 빈티지 원단을 사용하되 실루엣은 현대적으로 만든 제품을 선보인다. 덕 디거Duck Digger는 덕을 사용해 만든 옷을 전문으로 하는 브랜드다.

덕duck은 네덜란드어로 '리넨 캔버스'를 뜻하는 단어에서 유래했다. 코튼 덕이나 캔버스 덕은 모두 같은 섬유를 말하는데, 간단히 차이점을 설명하자면 두꺼운 평직물을 특별히 코튼 덕이라고 부른다. 튼튼하고 마찰에도 강해 군복이나 선박용 옷을 만들 때 많이 사용되었다. 트윌 직물인 데님과 비슷한 용도로 사용된 셈인데, 실제로 덕으로 만든 청바지가 판매되기도 했다. 노이슈타터Neustadter 형제가 만든 보스 오브 더 로드Boss of the Road라는 회사에서도 덕 청바지를 만들었다. 이

브랜드는 불도그를 로고 삼아 초창기 작업복 시장에서 리바이스와 경쟁했다. 웨어하우스의 브라운 덕 앤 디거Brown Duck & Digger는 이 회사가 바지를 계속 만들었다면 지금은 어떤 제품을 내놓을까를 상상해 라인을 전개하는 라벨이다.

브라운 덕 앤 디거처럼 상상력을 발휘해 전개되는 브랜드로 코퍼 킹Copper King이 있다. 코퍼 킹은 보스 오브 더 로드보다는 후대인 1920년대부터 1970년대까지 미국에 실제로 있었던 브랜드로, 웨스턴 스타일의 데님 제품을 주로 선보였다. 코퍼 킹의 로고는 닭이다. 1970년에 한 일본 회사가 이 브랜드의 라이선스를 사들였는데, 이제는 웨어하우스 브랜드로서 승마할 때 입는 새들saddle 청바지나 목수가 입는 카펜터 팬츠를 만든다.

또 다른 브랜드 헬러스 카페Heller's Cafe를 설명하려면 우선 래리 맥코건Larry Mckaughan이라는 빈티지 수집가를 소개해야 한다. 수십 년 동안 빈티지 의류를 수집하면서 빈티지 마켓과 레플리카 생산 분야의 스탠더드를 개척한 인물로, '킹 오브 빈티지King of Vintage'라는 컬렉션 북 시리즈를 선보인 바 있다. 그가 대학을 졸업하고 빈티지 의류 판매에 나섰을 때 문을 연 가게 이름이 헬러스 카페였다. 25년 넘게 시애틀을 중심으로 활동했으며 데님 헌터로 일본과도 관련이 깊어서,《분》등의 잡지에 기고하면서 빈티지 레플리카 열풍을 일으키는 데 큰 역할을 했다. 웨어하우스의 브랜드인 헬러스 카페는 래리 맥코건이 할아버지 대인 1900년대 초기, 미국에 정착한 독일 이민자 프레드 헬러가 살았던 노스다코타를 중심으로 그 시대 워크 웨어와 빈티지 아이템을 수집하고, 당시에 실제로 있었던 헬러스 카페라는 장소를 복각하는 브랜드다. 더불어 그 시대의 컬렉션을 레플리카로 만들어 판매하고 있다.

오사카 파이브의 다섯 브랜드는 빈티지 레플리카라는

공통의 방향을 추구하되 조금씩 다른 포지셔닝을 통해 미국산 재고 청바지 중심의 초기 빈티지 시장을 자체 제작한 빈티지 레플리카 시장으로 바꿔놓는 데 성공했다. 그리고 같은 시기에 오카야마와 고베, 도쿄에서도 비슷한 브랜드가 하나둘 등장하기 시작했다.

MOMOTARO 1992년 마나베 도시오Manabe Toshio가 오카야마에 재팬 블루Japan Blue라는 청바지 회사를 세웠다. 오카야마는 면 가공과 봉제업의 중심지로 지금도 일본 내에서 교복 출하량이 가장 높은 지역이다. 일본의 3대 청바지 브랜드 가운데 두 곳인 빅존과 밥슨이 오카야마에 기반을 둘 만큼 이 지역이 청바지 시장에서 차지하는 의미는 상당히 크다. 재팬 블루를 비롯해 수많은 우수한 신규 업체가 오카야마를 기반으로 제조와 연구, 판매를 시작하면서 오카야마에서도 특히 청바지 회사가 모여 있는 코지마는 크래프트 데님에 있어 세계적인 지명도를 가진 지역이 되었다.

재팬 블루 그룹은 2005년에 선보인 모모타로Momotaro를 비롯해 람푸야Rampuya, 세토Ceto, 콜렉트Collect 등 여러 브랜드

를 거느리고 있다. 모두 청바지 브랜드인 것은 아니고 인디고 염색이나 데님 제작 등 청바지 제작 공정의 중요한 부분에 특화된 회사도 있다. 청바지 브랜드만 살펴보면 재팬 블루는 유럽과 미국 등 해외 시장을 중심으로, 모모타로는 일본 시장을 중심으로 타깃 시장을 분리했다. 2007년부터는 모모타로도 해외 시장에 진출했는데, 이 무렵에 구형 청바지 복각이 세계적으로 호응을 얻기 시작했기 때문이다.

'모모타로桃太郎'는 할아버지와 할머니에게 수수경단을 받아 귀신을 무찌르러 가는 복숭아 소년으로, 오카야마에 전해 내려오는 일본 옛날이야기 주인공이다. 최고의 청바지를 만들겠다는 창업 목표를 세우면서 사람들에게 '오카야마 하면 모모타로, 모모타로 하면 최고의 데님'이라는 연상이 각인될 수 있도록 라벨 이름을 정했다고 한다.

나머지 브랜드를 보면, 콜렉트는 셀비지 기계를 보유한 데님 생산 공장이고 람푸야는 염색 공장이다. 두 업체에서 생산하는 소재를 이리저리 조합해 재팬 블루나 모모타로 청바지를 만든다. 데님 원단을 다른 청바지 회사에 판매하거나 주문을 받아 인디고 염색을 하기도 한다.

모모타로 청바지의 특징은 청바지 제작 과정을 다섯 단계로 구분해 각 단계마다 장인들이 맡아 끝까지 파고드는 데 있다. 캐피탈Kapital의 로고인 블루 핸즈의 예전 버전에는 25개의 선이 그어져 있는데, 이는 청바지를 만드는 25개의 공정을 의미한다. 다섯 단계는 그 축약형이라 할 수 있다. 원형에 가까운 청바지, 동시에 궁극의 일상복을 만들기 위해 옛 공정을 단순 복원하기보다는 핸드 크래프트가 살아 있던 시점의 주어진 조건을 살피고, 그 조건하에서 최상의 결과물을 추구하는 방식이다. 다섯 단계는 다음과 같이 염색, 직조, 커팅, 바느질, 페인팅으로 이루어진다.

01 염색 진하게 염색하는 방법을 연구하다가 독일산 인디고를 이용해 모모타로만의 오리지널 인디고 컬러를 만들어냈다. 다른 셀비지 청바지와 마찬가지로 염색은 보통 로프 다잉rope dyeing 방식을 채택한다. 내추럴 인디고를 이용해 핸드 염색을 하기도 하는데, 람푸야에서는 일본 전통 방식의 인디고 염색을 연구하면서 재팬 블루나 모모타로를 통해 관련 제품을 출시하고 있다.

02 직조 짐바브웨 코튼을 사용한다. 코튼 생산 초기에 일본에서는 벨기에산 직기를 주로 사용했고 이후에는 도요타자동차의 전신인 도요타가 1920년대 선보인 'G' 모델을 사용했다. 셀비지 청바지를 만드는 일본 회사 대부분이 이 기계로 셀비지 데님을 생산한다. 셀비지 데님 직기는 그리 귀한 기계가 아니고, 사실 셀비지로 제조한 청바지가 모든 면에서 더 우수하지도 않다. 정확히 말하자면 옛 시절의 청바지가 지니는 특유의 분위기를 재현하기 위해 예전 직기를 사용할 뿐이다. 즉, 크래프트 데님 스토리의 주요 요소로서 존재하는 셈이다. 셀비지 데님은 품질에 따라 다양하게 나뉘며, 카이하라에서 대량 생산하는 셀비지 데님은 폴리에스터 혼방으로 유니클로 청바지에도 사용된다.

03 커팅 모모타로의 커팅은 40여 년 동안 재단 분야에만 종사한 야마모토 공장에서 담당한다. 이 공장은 과거에는 데님 직조 분야에 종사해 데님의 특성을 잘 파악하고 있는 스페셜리스트다.

04 바느질 회사에서 직접 바느질하며, 1960년대

에 나온 유니언 스페셜 재봉틀을 사용한다. 대부분의 크래프트 데님 회사는 유니언 스페셜의 재봉틀을 사용한다. 여기에는 여러 이유가 있는데 소위 '아타리'라고 부르는 독특한 긁힘 효과, 그리고 몇몇 모델에서는 잘못 만들어진 재봉틀 덕분에 나타난 오류가 독특한 효과를 내기 때문이다. 심지어는 일자로 가지런히 박음질이 되지 않는 재봉틀도 있다. 하자가 있는 기계라고도 볼 수 있지만, 그 재봉틀의 비뚤거림은 다른 어떤 재봉틀로도 따라할 수 없다는 점에서 가치가 있다. 레플리카 제품을 선보이는 회사에게 이런 독창적인 부분은 매우 중요하다. 참고로 청바지 한 벌을 만들 때 보통 네 가지 컬러의 실 열 종류를 사용한다.

레플리카

(05) 페인팅　모모타로 청바지는 뒷주머니에 가로로 그은 두 줄의 하얀 페인트 선이 특징이다. 이는 손으로 직접 하나씩 찍어낸다.

셀비지 데님, 로 데님, 언샌포라이즈드 진으로 통칭되는 크래프트 청바지의 세계는 말하자면 '제조업 오타쿠'가 개척한 새로운 길이다. 할 수 있는 만큼 깊이 파고들며, 깊이 파고든 부분에서 새로운 세상을 발견해 되돌아 나온다. 한 브랜드가 들어선 길과 나오는 길은 모두 브랜드를 구성하는 스토리이자 제품을 만드는 바탕이 된다. 실밥과 리벳, 데님의 결을 만질 때 소비자는 모모타로의 브랜드 스토리를 고스란히 느낄 수 있다.

THE FLAT HEAD 더 플랫 헤드는 1996년에 고바야시 마사요시|Kobayashi Masayoshi가 나가노에 설립한 청바지 회사다. 주로 2차 세계대전 이후인 1950년대 미국 문화를 주제로 '현재와 과거의 융합'을 콘셉트로 삼고 옷을 만들고 있다. 일본 제조를 고집하는 것은 물론, 더 나아가 거의 모든 공정을 나가노에서만 진행하는 '지역 기반'이라는 특징을 가지고 있는 브랜드다.

지역 기반 콘셉트는 생각해볼 필요가 있는 중요한 이야기다. 일본은 예로부터 각 분야마다 장인이 존재하는 것으로 유명하다. 그러나 최근에는 전통 제조업이 번성했던 거의 모든 나라에서 발생했던 문제를 일본도 겪는 중이다. 비용 문제로 해외 생산을 늘리고 자동화 공정을 도입하면서 점차 장인들은 설 자리를 잃게 되었다.

이 문제를 해결하는 가장 좋은 방법은 장인이 만든 제품이 그 가치를 인정받는 것이다. 그렇게 된다면 제대로 만든 상품은 비싼 값에 팔리게 되고, 이로써 기술자의 삶은 안정되는 선순환 고리가 마련된다. 그렇게 된다면 해당 산업에 신규 기술자의 유입이 어렵지 않게 이어질 수 있다.

이런 관점에서 레플리카 청바지의 유행은 단순한 패션

이 아니라 사라져가는 장인과 기술을 보호하는 지역 사회 제조업의 새로운 대안으로 주목을 받았다. 그런 연유로 한때 섬유 산업이 번성했던 일본의 지방 자치단체들은 제2의 오카야마나 오노미치를 꿈꾸며 지역 기업을 유치하는데 총력을 기울이고 있다. 빈티지 청바지 제조업체들 역시 지역 기반 콘셉트에 대한 관심이 남다르다. 20세기 초반에 일본이 남긴 제조업의 유산 덕분에 고품질 빈티지 레플리카 데님을 생산할 수 있었기에 일종의 사명감을 갖고 있다. 더 플랫 헤드는 그러한 사명감을 매우 강조하는 대표적인 브랜드다.

더 플랫 헤드는 데님을 제외하고는 거의 모든 부속물 제작 및 제조 공정을 나가노현에서 운영한다. 티셔츠는 나가노현 아즈노미시에서 만들고, 가죽 제품은 나가노현 지쿠마시에서 제작하는 식이다. 나가노현 특산물도 적극 활용하는데, 역사적으로 유명한 오카야시의 실크를 활용하기 위해 신슈대학 섬유학부와 공동 연구를 통해 의류 개발을 진행하고 있다. 의류뿐 아니라 나가노 현지 식재료를 이용한 레스토랑을 운영하는 한편 나가노에서 생산한 과일로 만든 프로즌 요구르트를 출시하는 등 나가노현과의 연계를 최대한 활용해 '메이드 인 나가노'를 목표로 나아가고 있다.

더 플랫 헤드 청바지는 특정 시기에 얽매이지 않고, 좋은 아이디어가 있으면 적극적으로 차용한다는 점에서 이전 빈티지 레플리카 브랜드와 방향이 다르다. 예컨대 더 플랫 헤드를 대표하는 청바지인 '3005' 모델은 1940년대 이전의 염색 방식과 1940년대의 봉제 방식, 그리고 일본인의 체형을 고려한 실루엣이 고루 반영되어 있다. 이는 제작 방식에서도 마찬가지다. 최고의 부품을 쓰기 위해 뒷주머니, 벨트 루프 등은 나가노현이 아닌 오카야마의 코지마 곳곳의 여러 공장에서 각각 제작하고, 리벳은 보다 튼튼하게 만들기 위해 새로 개발

했다. 여러 거래처를 두고 부속을 공급받는 이런 제작 방식은 여기저기서 실어 날라야 하는 만큼 느리고 효율적이지 못하다. 그럼에도 이러한 방식을 고집하는 이유는 가장 좋은 부분을 모아 최고의 제품을 만들겠다는 집념 때문이다. 이러한 고집스런 집념이 반영된 까닭에 전반적인 가격이 보통 셀비지 레플리카에 비해 살짝 높은 편이다.

개선 가능한 부분은 모두 다시 살펴본다는 이들의 제조 마인드는 티셔츠처럼 평범한 제품에도 반영된다. 더 플랫 헤드가 만든 티셔츠는 목 부분을 세 줄 스티치로 고정하는데, 몸통 쪽에 박은 한 줄 스티치로 넥 라인 전체를 잡아주어 티셔츠의 고질적인 문제인 목 늘어짐을 최대한 방지한다. 최근 일본이나 미국의 빈티지 제작 방식의 티셔츠에서 많이 사용하는 튜브 니트tube knit 코튼을 사용하고, 그전까지 티셔츠에는 거의 사용하지 않던 두꺼운 실로 재봉한 점도 눈여겨 볼만한 특징이다.

더 플랫 헤드의 고집스런 자세를 설명할 또 하나의 예는 후지오카와 합작해 제작한 사슴 가죽 바지다. 사슴은 소보다 체구가 작아 보통 한 마리로 한 벌의 가죽 바지를 만들기 어려우나 사슴 가죽을 전문적으로 다루는 후지오카와 함께 사슴 한 마리 가죽으로 만든 가죽 바지를 만들어냈다. 이처럼 더 플랫 헤드는 그 어떤 것도 관습이나 효율이란 이름 아래 그냥 두지 않는다. 남들이 시도하지 않은, 세상에 없던 제품을 만들어내는 것을 기업 정체성으로 삼고 지켜나가는 중이다.

더 플랫 헤드도 다른 빈티지 레플리카 브랜드와 마찬가지로 여러 라벨을 운영하고 있다. 웨스턴 빈티지의 느낌이 많이 나는 RJB나 오리지널 제품이 많은 HARD BIRD 등이 대표적인 라인이다. 2014년부터는 최고의 기술과 장인에 의한 전통 기술을 표방한 최상위 라벨인 MK Label을 선보여 청바지를 비롯해 반지, 가죽 액세서리 등을 내놓고 있다.

THE REAL McCOY　　오사카와 오카야마, 도쿄 등을 중심으로 한창 레플리카 청바지와 빈티지를 구현하는 셀비지 데님이 만들어질 때, 다른 한편에서는 조금 다른 레플리카 작업이 진행되고 있었다. 일러스트레이터 오카모토 히로시Okamoto Hiroshi는 빈티지 자동차와 할리데이비슨Harley-Davidson 오토바이 같은 미국 문화, 특히 스티브 매퀸의 열렬한 팬이었다. 그는 어렸을 적에 보았던 영화 〈대탈주The Great Escape〉(1963)에서 스티브 매퀸이 입고 나온 플라이트 재킷을 가지고 싶어서 백방으로 수소문했지만 같은 제품을 구할 수가 없었다. 일러스트레이터로 자리를 잡은 후에야 1978년 미국으로 건너가 1년 동안 미국 전역을 돌아다니며 많은 지식과 제품을 들고 일본에 돌아왔고, 플라이트 재킷을 직접 만들기로 마음먹었다.

　　물론 혼자 만들어서 혼자 입을 생각을 한 것은 아니었다. 1987년에 《뽀빠이》에서 특집으로 복각판 A-2 플라이트 재킷을 300벌 한정으로 발매했는데, 이 제품은 예약을 받을 때 이미 매진되는 등 큰 호응을 얻었다. 이를 본 오카모토 히로시는 이듬해인 1988년에 더 리얼 맥코이The Real McCoy라는 비행 재킷 복각 전문 브랜드를 론칭했다. 이어 1997년에는 복각

전문 브랜드 조 맥코이Joe McCoy를 론칭했다. 하지만 이 회사는 2001년 어음 사취 문제로 파산했고 고베에 있는 나일론NYLON 이라는 특약점에서 인수해 '더 리얼 맥코이 인터내셔널'이라는 이름으로 지금까지 운영되고 있다.

더 리얼 맥코이의 특징은 레플리카 제작을 기반으로 한다는 점과 세부적으로 분류된 다양한 라벨과 컬렉션을 들 수 있다. 아울러 더 리얼 맥코이를 모체로 퍼져나간 브랜드로 토이즈 맥코이Toys McCoy, 페로즈Pherrow's, 프리휠러스Freewheelers 등이 있다. 하위 라벨들은 어떤 스토리를 상상한 다음 그에 관련된 제품을 선보이는 방식으로 운영된다. 레플리카 청바지의 가상 설정 시리즈와 같은 방식인데 어떤 시대에 어떤 옷을 생산한다고 가정해 가상의 제품을 복원하는 식이다. 지금부터 소개하는 더 리얼 맥코이의 하위 브랜드들은 픽션을 기반으로 전개되지만, 제품들은 실제 역사를 기반으로 당시 유행과 기술을 활용해 제작한다.

조 맥코이

브랜드 이름의 유래가 된 조지프 맥코이Joseph McCoy는 실존 인물이다. 1800년대 말 미국 텍사스의 애빌린은 아무것도 없는 시골 마을이었는데, 이곳에 시카고까지 가는 기차 노선이 지나게 되었다. 가축 상인이었던 조지프 맥코이는 이 캔자스 퍼시픽 철도를 이용해 동부에 소를 팔아보자는 원대한 꿈을 품는다. 그는 넓디넓은 텍사스 사방에 흩어져 있는 소 농장, 열악한 교통망이라는 악조건을 딛고 마침내 애빌린을 소 거래의 중심지로 바꾸어놓는 데 성공했다. 기록에 의하면 그는 "이게 진짜 맥코이It's Real McCoy"라는 구호 아래 4년 동안 약 2백만 마리의 소를 시카고에 판매했다고 한다.

조 맥코이는 만약 그처럼 개척 정신이 충만한 미국 남부

사람이 의류 회사 'JG 맥코이 상회'를 연다면 과연 어떤 모습일까 하는 가정에서 출발한다. 그러므로 1870년대가 출발점이고, 이를 바탕으로 1920년대의 청바지와 워크 웨어, 카우보이풍 제품을 주로 만들었다. JG 맥코이 상회는 시대 상황에 맞추어 여러 브랜드를 출시했을 테니, 이에 따라 조 맥코이 스포츠 웨어, 조 맥코이 레더 클로싱 같은 하부 라벨을 두었다. 조 맥코이는 모체 기업인 더 리얼 맥코이가 실제로 파산하는 바람에 사라졌다가 2009년 청바지 중심 브랜드로 부활했다. 하지만 도산하기 전 구형 모델들이 워낙 잘 만들어졌다는 소문이 자자해 빈티지 시장에서 여전히 인기가 좋다.

조 맥코이에서 선보이는 청바지에는 나름의 정교한 설정이 들어가 있다. 예컨대 Lot.901 청바지는 1942년 모델로 설정되어 있는데, 2차 세계대전으로 물자가 통제되던 시기이므로 디테일이 단순하다. Lot.905 청바지는 1947년 전시 물자 통제가 풀리던 시기에 나온 제품으로 설정했는데 그렇기 때문에 모든 기술을 쏟아부은 '데님 최고의 걸작'이다. 이런 식으로 가상의 역사 속에서 더 리얼 맥코이라는 회사가 청바지를 만드는 것이다.

에잇 아워 유니언8 Hour Union

1912년에 론칭해 시카고의 공장에서 생산한 전통적인 유니언 메이드 워크 웨어 브랜드를 표방한다. 조 맥코이 설정에 등장한 조지프 맥코이가 본격적으로 워크 웨어를 생산하기 위해 만든 브랜드로, 1930년대에 대공황이 닥치자 공장 유니폼 등을 주로 내놓았다는 설정이다.

볼 파크Ball Park

1921년 미국에서 스포츠 붐이 일 때 스포츠 웨어와 니트 웨어

를 중심으로 탄생한 브랜드라는 설정이다. 1935년 시카고 컵스의 기록적인 21연승이 있었는데 이때를 계기로 야구 유니폼, 스타디움 재킷, 스웨트 셔츠, 티셔츠 등으로 제품 영역을 확장했다. 1950년대에 바시티 재킷이 유행하면서 각종 프로 팀과 대학 등에 대량 납품하며 황금기를 맞이하게 된다.

아웃도어스맨 스포츠 웨어Outdoorsmen Sportswear

볼 파크와 함께 1921년에 탄생한 스포츠 웨어 브랜드라는 설정이다. 주로 사냥할 때 입는 헤비 듀티 의류, 캠핑 의류, 낚시 의류를 선보이는데 특히 1933년 발매한 울 재킷이 미국 전역에서 공전의 히트를 기록했다. 1960년대 이후에는 다운 웨어와 마운틴 파카를 선보여 캠핑족에게 사랑받았다.

웨스턴 랜치맨Western Ranchman

카우보이 의류를 전문으로 다루는 브랜드다. 조지프 맥코이에게 설득된 농장주들은 애빌린까지 소를 보내려면 카우보이를 고용해 캐틀 드라이브cattle drive를 떠나야 했다. 실제로 1867년에 북부 텍사스 레드강에서 오클라호마를 지나 기차가 있는 애빌린까지 대략 1,600킬로미터에 이르는 가축 수송로가 만들어졌다. 소는 하루에 16킬로미터 정도밖에 이동할 수 없었기 때문에 수백 마리의 소와 함께 대초원을 횡단하는 일은 평균 4개월 정도가 걸리는 긴 여정이었다. 텍사스 농장주들은 카우보이를 고용해 소를 지키고 운반하는 일을 맡겼다. 웨스턴 랜치맨은 이제는 전설이 된 안장 위의 노동자, 즉 카우보이를 위한 정통 워크 웨어 브랜드를 표방한다. 리얼 맥코이의 하위 브랜드였으나 리얼 맥코이의 파산과 함께 사라져 요즘에는 빈티지 제품으로만 접할 수 있다.

부코는 앞서 살펴본 가상으로 설정된 조 맥코이 브랜드들과
는 약간 다른 선상에 있는, 실명으로 복각한 브랜드다. 1933년
미국 디트로이트에 설립된 조지프 부에겔라이젠 컴퍼니Joseph
Buegeleisen Company라는 회사가 있었다. 당시 모터사이클 재킷,
새들 백 등을 출시했는데 1947년 부코라는 이름으로 토털 의
류 브랜드가 되었다. 부코는 1950년대 미국 모터사이클 문화
를 주도한 브랜드 중 하나로, 할리데이비슨이나 인디언 모터
사이클 리테일 숍에 가죽 재킷을 공급했다. 지금은 사라진 브
랜드지만 이 브랜드의 상표 사용권을 사들여 더 리얼 맥코이
와 토이즈 맥코이에서 가죽 재킷과 오토바이 헬멧 등을 복각
해 내놓고 있다.

아울러 더 리얼 맥코이를 만든 초창기 멤버로 오카모토 히로
시를 비롯해 시무라 마사히로Shimura Masahiro와 아츠시 야스이
Atsushi Yasui가 있는데, 이 두 명도 새로운 브랜드를 만들었다.
　　시무라 마사히로는 1991년에 페로즈를 론칭했다. 이 브
랜드 역시 럭키 페로우Lucky Pherrow라는 가상의 인물을 설정
해 그의 라이프스타일에 어울리는 유행에 좌우되지 않는 정
통 아메리칸 캐주얼을 목표로 삼았다. 스토미 블루Stormy Blue
는 청바지와 웨스턴 셔츠를 중심으로 전개하는 브랜드로, '디
고DIGO 군'이라는 마스코트가 유명하다. CC 마스터스CC Masters,
Combat Clothing Masters는 1927년 출생인 럭키 페로우가 에이스
파일럿으로 한국전쟁에 참전했던 시절을 이미지화한 밀리터
리 브랜드다. 범블비BumbleBee는 럭키 페로우의 취미인 오토바
이 의류 브랜드이며, 마히마히라이더Mahi! Mahi! Rider 역시 그의
취미인 서핑용 의류와 하와이언 셔츠를 취급하는 브랜드다.
최근 페로즈는 빈티지 복각에 그치지 않고 중국 공장 등을 이

용해 경쟁력 있는 가격대의 제품을 선보이는 한편 라인을 확장하는 등 대형 의류 회사로 거듭나기 위해 노력하고 있다.

토이즈 맥코이는 오카모토 히로시가 1996년에 설립했다. 간단히 말하자면 더 리얼 맥코이의 시작이었던 스티브 매퀸의 A-2 플라이트 재킷에서 뻗어나간 항공 점퍼 복각 브랜드라고 보면 된다. 스티브 매퀸이 입었던 모터사이클 재킷을 복각하는 등 전반적으로 스티브 매퀸의 이미지와 취향을 강하게 반영하고 있는 브랜드다.

한편 조 맥코이를 담당했던 아츠시 야스이는 부트레거스 리유니언Bootleggers Reunion이라는 회사를 차렸다. 이 브랜드 역시 카우보이 의류를 중심으로 청바지, 바이커 웨어, 워크 웨어, 밀리터리 유니폼 등을 선보였다. 당시에는 상표 이미지를 무단으로 사용하는 경우가 많아서, 저작권 문제 등을 피하기 위해 몇 번 세탁하면 태그의 글자가 형체도 없이 사라져버리는 소위 '녹는 태그'를 도입해 꽤 유명해졌다. 1970년대 히피 문화와 록 음악의 영향을 받은 다양한 제품을 선보였는데 이후 프리휠러스로 이름을 바꾸면서 장르의 폭을 넓혔다. 요즘에는 1900년대 즈음의 건설 노동자나 기관사 등 철도 노동자가 입었던 워크 웨어 레플리카를 주로 내놓고 있다. 빈티지 의류의 복제품보다는 20세기 초반의 미국 크래프트맨십의 복원이라는 메인 콘셉트 아래에서 과거 제작기법 탐구에 몰입하는 타입의 브랜드다.

SUGAR CANE 슈거 케인이라는 이름 아래에 'since 1975'라고 적혀 있지만, 이 브랜드의 유래를 알려면 조금 더 옛날로 거슬러 올라가야 한다. 슈거 케인의 모기업인 도요 엔터프라이즈Toyo Enterprise의 전신은 미쓰비시 계열의 원단 무역 업체인 항상상회다. 2차 세계대전이 끝나고 요코스카 점퍼Yokosuka jumper*나 볼링 웨어, 하와이안 셔츠, 청바지 등을 제작해 미군기지와 주변 기념품 가게에 납품했다. 항상상회는 1965년에 해체되었고 후신으로 도요 엔터프라이즈가 설립되었다.

참고로 도요 엔터프라이즈의 사장인 고바야시 요이치Kobayashi Yoichi는 세계적으로 유명한 알로하셔츠하와이안 셔츠 수집가로, 1930~1950년 사이에 제작된 알로하셔츠를 4천 벌 남짓 소유하고 있다고 한다. 그의 수집품은 도요 엔터프라이즈의 서핑 웨어 브랜드인 선서프Sun Surf에서 책으로 내놓기도 했고, 희귀한 아이템 백 개를 모아놓은 아이폰 앱도 있다. 이

* 스카쟌이라고도 한다. 광택이 도는 레이온 등의 섬유로 제작한 점퍼에 화려한 자수를 새긴 옷으로, 일본에 주둔하던 미군 등에게 인기를 끌었다. 지금도 패션 아이템으로 많은 이들이 입는다.

러한 자료들을 기반으로 선서프에서는 매년 새로운 1950년대 스타일의 알로하셔츠 컬렉션을 선보이고 있다.

도요 엔터프라이즈에서 밀리터리 유니폼을 주로 내놓고 있는 버즈 릭슨Buzz Rickson's의 홈페이지를 보면, "요즘은 반응성 약품을 사용해 화학 변화를 일으켜 염색하는 방식이 일반적입니다. 하지만 이렇게 하면 탈색이나 퇴색이 적은 대신에 색의 깊이를 표현하기 어렵습니다. 그래서 당시 나온 MA-1 등에서 보이는 독특한 깊이를 가진 직물의 색을 분석한 결과 삼색 이상의 크기가 다른 색 분자를 섬유 속에 넣는 직접 염료를 사용한 것으로 확인되었습니다" 같은 연구 내용을 찾아볼 수 있다. 이런 태도로 레플리카에 접근하는 회사로 다른 하위 브랜드에도 빈티지 수집가와 연구자로서의 속성이 깊이 스며들어 있다.

도요 엔터프라이즈 역시 콘셉트를 분리해 슈거 케인을 비롯한 여러 브랜드를 선보이고 있다.

슈거 케인

1975년에 론칭한 브랜드로 빈티지 레플리카 청바지와 워크 웨어를 주로 선보인다. 역사가 꽤 오래되었는데, 레플리카 유행이 시작되기 전에 시작한 내수 캐주얼 업체이다. 1980년대 말부터 복각 청바지를 만들기 시작했고 1990년대 말 복각 탈피를 선언하며 'M41XXX' 시리즈를 내놓았다. 그후 오리지널 제품에 주력하고 있지만 복각 라인도 다시 내놓고 있다. 비슷한 일본 브랜드가 대부분 일본산 데님, 일본 제작을 중시하는 것과는 달리 슈가 케인은 주요 제품군인 스탠더드 데님을 미국에서 만든다. 더 정확하게는 리바이스 대표 모델인 '1947' 복각은 일본에서 만들고 '1966' 복각은 미국에서 만드는 식의 이원화 체제다. 보통 2만엔 대를 넘어서는 다른 레플리카 제품들과

다르게 1947 모델은 1만 3천 엔 정도, 1966 모델도 2만 엔 이하여서 비슷한 가격대인 드님의 66 모델과 함께 레플리카 입문용으로 적당하다. 정밀한 복각은 아니지만 잔털이 많고 요철감이 상당한 개성 있는 원단과 충실한 부자재를 사용해 잘 만든 청바지다. 이외에도 사탕수수와 코튼을 섞어 만든 독특한 데님으로 제작하는 오키나와 라인이 있는데, 상당히 거친 느낌이 나는 흥미로운 청바지와 재킷 등을 선보이고 있다.

2006년부터는 미국의 미스터 프리덤Mister Freedom과 컬래버레이션으로 선보이는 MFSC미스터 프리덤 슈거 케인 컬렉션을 내놓고 있다. 평범하다고 할 만한 요소가 거의 없는 독창적이고 전위적인 컬렉션이다. 또한 론 울프 부츠Lone Wolf Boots에서는 헌터, 벌목꾼, 목수 등의 직업에 맞춘 일곱 가지 스타일의 워크 부츠를 내놓고 있다. 1920년대에 오버올스 등 각종 워크 웨어를 생산하던 란드, 카터 앤 코Laned, Carter & Co.라는 미국 회사가 있었는데, 이 회사는 1930년대부터 헤드라이트Headlight라는 브랜드로 철도 종사자를 위한 워크 웨어를 선보여 칼하트 등과 함께 초기 미국 워크 웨어 시장을 이끌었다. 슈거 케인은 이 브랜드도 실명으로 복각하고 있다.

버즈 릭슨

버즈 릭슨이라는 브랜드 명칭은 영화〈워 러버The War Lover〉(1962)에서 스티브 매퀸이 맡았던 배역의 이름에서 따왔다. 1993년에 더 리얼 맥코이와 공동으로 설립한 밀리터리 전문 브랜드로, 더 리얼 맥코이에서 A-1 등 가죽으로 만든 플라이트 재킷을 내놓고 있었기 때문에 이와 구별해 MA-1 등 나일론 소재 플라이트 재킷을 주로 선보이면서 시작했다. 더 리얼 맥코이와 관계가 끊어진 이후에는 가죽, 나일론, 면 등 소재를 가리지 않고 레플리카 밀리터리 의류를 내놓고 있다. 버즈 릭슨

이 세계대전 시절 밀리터리 웨어 복각을 주로 하고 있어서인지 전쟁 중에 나왔던 리바이스 청바지 1944 모델(보통 '대전 모델'이라고 한다)의 레플리카는 슈거 케인에는 없고 버즈 릭슨에서만 나온다. 물론 제작은 슈거 케인에서 하는데 슈거 케인의 청바지와 원단이나 페이딩 모습과는 분위기가 상당히 다르다. 이런 부분을 비교해보는 것도 복각 청바지를 입는 즐거움 중 하나다.

윌리엄 깁슨 컬렉션William Gibson Collection

버즈 릭슨의 스페셜 라벨이다. 윌리엄 깁슨은 《뉴로맨서Neuromancer》 등으로 우리나라에도 잘 알려진 SF 소설가다. 그가 2003년에 발표한 《패턴 인식Pattern Recognition》에서 주인공은 버즈 릭슨의 블랙 MA-1을 입고 나온다. 윌리엄 깁슨이 버즈 릭슨의 옷을 좋아하고 즐겨 입어서 소설에 반영된 것인데, 사실 미 공군의 MA-1 재킷은 블루와 그린 컬러만 있지 블랙 컬러는 출시된 적이 없었다. 버즈 릭슨 역시 블랙 MA-1을 제작하지 않았는데, 2004년에 브랜드 설립 10주년 스페셜 컬렉션으로 윌리엄 깁슨에게 블랙 MA-1 제작을 제안하면서 윌리엄 깁슨 컬렉션이 시작되었다. 이후 소설의 주인공인 케이스 폴라드가 입었을 법한 여러 의류로 컬렉션이 확대되어 블랙 비니, A-2 블랙 레더 플라이트 재킷, B-15C, N-2B, N-3B 파카 등 다양한 제품을 선보이고 있다.

기타 하위 브랜드

유나이티드 카The United Carr는 버즈 릭슨의 하위 브랜드로, 현대적인 요소를 도입한 아메리칸 캐주얼을 표방한다. 한편 도요 엔터프라이즈 하위 브랜드로는 스카쟌을 주로 내놓는 테일러 도요, 선서프알로하셔츠 복각, 존 세버슨John Severson, 서퍼 웨

어, 인디언 모터사이클*, 킹 루이King Louie** 등이 있다.

다시 슈거 케인 이야기로 돌아가서, 이 브랜드는 1900년대 초 미국이 한창 개발되던 시기의 철도 노동자, 건설 노동자, 부두 노동자가 입던 옷을 주로 복원하고 있다. 청바지의 기본 라인은 크게 스탠더드 데님, 스타 진, 슈거 케인 진으로 나뉜다. 기본적으로 일본에서 제품을 생산하며 미국 제조 라인은 따로 운영한다.

가장 대표적인 오리지널 청바지는 스타 진 라인의 'SC.40065'로, 유니언 스타 진이라고도 한다. 1965년 미군의 주문을 받고 PX에 납품했던 청바지를 기본으로 한 모델이며 14.25온스 데님으로 제작한다. 또 다른 기본 모델로는 스탠더드 라인의 'SC.41947', 'SC.42009' 등이 있다. SC.41947은 앞에서 언급한 1947 복각으로 14.5온스 데님이고, '타입 2'라고도 하는 SC.42009는 1947의 슬림 및 12온스 데님 버전이다. 이외에도 랜치 재킷ranch jacket, 플래드 셔츠plaid shirts, 멜빵과 벨트 등의 액세서리, 아웃도어 의류와 가죽 재킷 등을 내놓고 있다.

슈거 케인을 비롯해 도요 엔터프라이즈의 브랜드 대부분은 매년 카탈로그를 인터넷에 올려놓는다. 간단한 구성이지만 마치 1900년대 중반까지 미국에서 유행하던 우편 쇼핑용 카탈로그 북처럼 필요한 내용들을 차곡차곡 잘 정리해놓았다. 제품을 구입하고 패키지에 포함된 설문지를 작성해 반송 우편료와 함께 보내면 카탈로그 북을 보내주기도 한다. 꽤 재미있으니 이 분야에 관심이 있다면 한 번쯤 받아보기를 추천한다.

* 　1901년에 설립된 미국에서 가장 오래된 모터사이클 의류 브랜드를 복각.
** 　1950년대 미국 캔자스주에 있던 볼링 의류 브랜드를 복각.

KAPITAL 지금까지 살펴보았듯이 패션 시장을 이끈 레플리카 청바지 브랜드들은 복각으로 시작해 가상의 역사를 설정해 연표를 작성하고 그 범위 안에서 제품을 생산하거나 현대적인 느낌을 더한 오리지널 제품을 내놓는 식으로 제품을 선보이고 있다. 이렇게 만들어진 스토리에는 특정한 시점의 실제 모습이 담겨 있는 경우가 많다. 캐피탈은 여기서 한발 더 나아가 가상의 판타지 세계를 한층 섬세하게 만들고 강화하는 브랜드다.

캐피탈은 1985년에 오카야마의 코지마에서 히라타 도시키요Hirata Toshikiyo가 시작했다. 처음에는 평범한 봉제 공장으로 45rpm이나 히스테릭 글래머Hysteric Glamour 같은 브랜드의 OEM 제품을 생산했다. 그러다가 45rpm에서 일하고 있던 아들 히라타 가즈히로Hirata Kazuhiro를 데려와 캐피탈이라는 새로운 오리지널 브랜드를 론칭하게 된다. 그래서 회사 이름은 Capital이고 브랜드 이름은 Kapital이다. 현재는 히라타 도시키요가 경영을 담당하고 히라타 가즈히로가 메인 디자이너로 일하고 있다.

사실 히라타 도시키요는 청바지는커녕 패션 자체에 아무런 관심 없이 가라테를 연마하던 사람이었다. 그러다가

1970년대 초반 가라테 강사로 미국에 가게 되었고 미국을 여행하면서 미국식 스타일과 청바지의 매력을 어렴풋이 알게 되었다. 일본으로 돌아온 그는 오카야마의 청바지 회사 존 불 John Bull에서 일하게 되는데, 손기술이 좋았는지 바느질로 유명해졌다. 당시 그는 아메리칸 청바지의 복제품을 만드는 일을 주로 했는데 이후 리바이스나 랭글러보다 더 나은 일본 청바지를 만들겠다는 목표로 독립한다. 캐피탈 청바지 뒷주머니에는 리바이스 등의 청바지에서 흔히 볼 수 있는 곡선의 스티치 무늬가 없다. 뒷주머니를 확인해야 비로소 어느 브랜드에서 만든 청바지인지를 알게 되는 게 싫어서 일부러 없애버렸다고 한다.

창업 초기에는 자금이 부족해 미국 제품보다 나은 청바지는커녕 주문받은 OEM 생산에 집중할 수밖에 없었다고 한다. 당시 불량 때문에 반품되는 청바지가 종종 있었다. 긁힌 자국 등 어딘가 흠이 있었기 때문인데, 반품률이 높으면 회사 입장에서는 수익을 내기 어려웠다. 그는 반품된 B급 제품을 모아 팔기로 마음먹었다. 재밌는 점은 그가 B급 제품을 오히려 정품보다 더 비싸게 팔아보려고 마음먹었다는 사실이다. 그러기 위해서는 다른 청바지에는 없는 무언가 다른 요소를 반영해야 했고, 결과적으로 캐피탈의 청바지가 스톤 워시 stone wash나 리메이킹 등 후가공에 집중하는 출발점이 되었다.

보통 셀비지 청바지는 원 워시 제품으로 파는 경우가 많다. 원래는 로 데님이 기본이지만, 세탁 후 줄어드는 문제 등이 복잡하기 때문에 그 부분을 먼저 처리해놓는 것이다. 이에 반해 디자이너인 히라타 가즈히로는 로 데님을 훨씬 좋아하는데, 그 첫 번째 이유는 세탁 과정을 통해 입는 사람의 개성을 불어넣을 수 있기 때문이다. 어쨌든 아버지인 히라타 도시키요는 데님이 실크나 레이온 등 다른 섬유와 다른 점은 세탁

을 하고 난 후의 변화가 매우 큰 데 있다고 말한다. 세탁에 따라 줄어드는 정도, 말릴 때 기계를 사용하는지 아니면 걸어놓고 말리는지에 따라 변화의 폭이 다르고, 그 결과 세탁을 하고 나면 새로운 개성이 부여된다. 사실 데님 원단은 세탁하면 몇 센티가 줄어들고 또 입다 보면 금세 몇 센티가 늘어나는 특성이 있다. 그 때문에 신체 사이즈를 정확히 측정해서 옷을 만드는 방식이 불가능하다. 데님 자체가 옷을 만드는 데 쓰는 원단치고는 너무 불규칙하기 때문이다. 그러나 이런 이유로 만들어진 우연의 산물이 청바지의 매력이기도 하다.

캐피탈 의류의 특징은 데님, 리넨, 면 등의 다양한 소재를 사용해 인디고 염색을 한 옷을 만든다는 기본 방침 아래 민속 의상이나 밀리터리 유니폼 등을 마구 섞거나 디자인을 최대한 극단적인 지점까지 끌고 가서 겉으로 보면 후줄근하게 보이는 옷을 만들어내는 데 있다. 이를 위해 스톤 워시, 리페어 같은 평범한 가공 방식은 물론이고 뜯어진 섬유를 이불보처럼 이어 붙이는 '보로boro' 등의 기법을 적극 활용한다. 이런 기법을 활용해 일본 전통 의상, 일본 전통의 인디고 염색 등이 아메리칸 빈티지와 청바지 문화에 뒤섞인 혼란 속에서 새로운 모습을 만들어낸다. 옷을 한 점씩 보면 저걸 입을 수 있을까 싶지만, 모든 옷이 브랜드 콘셉트를 잘 구현하고 있어서 함께 입은 모습은 전혀 어색하지 않다.

이렇듯 일본의 레플리카 청바지는 예전 모델을 그대로 복제하던 시대를 지나 새로운 방향을 모색하고 있다. 그렇게 된 이유는 일본이 아닌 다른 나라에서도 빈티지 레플리카 청바지를 만들기 시작했고, 모두가 구식 셔틀 방직기로 짠 셀비지 데님과 유니언 스페셜 재봉틀, 구리 리벳, 탈론 지퍼 등을 쓰고 있어서 그저 복각만 가지고는 차별성을 갖추기가 어려워졌기 때문이다.

레플리카 패션이 변화하고 있는 방향은 크게 두 갈래로 나눌 수 있다. 하나는 놈코어normcore라고도 하는데 최근 스트리트 패션의 말끔하고 정돈된 현대적인 분위기에 빈티지 제작 방식을 결합해 자연스럽고 고급스러운 옷을 만드는 것이다. 오슬로우Orslow나 나나미카Nanamica, 엔지니어드 가먼츠, 옴니갓OmniGod 등이 브랜드가 이런 방향으로 가고 있다.

또 하나는 일본 전통 의류와의 결합이다. 아메리칸 캐주얼과 일본 전통 의류에는 인디고 염색이라는 공통분모가 있다. 일본에는 쇼-아이조메正藍染와 혼-아이조메 같은 전통의 인디고 염색법이 있는데, 처음에는 데님에 이러한 전통 염색 방식을 도입했고 최근에는 더 나아가 보로나 사시코* 등을 응용하거나 아예 진베이**나 기모노를 아메리칸 캐주얼에 섞는 방식을 찾고 있다. 예컨대 유니클로 같은 패스트 패션 브랜드에서 나오는 스테테코STETECO나 드레이프 팬츠 등은 이런 식으로 미국의 패션에 자신들의 전통 의복을 결합한 모습이다. 빈티지 레플리카 청바지 브랜드 가운데는 캐피탈과 고로모 교토Koromo Kyoto, FDMTL 등이 이런 방향을 지향한다. 기존의 레플리카 브랜드에서도 아우터로 활용할 수 있는 데님 진베이 같은 제품을 많이 내놓고 있다.

이런 분위기 속에서 특히 보로가 좋은 반응을 얻고 있다. 보로는 버려지거나 남은 천 조각을 이어 붙이는 기술로 한국의 누빔과 비슷하다. 19세기 말 일본에서는 면이 부족해 기모노나 이불보 등 생활에 반드시 필요한 제품의 천이 얇아졌다. 그래서 천 조각을 모아 '사시코 스티칭' 방식으로 꿰매 붙였

* 일본의 전통 누빔 자수 기법.
** 일본의 전통 여름옷. 길이가 짧고 소매가 없으며 앞에서 여미어 끈으로 맨다.

다. 이렇게 계속 기워나가다 보면 원래 기반이 된 천이 뭐였는지조차 구별하기 어려운 옷감이 나온다. 겉으로 보기엔 사실 '누더기'와 다를 바가 없다. 가난과 물자 부족의 흔적이라고 할 보로는 전쟁이 끝난 이후 경제가 안정되면서 사라졌는데 캐피탈 등의 청바지 브랜드에서 이 기법을 다시 끄집어낸 것이다.

보로 기법을 적용하면 겉모습은 누더기처럼 보이지만 찢어진 청바지를 그냥 수선한 것과는 또 다른 매력을 줄 수 있다. 기존의 데미지드 청바지에서 한걸음 더 나아가 새로운 모습을 만들기 때문에, 그 독특함이 인기를 끌면서 청바지뿐 아니라 데님 재킷, 가방, 베스트 등 다양한 제품이 속속 등장하고 있다. 다만 오랜 세월이 누적된 모습을 구현하는 일이라 작업에 손이 많이 가고 그 결과 가격대도 높다. 후가공 비용이 더해지기 때문인데, 보통 셀비지 청바지의 경우에도 세탁 비용이 추가되기 때문에 로 데님보다 원 워시 가격이 더 높은 편이다. 5년 된 모습, 10년 된 모습 등의 후가공이 들어간 페이딩 데미지드 청바지는 더 비싸다.

캐피탈에서 매년 발행하는 카탈로그 또한 상당히 재미있다. 시즌별로 나오는 제품은 다른 패션 브랜드와 마찬가지로 그때그때 새로운 콘셉트를 잡아 구성한다. 카탈로그로 만들어진 이미지를 통해 스토리가 더 명확하고 선명해진다. 빈티지를 추구하는 아메리칸 캐주얼 브랜드들은 차별성을 주기 위해 룩북이나 카탈로그에 집중하는 경향이 있다. 캐피탈의 카탈로그는 사진작가 에릭 크바텍Eric Kvatek이 담당한다. 그는 미국에서 빈티지 청바지가 마구 버려지던 1980년대에 빈티지 제품을 수집했고 그렇게 모은 빈티지 의류를 일본의 빈티지 가게에 팔았던 데님 헌터 출신이다.

캐피탈의 카탈로그는 슈거 케인이나 더 리얼 맥코이처

럼 완성된 긴 서사를 가지고 있지는 않지만, 그 대신 강렬한 이미지를 보다 효과적으로 전달한다.

처음 카탈로그를 작업할 때는 일본의 전통을 간직한 도시인 나라에 가서 신사와 절을 뒤지고 다녔다고 한다. 그 이후에는 각 지역을 돌아다녔는데, 2015년 FW 시즌 룩 북의 제목은 '루트 E10 라플랜드'였다. 라플랜드는 스칸디나비아반도 북쪽에 위치한 지역이고, 루트 E10은 노르웨이의 오에서 스웨덴의 룰레오까지 동서를 가로지르는 900킬로미터 길이의 도로다. 2015년 겨울 시즌 컬렉션에 두꺼운 데님, 펠톤felton 울 코트, 피셔 맨 모자 같은 제품이 많았기 때문에 북극의 루트를 따라가며 캐피탈 특유의 독특한 컬러와 후줄근한 의류를 선보인 것이다. 카탈로그의 주제와 장소는 매년 바뀌며 지금까지 사막과 도시, 카우보이, 서핑, 농장 등 다양한 콘셉트를 선보였다.

캐피탈은 오카야마 등지에 몇 개의 청바지 제조 공장을 가지고 있는데, 가장 중요한 역할을 맡은 곳은 인디고 염색과 워싱을 주로 하는 컨츄리Kountry 공장이다. 청바지 제조 공정도 중요하지만 인디고 염색과 워싱이야말로 캐피탈의 핵심 역량이다. 합성 인디고 염색 및 표백, 스톤 워시, 케미컬 워시, 바이오 가공 등 청바지 가공에 있어 전문화된 인력을 확보하고 노하우를 축적하고 있다.

캐피탈 로고는 한데 모은 두 손으로, 처음에는 청바지를 만드는 25개의 공정을 뜻하는 가로줄이 그어져 있었다. 인디고 염색으로 파랗게 물든 손을 상징하기 위해 파란색으로 칠해 '블루 핸즈'라고 불렸으나 요즘은 하얀색 배경으로 바뀌었다. 두 손은 각각 제품을 기획하는 사람과 청바지를 만드는 장인을 의미한다. 영업직으로 입사해도 적어도 반년은 본사 공장에서 청바지 제작 교육을 받아야 할 만큼 무엇보다 기술을 중요시하는 회사다.

orSlow 　오슬로우는 디자이너 이치로 나카스Ichiro Nakasu가 2005년에 설립한 브랜드다. 오카야마의 빈티지 데님 회사에서 상품 기획을 담당했던 이치로 나카스는 오카야마 동쪽에 맞닿은 효고현 니시노미오야시에 오슬로우를 세웠다. or*과 Slow를 합쳐 'orSlow'라고 적는다. 일본에서는 '오아스로우'라고 읽는다.

　　데님 업체라고 해도 기획 담당자가 재봉틀을 만질 기회는 사실 별로 없다. 하지만 이치로 나카스는 초등학생 때 데님에 매료된 이후 복식 전문학교에 진학했고, 가정용 재봉틀을 두 대 구입해 헌옷을 해체해보거나 직접 청바지를 흉내내어 만들어보곤 했다고 한다. 이후 오카야마의 데님 회사에 다니면서 샘플실에서 개인적으로 청바지를 제작하거나 현업에서 일하는 장인에게 튼튼한 봉제 방법, 구형 재봉틀 사용법 등을 배웠다.

　　빈티지 청바지를 만들 때 보통 십여 종류의 재봉틀을 사용하는데, 지금도 오슬로우의 작업 스튜디오에는 구형 유니언 스페셜부터 컴퓨터가 제어하는 최신 기종까지 삼십여 대의 공

* 　'또는', '오리지널리티'의 의미를 동시에 담고 있다.

업용 재봉틀이 놓여 있다. 이것들은 그저 장식용이 아니라 실제로 샘플을 만들어서 제조 공장과 좀더 원활히 소통하기 위해 사용된다고 한다. 오슬로우의 몇몇 제품은 공장을 통하지 않고도 스튜디오에서 직접 완제품을 만들 수 있을 정도다.

이처럼 기술을 중시하는 기업 분위기는 이제 막 10년을 넘긴 신생 브랜드가 세계적으로 주목받는 청바지 브랜드로 성장하게 된 원동력이라고 할 수 있다. 오슬로우 역시 '메이드 인 재팬'을 강조하며 심지어 로고로 일본 지도를 사용한다. 리바이스의 연도별 특징 같은 마니악한 디테일의 구현보다는 더 좋은 옷, 오래 입을 수 있는 옷에 관심이 많은 브랜드다.

최근에 나오는 브랜드들 중에는 이처럼 온화하고 자연스러운 분위기를 풍기는 곳이 많다. 슈거 케인이나 에비수 등 빈티지 청바지를 만드는 브랜드들은 프론티어 시대 혹은 세계대전, 카우보이와 육체노동자 등 미국의 거친 면을 동경했고, 그 거친 면모의 상징인 청바지와 워크 웨어의 세계에 빠져들었다. 여전히 이런 오리지널 아메리칸 빈티지를 좋아하는 사람들도 있지만, 한편에서는 너저분하고 지저분해 보인다고 멀리하는 분위기도 생겨났다. 특히 허리와 엉덩이가 넓은 오리지널 청바지를 경련 변화를 보겠다며 세탁도 안 하고 입고 다니는 모습 때문에 평판은 더욱 나빠졌다. 에비수의 경우 소위 양키^{불량배}들이 많이 입는 옷이 되면서 브랜드 이미지에 타격을 입었다.

유행하는 스타일에도 변화가 있었다. 최근 들어서는 짙은 페이딩보다는 자주 세탁해 깔끔하게 색이 빠지는 모습을 즐기는 사람들이 늘어났고, 오슬로우처럼 거친 느낌보다는 데님이 가진 부드럽고 자연스러운 느낌을 강조하는 브랜드가 많아졌다. 이런 취향은 일상복에 훨씬 적합한 것으로, 놈코어 트렌드의 핵심적인 요소로 작용했다.

오슬로우의 다른 한 축은 밀리터리 의류다. 특히 밀리터리 의류에서 파생된 워크 웨어에 관심이 많다. BDU, 즉 배틀 드레스 유니폼Battle Dress Uniform은 간단히 말해 전투복인데 작전 지역에 맞게 위장색이나 카무플라주를 입히거나 올리브나 카키 등 단색 컬러가 많았다. 이 가운데 색을 덧칠하지 않은 옷들은 전쟁이 끝난 뒤 작업복으로 많이 사용되었다. 카무플라주는 아무래도 눈에 띄고 일상복으로 사용하기에는 조금 부담스러운 면이 있기 때문이다. 단색 BDU는 2차 세계대전 당시 유럽 전선과 이후 베트남전쟁에서도 사용되었다.

미국에서는 이런 구형 BDU 팬츠를 '퍼티그fatigue 팬츠'라고 부른다. 퍼티그 팬츠를 미군만 입은 것은 아니고 각국 군인들이 사용했기 때문에 종종 프랑스나 독일의 퍼티그 팬츠 레플리카가 나오기도 한다. 하지만 아무래도 미군 옷이 가장 인기가 많은 편이다. 한국에서도 퍼티그 팬츠라고 부르는데, 일본에서는 베이커 팬츠라고 많이 부른다.

퍼티그 팬츠 외에 카고 팬츠와 치노 팬츠도 모두 군복에서 유래한 워크 웨어다. 치노나 카고는 캐주얼 의류를 선보이는 거의 모든 남성 패션 브랜드에서 출시할 정도로 평범한 일상복이 되었다. 레플리카 브랜드에서는 좀더 예전에 군대에서 보급되던 옷에 가까운 투박한 제품을 많이 선보인다. 태생이 군복이기에 이런 바지가 튼튼하고 실용적인 건 말할 것도 없다. 보통 '새틴'이라고 해서 약간 반짝이는 코튼으로 만든 섬유를 사용하며 커다란 주머니가 달려 있다.

워크 웨어로서의 본래 모습을 살리되 세부적으로 어떤 부분을 부각시킬 것인지는 각 브랜드의 콘셉트에 달려 있다. 원래의 모습을 그대로 재현하는 데 중점을 둘 수도 있고, 오슬로우나 엔지니어드 가먼츠처럼 심플하면서도 만듦새가 좋은 일상복 분위기에 중점을 둘 수도 있다. 이렇게 각 브랜드

2장. 일본의 아메리칸 캐주얼

마다 어떤 부분에 주목하고 재해석하는지를 비교해보는 것
도 레플리카를 즐기는 방법이다.

WORKERS　워커스는 다카시 다테노Takashi Tateno가 오카야
마에서 운영하고 있는 브랜드다. 그는 사이타마 출신으로 도
쿄에서 대학을 다니면서 패션과 디자인을 공부했지만 아메
리칸 빈티지 캐주얼을 만들려면 오카야마에 가야 한다는 생
각으로 거처를 옮겼다. 2005년 즈음부터 워크 웨어를 다루는
블로그를 운영했는데 그러다가 구독자를 위한 기념품으로
신문 가방뉴스페이퍼 백을 제작했다. 그런데 이 가방을 사겠다
는 사람이 많았고 그들이 다른 제품도 원한다는 사실을 파악
한 그는 워커스를 론칭했다.
　그가 운영하는 블로그는 매우 중요한 역할을 했다. 외국
의 예전 빈티지 워크 웨어가 어떻게 만들어졌는지 제조 공정
등의 자료를 수없이 모아놓았기 때문이다. 이 블로그는 워크
웨어를 제작하는 이들뿐 아니라 제대로 만든 레플리카를 찾
는 소비자에게도 중요한 자료 창고가 되었다. 다카시 다테노
는 그동안 모은 자료를 바탕으로 미국을 돌아다니며 수많은

샘플과 기계, 제조에 필요한 지식 등을 수집했다.

워커스의 목표는 모든 워크 웨어를 과거의 방식과 기계로 구현하는 것이다. 그는 이러한 작업을 통해 소비자가 디자이너와 옷을 제작하는 노동자의 마음을 이해하기를 원한다. 때문에 그는 항상 이 옷에 왜 이런 방식을 적용했는지를 고민하며, 카피 대상을 정하면 그 제품을 자세히 이해하기 위해 그 제품이 처음 제작된 장소를 찾아가기도 한다. 워커스에서 처음 만든 제품은 와바시 커버올Wabash coverall로, 이 옷에 사용된 직물이 실제 어떻게 생산되는지 알아내기 위해 웨스트버지니아까지 찾아갔다고 한다. 1927년에 나온 제품을 만들기 위해 1927년 이전에 나온 재봉틀을 구해 쓸 정도다. 참고로 그는 원활한 작업을 위해 연도별로 재봉틀을 수집한다고 한다.

워커스의 제품이 오리지널 빈티지와 다른 점은 핏이다. 과거의 박시한 옷은 요새는 거의 입지 않기 때문에 슬림하게 개조한다. 이런 점에서 다카시 다테노가 워커스를 통해 제시하는 패션은 오리지널 디자인을 중시하는 빈티지 레플리카 패션의 흐름과는 약간 다르다. 워커스는 마니악한 제작 방식을 따르면서도 현대 패션의 흐름과 발을 맞추고 있다.

한편 워커스가 주로 선보이고 있는 세계대전 이후의 아메리칸 빈티지 웨어는 원래 홈 메이드로 제작되던 제품은 아니었다. 제1장에서 소개했지만 당시 의류는 대부분 공장에서 대량으로 생산했다. 즉 워커스는 커다란 공장에서 대량 생산되던 제품을 다카시 다테노 스스로, 혹은 수소문으로 찾아낸 오카야마의 바느질 장인에게 맡겨 재현하고 있는 셈이다. 이는 워커스가 한층 깊숙이 크래프트의 영역을 파고든다는 의미이며, 소비자 역시 완벽한 재현 그 자체를 즐기고 있는 것이라고 할 수 있다. 워커스는 여전히 소규모로 운영되고 있으며, 블로그를 통해 다음에는 이런 옷을 만들 것이며 원래는

이런 특징이 있었다는 등의 자료를 보여주곤 한다. 운영하는 방식만 보고 있어도 재미있는 구석이 많은 브랜드다.

레플리카

NAKATA SHOTEN　　나카타 상점은 1956년에 나카타 다다오 *Nakata Tadao*가 세운 가게다. 지금까지 나온 브랜드들과 다르게 빈티지 레플리카 브랜드를 제작하는 곳은 아니지만, 일본의 미군 밀리터리 웨어 분야에서 중요한 역할을 담당하고 있으므로 간략히 소개하고자 한다.

　　나카타 다다오는 전후 미군에서 방출한 상품과 남아 있던 일본군 조달 물자를 창고째 사들여 히로시마의 암시장과 긴자의 노점상 등에서 팔았다. 그러다가 도쿄 우에노에 있는 재래시장 아메야요코초에 자리를 잡았다. 당시에는 옷만 파는 것은 아니었고 마요네즈, 포마드, 초콜릿, 양담배 등을 파는, 우리나라로 따지면 남대문 도깨비 시장과 비슷한 수입품 상점이었다. 미국의 장난감 회사 마텔Mattel에서 만든 장난감 총을 팔아 대히트를 치기도 했고, 어디에선가 구한 군복용 원단으로 비슷하게 군복을 만들어 판매하기도 했다. 전쟁이 끝나고 반전 분위기가 지배하는 시대였지만 누군가에게는 추

억이자 재미였기에 전쟁 관련 물건들이 팔려나갔다.

나카타 상점은 미국과 일본을 비롯해 중국, 러시아, 유럽 등의 다양한 군복과 비품을 갖추었고, 이내 영화나 텔레비전 드라마의 주요 의상 협찬사가 되었다. 특히 나카타 상점에서 1973년에 출간한 일본제국 시대 일본 육군과 해군의 장비를 다룬 책은 그 시대의 고증 영상을 제작할 때 반드시 참고하는 핸드북이 되었다. 요즘에는 밀리터리 유니폼을 전문적으로 다루면서 알파 인더스트리Alpha Industries나 휴스턴Houston, 울리치Woolrich, 콕핏 USACockpit USA 등의 브랜드 옷을 판매하고 있다. 아울러 세슬라Sessler라는 자체 브랜드를 만들어 2차 세계대전 당시 미군 의류를 재현한 제품을 선보이고 있다.

이 장에서 나카타 상점을 소개하는 이유는 레플리카 시장의 한 축으로서 빈티지 제품을 좋아하는 코스프레 마니아들이 존재하기 때문이다. 세계대전을 비롯해 벌목꾼, 광부 등의 장비나 도구, 의류 등은 일부 마니아에게는 즐기고 탐구하는 대상이다. 이런 취향을 가진 사람들 가운데서도 옛날 옷이 제작되는 과정과 당시 패션에 관심을 보이는 이들이 있었고, 그들 역시 레플리카 청바지 신을 만들어낸 장본인이다.

3장

새로운 기류

오사카나 오카야마 등 일본의 서쪽 지역을 중심으로 레플리카 패션이 만들어질 때, 도쿄에서는 아메리칸 빈티지를 보다 패셔너블하게 재구성하려는 움직임이 있었다. 이런 흐름은 1980년대 초반 로스앤젤레스에서 스투시Stussy가 시작한 것이었다.

스투시는 인상적인 로고가 그려진 티셔츠 등을 선보였고, 그림이나 문구를 통해 직접적으로 자신을 드러내는 방식은 스트리트 패션의 기본이 되었다. 그리고 패션 브랜드가 단순히 옷이 아니라 서핑과 스케이트 보드 같은 스포츠, 펑크나 뉴웨이브, 힙합 같은 음악, 실험 영화와 예술 등과 폭넓게 교류하면서 문화를 만드는 태도도 만들어졌다. 이런 식으로 뜻과 감각이 통하는 사람들의 커넥션이 중시되기 시작했는데 스투시에서는 이를 '트라이브tribe'라고 불렀다.

이런 태도는 일본에서 조금 더 정교하게 다듬어졌다. 스투시의 트라이브 중 한 명이었던 후지와라 히로시Fujiwara Hiroshi가 런칭한 굿이너프Goodenough나 기타무라 노부히코Kitamura Nobuhiko의 히스테릭 글래머 같은 브랜드가 나왔고, 뒤를 이어 어 베씽 에이프A Bathing Ape*와 언더커버Undercover, 네이버후드Neighborhood, 헥틱Hectic, 바운티 헌터Bounty Hunter 등이 등장해 '우라 하라주쿠'라고 부르는 스트리트 패션 신을 형성했다.

니고와 타카하시 준이 도쿄 하라주쿠에 문을 연 노웨어Nowhere는 초기에는 한쪽에서는 타카하시 준의 언더커버, 다른 한쪽에서는 니고가 고른 아메리칸 빈티지 수입품을 위주로 판매하다가 자체 제작 제품을 내놓기 시작했다. 제품을 아주 소량만 생산해 구매자를 안달하게 만들어 소문을 퍼트리

* 나중에 '베이프'로 이름을 바꾼다.

는 방식으로 운영했다. 이러한 전략은 팬덤을 형성하고 제품을 비싸게 판매하는 데는 좋은 방법이었으나 브랜드를 성장시키기는 데는 한계가 있었다.

한편 베이프Bape는 아메리칸 캐주얼을 말끔하게 소화한 스트리트 패션으로 인기를 끌었다. 카무플라주 MA-1, 티셔츠, 다크 데님 청바지 등을 선보였고 리바이스와 나이키, 아디다스 등 트렌디함을 잃어가던 브랜드의 전설적인 제품을 스타일링해 패션 아이템으로 승격시켰다. 패션 마니아들이 본격적으로 나이키의 에어맥스나 아디다스의 슈퍼스타 같은 제품을 찾기 시작한 것도 이즈음부터다.

스몰 브랜드를 유지하던 십여 년 동안 베이프는 일본의 인디 힙합이나 코넬리우스의 오야마다 게이고 같은 시부야계 뮤지션들과 교류하며 그들의 팬을 흡수했다. 베이프는 1990년대 일본의 10대 패션을 지배했다고 해도 과언이 아닐 만큼 브랜드 자체는 물론 관련된 사람들까지 스타로 만들며 팬덤을 이끌었다. 베이프에서 새로운 제품이 나온다는 소식이 퍼지면 가게 앞에 며칠씩 긴 줄이 이어졌고, 바깥에서는 몇 배의 가격이 붙어 거래되었다.

2000년 무렵부터 베이프는 전략을 바꾸어 스몰 브랜드에서 글로벌 브랜드로 거듭나기 위해 노력하기 시작한다. 영국 모 왁스Mo' Wax 레이블과 손을 잡으면서 DJ 섀도 등이 베이프를 입었다. 미국에서는 규모가 훨씬 크게 진행되었다. 패럴 윌리엄스와 컬래버레이션을 진행해 주류 힙합 신에 입성한 다음, 빌리어네어 보이스 클럽Billionaire Boys Club과 아이스크림 Ice Cream 같은 몇몇 패션 브랜드에 관여하는 등 미국 힙합 신에 확실히 자리 잡았다.

베이프 같은 브랜드를 통해 스트리트 웨어는 패션이 되었고, 2000년대 들어 힙합 문화의 본격적인 부상과 함께 오프

닝 세레모니Opening Ceremony, 지방시Givenchy, 겐조Kenzo 등에 의해 주류 패션으로 다시 탄생했다.

일본에서 베이프가 한창 인기 가도를 달리던 1990년대에 하라주쿠를 비롯한 일본의 쇼핑 거리에서는 전 세계 주요 브랜드 제품을 무엇이든 구할 수 있었다. 특히 당시 일본에서 미국 패션이 크게 유행했음에도 소비자들이 일본 브랜드인 베이프를 선택했다는 사실은 꽤 의미가 깊다.

이렇듯 베이프 같은 브랜드가 그들의 뿌리라고 할 수 있는 아메리칸 빈티지의 본토인 미국에서 인기를 끌면서, 미국에서 잊혀지고 있던 아메리칸 헤리티지 캐주얼을 재조명하는 계기가 되었다.

일본 청바지의 침공

2000년대 중반 키야 바브자니Kiya Babzani와 데미트라 바브자니Demitra Babzani 부부는 홍콩을 여행하다가 미국에서는 보지 못한 빈티지 아메리칸 청바지를 발견했는데, 놀랍게도 일본에서 만든 제품이었다. 구석구석 재현된 정교한 디테일은 로커빌리Rockabilly* 팬이었던 키야 바브자니의 눈길을 끌었고, 그는 이 청바지를 미국에서 팔아보기로 마음먹었다. 그래서 2006년 샌프란시스코에 '셀프 엣지Self Edge'라는 숍을 오픈했다.

이런 식으로 2000년대부터 미국에 일본의 데님 너드들이 만든 청바지를 가져다 판매하는 매장이 조금씩 생겨났다. 이들은 일본의 직조 공장을 견학하고 직기와 재봉틀을 다루는 숙련공과 만나면서 빈티지 스타일 청바지의 제작 과정을 확인했고, 미국 소비자에게 일본 청바지에 높은 가격이 붙은 이유를 설명해주었다.

* 로큰롤 음악의 초창기 스타일 가운데 하나.

한편 소비자 입장에서도 이 새로운 청바지에 대한 정보가 필요했는데, 1990년대 일본에서는 잡지가 맡았던 역할을 미국에서는 '스타일 포럼' 등의 인터넷 커뮤니티가 담당했다. 너드형 청바지 애호가들은 여러 정보를 접하면서 비싼 가격에 대한 의문을 넘어섰고 점차 각 브랜드별 제품의 디테일을 탐구하고 그 차이에 대해 토론하게 되었다.

일본의 빈티지 레플리카 청바지 업체들은 대부분 소규모로 제품 역시 소량 생산해 소위 편집 숍에 입점했다. 멀티 숍 혹은 편집 숍은 가게 자체가 곧 브랜드로, 운영진이 취향에 맞는 브랜드와 제품을 발굴해 모아놓은 곳이어서 소비자가 스스로 정보를 찾아야 하는 막막함을 덜어주었다. 게다가 비슷한 취향을 가진 사람들이 모여 정보를 교환하는, 새로운 패션 문화가 유입되고 꽃피우기에 알맞은 장소였다.

일본에서 빈티지 레플리카가 탄생한 곳도, 우라 하라주쿠가 만들어진 곳도 모두 편집 숍이다. 편집 숍 운영자들이 취향에 맞는 옷을 수집하다가 자체 브랜드를 출시하거나 단골들이 스스로 브랜드를 만든 경우가 많았다. 특히 스트리트 트렌드가 이런 식으로 만들어지는 경향이 있다. 요즘에는 우리나라에서도 레플리카 편집 숍을 중심으로 자체 브랜드를 출시하는 곳이 늘어나는 추세다.

일본의 니트 캐주얼과 레플리카 청바지, 워크 웨어가 미국에 자리를 잡으면서 미국에서도 비슷한 브랜드들이 속속 등장했다. 20세기 초반에 의류 제조업으로 번성했던 미국에는 일본과 마찬가지로 옛 기계와 공장, 옛 기술자들이 남아 있었다. 청바지와 워크 웨어가 원래 미국에서 유래한 제품이라는 점도 유리하게 작용했다. 일례로 미국을 대표하는 데님 생산업체인 콘 밀스의 화이트 오크 공장은 LVC Levi's Vintage Clothing의 주문을 받고 1996년부터 다시 협폭 셀비지 데님을

생산하기 시작했다.

하지만 레플리카 의류를 만들고자 결심한 미국 사람들은 이내 현 시점에서 제대로 된 셀비지 청바지와 2차 세계대전 미군 탱커 재킷을 만들어내는 곳이 일본이라는 사실을 깨달았다. 그리하여 샌프란시스코가 고향인 미국인이라도 빈티지 레플리카 청바지 만드는 법을 배우려면 오카야마로 갈 수밖에 없었다.

이렇게 지구를 한 바퀴 돌아, 미국과 캐나다에서 론칭하는 청바지 브랜드는 신제품에 일본산 데님을 사용했다는 문구를 적게 되었다. 심지어 젊은 디자이너들은 오카야마에서 몇 년 혹은 모모타로나 빅존에서 몇 년을 근무했다는 이력을 브랜드 소개에 자랑스레 적기도 한다.

미국 청바지 문화의 소비자와 생산자

미국으로 넘어간 빈티지 레플리카 패션은 일본에서와는 몇 가지 다른 양상을 보였다. 그중 하나가 청바지를 낡게 만드는 방식이다. 미국인들은 청바지를 멋대로 낡게 방치하지 않았다. 이왕에 페이딩이 될 거라면 자연스러운 것보다 의도를 넣는 데서 재미를 찾은 것이다. 고양이 수염이나 벌집 모양 등의 무늬를 만드는 관리법, 더욱 멋진 색감과 모양을 만들기 위한 바닷물 소킹soaking, 청바지 얼리기, 청바지를 입은 채로 욕조에 들어가기 등 다양한 팁이 등장했다. 청바지가 자연스럽게 각자의 스타일대로 낡아가며 개인화되는 점이 멋지다고 생각하는 일본의 페이드fade 지향 제작자로서는 이해하기 힘든 문화였지만, 미국식 관리법은 차츰 빈티지 셀비지 데님을 즐기는 중요한 방식 가운데 하나로 자리 잡았다.

일본에서 레플리카 의류를 구입하는 소비자들은 아메리칸 빈티지의 러기드한 분위기를 좋아하거나 혹은 깊이 파

고들어 재현하는 방식에 호감을 가지는 경우가 많았는데, 미국에서 레플리카 의류를 활용해 멋을 내기 시작하면서 패션으로서의 폭이 넓어졌다. 미국에서는 레플리카 청바지 자체보다는 레플리카 제작 방식으로 만든 디자인에 주목했고, 셀비지 데님과 인디고 컬러, 슬림한 핏이 어우러진 느낌을 패셔너블하게 받아들였다. 그러면서 인터넷 기반의 데님 전문 포럼이 생겨났고, 사람들은 온라인을 통해 청바지를 어떻게 입고 어떻게 세탁하는지 등의 정보를 공유했다.

레플리카 청바지를 생산하는 기업의 갈래는 크게 두 가지로 나뉜다. 하나는 최고의 셀비지 청바지를 만들고 싶어 하는 곳이다. 이들은 자신이 생각하는 가장 이상적인 청바지를 만들기 위해 일본의 쿠라보든 미국의 콘 밀스든 상관없이 최고의 데님을 찾아내 사용한다. 마찬가지로 리벳과 버튼 등 각종 부자재나 제봉실 역시 오카야마 것이든 테네시 것이든 신경 쓰지 않고 가장 괜찮은 제품을 사용한다. 일본산 데님이 장점이면 최고의 오카야마 데님을 사용했다고 홍보하고, 미국산 리벳이 장점이면 최고의 텍사스 리벳을 썼다고 홍보한다. 이러한 업체들은 대체로 규모가 큰 경우가 많으며 패셔너블한 방

향성을 가진다. 마찰에 약하고 염색이 잘 빠지는 셀비지 데님 특유의 성질을 강조해 원단이 해지는 과정을 소유하는 즐거움으로 제시한다. 이들 기업에게 있어 레플리카 청바지는 패션이자 취향의 영역이다.

다른 하나는 로컬 기반의 브랜드이다. 사실 빈티지 셀비지 청바지를 제작하는 데는 그렇게까지 대단한 기술이 필요하지는 않다. 가까운 곳에 데님 공장과 봉제 공장이 있고, 리벳과 지퍼를 만드는 업체가 있다면 동네에서도 청바지를 제작할 수 있다. 심지어 가내 수공업으로도 청바지를 만들 수 있다. 하지만 이러한 조건을 갖춘 지역은 대부분 한때 의류 제조업이 번성했지만 지금은 사그라든 일부 지역에 불과하다. 그래서 로컬 기반 브랜드들은 콘 밀스가 있는 노스캐롤라이나나 뉴욕 가먼트 디스트릭트, 포인터 브랜드가 있는 테네시 등에 작업장을 차리고 청바지를 만들었다. 이러한 업체들은 대체로 규모가 작으며 로컬을 지향한다. 나가노의 더 플랫헤드나 교토의 고로모처럼 '지역과 함께한다'는 마인드를 가진다. 로컬 기반 브랜드들은 패션도 패션이지만 지역 산업을 강조하는 등 사회적인 즐거움에 좀더 밀착해 있다.

한편 2017년에 콘 밀스에 큰 변화가 생겼다. 오랫동안 셀비지 데님을 생산했던 화이트 오크 공장의 가동을 중단하기로 결정한 것이다. 일본산 셀비지를 비롯해 최근 부상하고 있는 프랑스나 이탈리아, 터키, 중국 등과 비교해 경쟁력이 부족하다고 판단한 결과인데, 이에 따라 앞으로 미국 셀비지 데님 산업에 제법 커다란 변화가 예상된다.

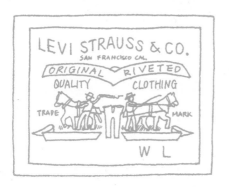

LEVI'S VINTAGE CLOTHING 리바이스는 1853년 리바이 스 트라우스Levi Strauss가 샌프란시스코 베이에 잡화점을 차리면 서 시작되었다. 초기에는 주로 캔버스 천으로 선원이나 항구 노동자용 작업 바지를 만들어 판매했다. 1870년에 야콥 데이 비스Jakob Davies가 개발한 리벳을 사들여 현재 청바지의 원형 을 완성했고, 1880년대에 캔버스 천을 데님으로 바꾸면서 지 금 우리가 입는 청바지가 세상에 나왔다. 1882년에는 XX*라는 이름의 제품을 선보였는데, 1890년에 로트 번호가 도입되면서 XX는 501로 대체되었다. 1915년부터는 콘 밀스에 데님을 구입 해 사용했다**. 리바이스는 포드 자동차 생산 공장처럼 컨베

* 'extra exceed'의 약어.
** 1922년에 콘 밀스로 일원화된다.

이어 벨트 시스템을 도입한 최초의 의류 회사이기도 하다.

지금까지 살펴본 옷과 브랜드 가운데 리바이스의 영향을 받지 않은 것이 없다고 해도 과언이 아닐 만큼 리바이스는 현대 작업복과 일상복에 지대한 영향을 미친 회사임에 틀림없다. 그럼에도 제1장에서 소개하지 않은 이유는 1987년 이후의 리바이스를 다루기 위해서다.

리바이스 청바지에 변화가 시작된 건 일부 모델에서 협폭 셀비지 데님대신 대형 직기로 짠 광폭 데님을 사용하게 되면서부터다. 1983년에는 콘 밀스에서 28인치의 협폭 셀비지 데님 생산을 중단했고, 탈론 등을 사용하던 지퍼도 OEM 생산을 통해 리바이스가 표기된 제품으로 바뀌었다. 이런 과정을 거치며 1986년 미국 공장에서의 셀비지 청바지 생산은 완전히 끝이 났다.

한편 일본에서는 1980년대부터 미국 시장을 뒤져서 찾아낸 포장을 뜯지도 않은 구형 리바이스를 가져다 파는 빈티지 숍이 본격적으로 등장했다. 1967년까지 'XX'가 적힌 501이 나왔기 때문에, 옷을 잘 몰라도 '501XX'라고 적힌 모델이 잘 팔린다는 사실을 알고 있는 데님 헌터들이 미국 서부와 남부를 돌며 가죽 패치에 501XX이 적힌 청바지를 찾아내 일본으로 보냈다. 미국 창고를 뒤져 아주 저렴하게 구입했기에 충분한 이익을 남기고 일본에 팔았음에도 일본 내 구입가 역시 저렴했다.

당시 일본에는 빅존, 에드윈, 밥슨 등에서 만든 청바지가 쏟아졌지만 미국산 리바이스는 뭔가 달랐다. 시중에 판매하는 청바지와 비슷한 가격이면 블루 컬러, 지퍼, 가죽 패치까지 훨씬 그럴듯한 진짜 클래식 아메리칸 냄새가 나는 스트레이트 501XX 버튼 플라이 청바지를 구할 수 있었다.

콘 밀스의 셀비지 데님 생산이 중단되면서 리바이스 본사는 세련되고 현대적인 디자인으로 방향을 틀었는데 그 이

유는 캘빈 클라인을 중심으로 패셔너블한 청바지가 인기를 끌기 시작했기 때문이었다. 하지만 그러자 중고 501XX 수요가 늘어났다. 생산이 중단된 상태에서 찾는 이들은 늘어갔지만 미국 창고의 재고는 한정적이었다. 게다가 당시 일본은 거품경제 시기였고 엔화 가치가 높았다. 이 더할 나위 없는 조건하에서 악성 재고로 쌓여 있던 구형 청바지 가격이 폭등했다. 희귀한 모델은 심지어 2만 달러를 호가하는 경우도 있었다. 레플리카 청바지가 등장한 것은 이렇듯 오리지널 제품이 너무 비싸고 구하기 어려웠기 때문이기도 했다.

이 시기에 리바이스 재팬의 한 직원이 프랑스에 출장을 갔다가 매장 쇼윈도에 걸린 클래식 501 레플리카를 보았다. 쿠라보에서 수출한 데님으로 프랑스 브랜드가 만든 청바지였다. 그는 리바이스에서도 비슷한 빈티지 레플리카를 만들어야겠다는 생각으로 셀비지 데님 공장을 찾았지만 콘 밀스에서는 거절당했다. 결국 1987년에 쿠라보의 셀비지 데님으로 리바이스 재팬이 제작한 1936년형 501XX 레플리카인 701XX가 처음 나왔다. 이후 리바이스 유럽, 리바이스 미국이 차례로 빈티지 레플리카 제작에 뛰어들었다.

리바이스 미국은 1993년에 세계에서 가장 오래된 청바지를 찾는 캠페인을 벌였고, 이를 기점으로 청바지 시장에서 헤리티지를 따지고 오리지널을 찾는 기류가 세계적으로 정착하게 되었다. 이후 리바이스는 과거의 자사 제품을 본격적으로 수집하기 시작해 지금은 1873년 이후 제품부터 2만여 벌을 보유하고 있다. 1998년에는 리바이스 유럽에서 복각 전문 브랜드인 LVC를 론칭했다.

현재 리바이스가 선보이는 제품의 대부분은 외주 생산으로 중국 등지에서 만들지만, LVC를 비롯한 일부 고급 라인 제품은 미국에서 생산하며 요즘은 터키 생산도 많다. 리바이

스가 과거에 선보였던 제품의 레플리카를 직접 만드는 데는 몇 가지 장점이 있다. 리바이스는 훌륭한 아카이브를 가지고 있어서 참고할 만한 자료가 많고, 가죽 패치나 태그 등에 다른 레플리카 브랜드는 쓰지 못하는 리바이스 로고를 사용할 수 있다.

하지만 다른 레플리카 업체와 입장이 비슷한 부분도 있다. 콘 밀스가 설립된 1891년 이전에 나온 청바지는 대부분 당시 최대 데님 생산업체인 아모스케그Amoskeag에서 만든 데님을 사용했는데, 이 회사는 1935년에 문을 닫았다. 탈론 지퍼와 콘 밀스 셀비지 데님은 다시 생산을 시작했지만 그 당시 만들었던 제품과 지금 내놓은 레플리카 제품이 얼마나 유사한지를 놓고 본다면 의문의 여지가 있다. 특히 콘 밀스의 화이트 오크 공장이 문을 닫게 된 것은 레플리카 청바지 유행이 정점을 지나 수요가 줄어든 탓도 있지만 품질 경쟁에서 뒤지고 있기 때문이기도 하다. '메이드 인 USA' 라벨을 붙였다고 해서 다 좋은 것만은 아니다. 리바이스는 지난 20여 년간 노하우를 축적한 일본 청바지 브랜드에 밀리고 있다.

하지만 오리지널 청바지를 만들었다는 상징성과 더불어 여전히 주류 청바지 업체로 군림할 만큼 최고의 자리를 유지하기 위한 노력을 게을리하지 않는다는 점은 분명한 장점이다. 501 모델만 보아도 레플리카 모델 외에 오리지널 핏, 셀비지, 라이트 웨이트, 로 데님 등 여러 가지 변형 제품들을 내놓았으며 최근에는 테이퍼드 레그 모델인 '501 CT'를 선보였다. LVC에서는 청바지뿐 아니라 1975년형 코듀로이 바지, 1967년형 쓰리 트러커 재킷, 1950년대 스웨트 셔츠 등 다양한 레플리카 의류를 만든다. 레플리카 분야에서 소외되었던 여성 소비자를 대상으로 701 시리즈를 선보여 큰 호응을 얻기도 했다. 그렇게 이어진 관심은 빈티지 리바이스 데님 재킷 유행을

불러일으켰다. 리바이스는 청바지 하나로 지난 150년 동안 꾸준히 패션계의 중요한 위치에 있었으며, 앞으로도 중요한 브랜드로 남을 것이다.

RRL by Ralph Lauren　더블알엘RRL은 랄프 로렌에서 만든 셀비지 데님 웨어 및 워크 웨어 컬렉션이다. 사실 랄프 로렌이 거느린 하위 브랜드들은 이미 수많은 청바지를 선보여왔다. 랄프 로렌 컬렉션은 물론이고 최상위 라인인 퍼플 라벨, 그리고 폴로에서도 청바지를 판매한다. 심지어 청바지에 특화된 브랜드인 데님 앤 서플라이Denim & Supply도 있는데, 그럼에도 더블알엘이 중요한 이유는 이 브랜드가 랄프 로렌의 상상력이 가미된 빈티지 레플리카 브랜드이기 때문이다.

　　더블알엘은 1993년에 론칭했다. 시기상으로 보면 리바이스가 가장 오래된 청바지를 찾아 나섰던 바로 그해다. 의류업계의 거장 랄프 로렌은 이때 이미 흐름을 캐치하고 있었던 것이다. 아메리칸 헤리티지는 랄프 로렌이 추구해온 분야이기도 했다. 랄프 로렌은 더블알엘을 통해 올드 서부 아메리카와 1900년대 초반 워크 웨어를 메인으로 하는 브랜드를 직접 선

보였다. 더블알엘이라는 브랜드 이름은 랄프 로렌과 그의 부인 리키 로렌이 콜로라도주에 소유하고 있는 농장 이름에서 따왔다고 한다.

더블알엘은 기존 제품의 레플리카를 생산하지 않으며, 브랜드에 특별한 스토리를 부여하지도 않는다. 청바지는 실제로 그의 할아버지, 할머니가 입던 옷이므로 일본 브랜드처럼 잘 짜여진 서사를 굳이 부여할 필요가 없기 때문이다. 특정 연도를 상정해 어떤 스타일의 영향을 받아 만들지를 정한 뒤 그 당시 분위기를 섬세하게 재현하는 정도다. 물론 옷에 흔적을 남기는 요소들, 이를테면 강렬한 태양에 빛바랜 색감, 닳고 닳은 무릎, 곳곳에 묻은 얼룩 등은 핸드 메이드로 충실하게 재현한다.

더블알엘은 시즌 카탈로그가 백여 페이지에 달할 만큼 매우 다양한 컬렉션을 선보이고 있는데, 가장 핵심적인 제품은 역시 청바지다. 스트레이트, 테이퍼드, 버클 백, 슬림 핏 등 등 다른 레플리카 청바지 브랜드에서 볼 수 있는 조합은 어지간하면 다 만든다. 초창기에는 오카야마산 일본 데님을 많이 사용했으나 최근에는 콘 밀스에 특별 주문한 데님을 사용하는 청바지가 많다. 청바지 외에도 밀리터리 유니폼을 비롯해 구형 워크 웨어, 웨스턴 웨어 등을 다양하게 제작하고 있다.

참고로 2016년 시즌 카탈로그에 실린 의류를 살펴보면 아르데코artdeco 스타일의 1930년대풍 가죽 재킷, 미국 육군 바지에서 영감을 얻은 오피서 치노 팬츠, 강한 햇빛에 바랜 색감을 살린 1940년대 목장 재킷, 레이온으로 만든 1940년대풍 하와이안 셔츠, 뜯어진 부분을 수선한 모습을 구현한 해군 바지, 인디고 염색을 한 다음 물로 씻어낸 샴브레이 셔츠, 미 공군의 A-2 가죽 재킷 등 다양한 제품군을 만날 수 있다.

AVIREX and COCKPIT USA 　두 브랜드에 대해 이야기하기 전에 우선 제프 클라이먼Jeff Clyman이라는 인물을 소개한다. 그는 군용 비행기 파일럿으로, 한가할 때면 2차 세계대전 당시 사용된 군용기를 타고 에어쇼를 벌이곤 했다고 한다. 아울러 전쟁기의 물품에 관심이 많아서 관련 제품을 수집하기도 했다. 그는 에어쇼를 할 때면 종종 아버지의 군용 점퍼를 입었는데, 그때마다 사람들이 그 점퍼를 어디서 구할 수 있느냐고 물어왔다. 빈티지 분야의 사업성을 확인한 그는 오리지널 수집품을 거래하는 사업을 시작했다. 이런 과정을 거쳐 1970년대 초에 탄생한 회사가 콕핏 USACockpit USA다. 이어 오리지널 A-2와 G-1 재킷을 만들기 위해 1975년에 아비렉스Avirex를 설립했다.

　정리하자면 두 브랜드의 시작은 빈티지 수집과 레플리카 제작이었다. 아비렉스에서 수없이 선보인 2차 세계대전

가죽 재킷 덕분에 이 브랜드를 미 군납 업체로 오해하는 경우가 종종 있는데, 설립 연도를 보면 알겠지만 사실이 아니다. 하지만 아비렉스는 1987년에 실제로 군납 업체로 선정되어 신형 A-2 가죽 재킷을 미 공군에 납품한 경력이 있다. 레플리카를 만드는 업체가 진짜 군복을 납품하게 된 셈이다. 그러나 이듬해 닐 쿠퍼 USANeil Cooper USA라는 회사가 A-2 재킷의 납품 업체로 선정되는 바람에 아비렉스는 1999년에야 다시 납품권을 따낼 수 있었다.

참고로 미 공군 본부는 2006년부터 군납 제품에 재료와 부자재까지 모두 미국 생산품을 사용해야 한다는 기존 규정을 강화 적용했다. 이로 인해 A-2 재킷의 소재인 염소 가죽도 미국에서 태어나고 자란 염소의 가죽을 써야 했다. 그전까지 아비렉스나 닐 쿠퍼 USA의 군납 A-2 재킷은 거의 파키스탄 염소 가죽을 사용했다. 군납 A-2 재킷을 구하려고 한다면 2006년을 기점으로 제품 소재에 차이가 있다는 점을 염두에 두어야 한다.

A-2 재킷은 1927년 도입된 A-1 재킷의 후속 모델로 1931년부터 보급되었다. 미 해군이 입는 G-1 재킷의 경우 리뉴얼을 거치면서도 계속 가죽을 사용한 반면, 미 공군이 입는 항공 점퍼는 A-1과 A-2만 가죽이고 2차 세계대전이 끝난 1945년 이후 도입된 L 시리즈부터는 나일론을 사용했다. 하지만 한국전쟁 때는 가죽으로 만든 A-2를 입기도 했다. 해군에서 입는 G-1 재킷은 A-2와 거의 똑같이 생겼고 납품 업체도 겹친다.

1930년대와 1940년대에 제작된 초기 A-2 재킷은 전시였기 때문에 수요가 굉장히 많았고 그만큼 다양한 제조사에서 만들었다. 전쟁 특수로 반짝 호황을 누린 회사 가운데는 전쟁이 끝난 후에 크게 성장한 회사도 있지만 그렇지 못하고 도산한 회사도 꽤 많다. 그중 하나가 1937년에 설립된 에어로 레더

클로싱 비컨 뉴욕Aero Leather Clothing Co. Beacon, New York이다. 오래된 군 납품 브랜드들은 이름이 길고 복잡한 경우가 굉장히 많아서 헷갈리기 쉬운데, A-2 재킷 레플리카를 만드는 회사인 에어로 레더 클로싱은 현재 스코틀랜드에 있으며 뉴욕주 비컨에 있는 회사와는 아무런 관련이 없다. 앞서 언급한 닐 쿠퍼 USA도 2차 세계대전 시기에 가죽 재킷을 군에 납품한 쿠퍼 스포츠 웨어Cooper Sportswear*와 이름이 비슷하지만 둘 사이에는 아무런 관련이 없다.

아비렉스를 비롯한 A-2와 G-1 재킷 레플리카를 만들던 회사들은 1986년에 나온 톰 크루즈 주연의 영화 〈탑 건Top Gun〉 덕분에 호황을 누렸다. 〈탑 건〉의 톰 크루즈는 미 해군 소속 비행사로, 그가 입은 점퍼는 G-1이고 이 영화에 등장하는 가죽 재킷은 콕핏 USA 제품이었다.

제프 클라이먼은 2006년에 아비렉스 브랜드 권리를 세계 각국에 팔아버렸다. 미국은 힙합 브랜드인 에코 언리미티드Ecko Unltd.가 사들였고, 일본은 마츠오 무역 산하의 우에노쇼카이가 취급해 일본과 중국의 아비렉스는 모두 이곳을 통해 선보이고 있다. 재밌는 점은 아비렉스 공식 홈페이지를 보면 아비렉스의 전신을 1937년의 '에어로 레더 클로싱'이라고 명시하고 있다는 사실이다. 둘 사이의 연결점은 A-2 파일럿 재킷 말고는 딱히 찾을 수 없는데 말이다. 아마도 파일럿 재킷을 만드는 정신을 계승했다는 점을 강조하려는 것이 아닐까 싶다.

2006년에 아비렉스를 팔아버린 제프 클라이먼은 콕핏 USA에 집중했다. 콕핏 USA도 밀리터리 레플리카 의류를 제작해 메일 오더 방식으로 판매했는데, 군납에 집중하면서 1994년 이후로는 메일 오더용 카탈로그를 내놓지 않고 있었다. 그러

* 심지어 A-2 가죽 재킷을 '쿠퍼 재킷'이라고도 부른다.

던 2006년 즈음 콕핏 USA를 프리미엄 라이프스타일 브랜드로 재론칭했다. 최근에는 모터사이클 의류나 군용품의 2차 생산물인 스카쟌 등 다양한 제품을 선보이고 있다.

이 두 브랜드의 가장 흥미로운 점은 레플리카 제작으로 시작해 오리지널 브랜드가 되었다는 것이다. 이렇게 순서가 뒤바뀐 경우는 흔치 않다.

한편 미국 군납 업체는 오리지널과 레플리카를 함께 납품하는 곳이 많다. 쇼트 NYC, 스털링 오브 보스톤Sterling of Boston, 알파 인더스트리Alpha Industries 등은 오리지널 제품과 레플리카를 동시에 만든다. 요즘에는 이들 브랜드에서 일본산 셀비지 데님을 이용해 빈티지 레플리카 청바지를 만들기도 한다. 반면 리얼 맥코이나 버즈 릭슨은 정교한 레플리카를 제시한다. 오리지널과 레플리카 가운데 어느 쪽에 더 큰 가치를 둘지는 어디까지나 소비자의 선택에 맡길 문제다.

MISTER FREEDOM　　빈티지는 누구나 즐기는 취미가 아니다. 대체 왜 비싼 돈을 주고 낡은 옷을 사는지 이해하지 못하는 사람도 많다. 빈티지 레플리카도 이러한 취급을 받는 판국

이니, 실제로 누군가 입었던 리얼 빈티지는 더욱 그럴 것이다. 빈티지 옷에는 옛날부터 총에 맞아 죽은 사람에게서 벗긴 바지라느니, 차에 치어 죽은 사람이 입던 점퍼라느니 하는 괴담이 따라붙었다.

최근의 빈티지 계열 청바지는 대부분 빨리 낡도록 만든다. 구형 리바이스나 슈거 케인, 에비수의 예전 모델은 2, 3년은 꼭 참으며 입어야 페이딩이 본격적으로 나타났지만 요즘 사무라이 진이나 PBJ 같은 브랜드의 청바지는 몇 개월만 입어도 짙은 페이딩 자국이 만들어진다. 사람들이 빨리 결과를 보고 싶어 하기 때문이다. 데님의 깊은 푸른빛이 도는 깔끔한 스타일을 좋아하는 경우도 일부 있지만, 사실 깔끔함은 빈티지와 어울리지 않는다. 과거에는 옷을 오래 유지하기 위해 고안된 공정들, 예컨대 핸드 인디고 염색이나 도요타 직기로 짠 셀비지 데님 등은 요즘에는 옷의 페이딩이 빨리 생기도록 하는 기술에 활용된다. 이는 밀리터리나 워크 웨어도 마찬가지인데, 코듀로이 바지를 낡게 만든 다음 천 조각을 덕지덕지 덧댄 더블알엘의 바지를 500달러씩 주고 구입하는 사람도 분명 있지만 그 수가 아주 많지는 않다. 물론 모두가 공들여 낡아 보이게 만든 옷을 입는 세상도 정상은 아닐 것이다.

빈티지 레플리카를 만드는 이들 가운데는 중고 의류 가게 출신이 많다. 당연히 취향이 그쪽이기 때문에 뛰어든 경우가 많기 때문이다. 오사카 파이브는 오사카의 '라피네Raffine'라는 가게의 단골손님과 점원이 차례로 만든 다섯 브랜드다. 캐피탈의 카탈로그 사진을 찍는 에릭 크바텍도 데님 헌터 출신이고, 로스앤젤레스의 중고 가게를 뒤져 도쿄 아메요코 중고 숍에 물건을 넘기던 요스케 오츠보Yosuke Otsubo는 현재 일본 LVC를 이끌고 있다. 미국이나 영국에도 하위문화에 불을 지핀 오래된 빈티지 숍이 많다. 평소에는 영화나 드라마 제작

업체에 고증 의상을 납품하면서 수집가 간 거래를 주선하다가, 어느 날부터 단골들이 하나둘 뭔가를 시작해 매장이 패셔너블한 사람들로 북적거리게 된다. 그 북적임은 다시 잠잠해지고, 매장은 마니아와 팬을 중심으로 조용히 유지된다. 이런 '올디스oldies'의 팬들이 옛날 일상복에 숨겨져 있는 크래프트맨십을 찾아냈다.

미스터 프리덤Mister Freedom도 크래프트맨십 붐을 이끈 중고 숍 가운데 하나다. 프랑스 출신인 크리스토프 르아론Christophe Loiron이 1990년에 미국으로 이주해 로스앤젤레스에 오픈했다. 그는 옛날 옷은 물론 옛날 영화, 옛날 사람, 옛날 사진, 옛날 이야기를 좋아한다. 청년들이 옛 제품을 사용하고 뿌리를 더듬으면서 크래프트맨십의 소중함에 눈뜬다면 H&M이나 타겟Target 같은 대량 생산 브랜드에 대항하는 독립 라벨을 시작할 수 있지 않겠느냐는 것이 그의 신념이다. 어떻게 보면 새로운 것에 대한 반감과 옛것에 대한 향수는 고리타분한 취향일 텐데, 브랜드나 숍에서 그런 가치를 얼마나 산뜻하고 트렌디하게 재해석하는가에 따라 느낌이 달라질 것이다.

미스터 프리덤의 설립 연도가 1990년이라는 점에도 주목할 필요가 있다. 일본을 중심으로 빈티지 레플리카가 유행하던 시점이기 때문이다. 실제로 미스터 프리덤은 일본과 밀접한 관계를 유지하고 있다. 옛날 옷을 좋아하고 취급하는 입장에서는 자신이 소개하는 물건의 가치를 알아주는 이들에게 다가가게 되고, 그런 관계 속에서 자신의 분야에 더 깊이 파고들 수 있다. 미스터 프리덤 역시 끊임없이 전 세계를 뒤져 예전에 만들어진 옷을 찾는 데서 멈추지 않고 빈티지 레플리카 제작으로 나아갔다. 대표적으로는 자체 라벨인 MF 오리지널과 일본의 슈거 케인과 콜라보해 2006년 론칭한 MFSCMister Freedom Sugar Cane 컬렉션이 있는데, 디자인은 미스터 프리덤에

서 맡고 제작은 양 라벨 모두 슈거 케인이 깊이 관여하는 형태다. '메이드 인 USA'라고 따로 명시하는 라인은 윤리적인 노동 요건을 준수하는 소규모 로컬 공장에서 직접 생산한다. 그렇다고 밀 스펙 같은 규정을 까다롭게 적용하는 것은 아니며 셀비지 데님과 코튼 등은 슈거 케인에서 생산한 제품을 사용한다. 말하자면 일본에서 가져온 섬유, 해묵은 밀리터리 유니폼에서 뜯어낸 부자재, 빈티지 물품 등을 조합해 만들어내는 컬렉션으로, 구체적인 설정이 들어간 라인도 있고 특정한 시점을 선택해 전개하는 라인도 있다.

매 시즌 다양한 콘셉트의 시리즈를 선보이고 있는데, 예컨대 스키퍼Skipper는 폴리네시안풍 정글과 요트 웨어, 스포츠맨Sportsman은 1940~1970년대의 군복 및 웨스턴 의류, 사이공 카우보이Saigon Cowboy는 1960년대 베트남전쟁 당시 의류, 비바 라 레볼루션Viva la Revolution은 1910~1920년의 멕시코혁명* 당시 의류, 씨 헌트Sea Hunt는 2차 세계대전 전후 미국과 프랑스의 해군 의류를 다룬다. 이외에도 시점은 물론 각 제품의 바탕을 이루는 나라도 다양하다는 것이 특징이다. 크리스토프 르아론이 프랑스 출신인 만큼 1900년대 초반의 프랑스 워크 웨어를 선보인 적도 있다.

미스터 프리덤이 아이디어와 디자인을 제공하면 이를 슈거 케인이 빈티지 방식으로 구현한다는 점에서 나가타 상점의 코스프레 고증 의류보다는 한발 더 나아간 형태를 보여준다. 각 브랜드마다 추구하는 방향이 다르기 때문에 우위를 논할 수는 없지만, MFSC는 컬렉션이 매우 충실하다는 평가를 받고 있다.

*　이때 멕시코는 두 편으로 나뉘어 전투를 벌였는데, 한편에는 미국과 영제국, 다른 편에는 독일이 참전했다.

ENGINEERED GARMENTS, NEPENTHES　엔지니어드 가먼츠
는 1999년에 빈티지 컬렉터인 스즈키 다이키Suzuki Daiki가 설립
한 브랜드다. 일본인이 만든 브랜드를 이 장에서 소개하는 이
유는, 이 브랜드가 레플리카 프로덕션 트렌드의 미래를 보여
주고 있기 때문이다. 게다가 스즈키 다이키는 아오모리현 출
신의 일본인이지만 1990년에 미국으로 건너가 브랜드를 론칭
했고 그 곳에서 인기를 끌며 인정을 받았다는 점에서 기존의
일본 레플리카 브랜드와는 다른 선상에 있다.

　　스즈키 다이키는 초등학생 시절 자전거를 타고 다녔는
데, 자전거를 워낙 좋아해 자주 숍에 가서 수리를 하거나 튜
닝을 하면서 자전거 수리에 익숙해졌고 급기야 주인아저씨
에게 파트타임으로 일하면 어떻겠느냐는 제안을 받았다고
한다. 이러한 그의 취향과 성격은 엔지니어드 가먼츠에 그대
로 녹아 있다.

　　그와 비슷한 나이대의 패션을 좋아하는 일본인들은 대
부분 중고등학생 시절에 VAN을 중심으로 하는 아메리칸 스타
일과 DC 브랜드의 유행을 거쳤다. DC 브랜드는 VAN의 아이비
리그 스타일이 유행한 직후에 이어진 트렌드로, 디자이너 브

랜드와 캐릭터 브랜드의 약자다. 백화점에서 이런 식으로 분류했기 때문에 DC 브랜드라는 이름이 붙었다. 디자이너 브랜드는 디자이너가 브랜드 이미지부터 기획, 생산에까지 관여하는 형태로, 마츠다 미츠히로Matsuda Mitsuhiro의 니콜Nicole, 이세이 미야케Issey Miyake, 레이 가와쿠보Rei Kawakubo의 꼼데가르송 등이 있다. 캐릭터 브랜드는 기업 경영인이 브랜드 이미지부터 기획, 생산에까지 관여하는 형태다. DC 브랜드 트렌드는 VAN 시절과 비교하면 한층 창의적이고 개성 넘치는 패션이 특징이었다.

엔지니어드 가먼츠에 대해 이야기하기 전에 먼저 네펜테스Nepenthes를 소개하려 한다. 1979년 시부야에서 오픈해 미국 웨스트코스트 패션을 소개하는 수입 캐주얼 전문 숍인 레드우드Red Wood가 있었다. 시미즈 게이조Shimizu Keizo가 이 숍의 판매 담당이었고, 스즈키 다이키는 단골이었다가 파트타이머를 거쳐 정식 직원이 되었다. 이후 시미즈 게이조는 네펜테스라는 숍을 론칭하기 위해 레드우드를 떠났고, 당시 점장이었던 스즈키 다이키 역시 이듬해 회사를 나왔다. 이후 잡지 일 등을 하다가 1989년에 바이어 자격으로 네펜테스에 합류했다. 그는 네펜테스에서 일하면서 미국과 영국에 처음 가보았다고 하는데, 그곳에서 기존 브랜드에 별주 라인을 주문하거나 신진 디자이너를 발굴해 일본에 소개하는 일을 했다.

얼마 뒤, 아예 생활 기반을 미국으로 옮긴 그는 특유의 친화력으로 미국의 공장 사람들과 친해졌고 거의 매일 공장에 틀어박혀 이런저런 제품을 만들기 시작했다. 1992년에는 '메이드 인 USA'를 주요 테마로 삼은 오퍼스OPUS라는 브랜드를 론칭했다. 한편 그 사이 시미즈 게이조는 네펜테스의 하우스 브랜드인 니들스Needles를 론칭했고, 스즈키 다이키의 제안으로 일부 제품을 미국에서 생산했다. 스즈키 다이키는 점점 아메리

칸 클래식에 빠져들어 옛 기계와 예전 생산 방식을 본격적으로 배우면서 구형 재봉틀 작동법을 익혔다. 1998년에 그는 네펜테스 뉴욕을 오픈했고, 오리지널 생산 제품의 필요성을 느끼던 중 1999년에 엔지니어드 가먼츠를 론칭했다.

2000년대 초 뉴욕의 주류 패션은 스타일리시, 스키니, 가볍고 부드러운 소재였으나 엔지니어드 가먼츠가 선보인 제품은 이런 주류의 흐름과는 완전히 달랐다. '일하는 남자들의 옷'이라는 콘셉트 아래 완성된 옷은 무겁고 뻣뻣했으며 구두는 투박하고 뭉툭했다. 올드 아메리칸 느낌의 외형에 섬세한 디테일을 녹여 포인트를 가미한 것이었다. 시간이 흐르면서 엔지니어드 가먼츠가 선보이는 옷이 점점 반응을 얻게 되었고 마침내 올드 아메리칸 스타일이 미국에서 새로운 트렌드를 형성했다. 엔지니어드 가먼츠가 아메리칸 헤리티지 캐주얼이 미국에서 재형성되는 과정에 큰 영향을 미쳤다고 볼 수 있다. 디자인뿐 아니라 옛 공장을 발굴해 각 요소들을 조합한 정교한 제작 방식은 어느덧 미국 스타일 웰 메이드 캐주얼의 표준이 되었다. 덕분에 스즈키 다이키는 2008년에 엔지니어드 가먼츠의 디자이너로 《지큐GQ》와 미국패션디자인협회CFDA가 주최하는 제1회 남자 신인 디자이너 상을 수상하기도 했다.

엔지니어드 가먼츠는 여전히 편집 숍인 네펜테스와 함께하고 있다. 뉴욕 소호 매장은 실패해 문을 닫았지만 2010년에 다시 도매상과 의류 공장이 모여 있는 뉴욕의 가먼츠 디스트릭트에 네펜테스 뉴욕을 열었다. 이곳에서는 엔지니어드 가먼츠를 비롯해 니들스, 사우스2 웨스트8South2 West8 등 자체 브랜드와 직접 고른 제품들을 판매하며 패션뿐 아니라 음악과 공연을 다루는 잡지 《더 가먼트 디스트릭트 저널The garment district journal》을 발행하고 있다.

엔지니어드 가먼츠 외에 네펜테스가 관여하는 몇몇 브랜드를 살펴보면, 우선 시미즈 게이조가 이끄는 니들스가 있다. 기본적으로 미국 문화에 동양적인 모티프, 일본 문화가 함께 어우러진 콘셉트를 표방한다. 한 제품 안에 이러한 요소가 적절히 섞여 조화를 이루는데, 예를 들면 버튼다운 셔츠에 수작업으로 만든 동양식 단추를 달고, 일본산 실크로 만든 스트랩을 부착한 게다 샌들이나 깅엄 플래드로 만든 진베이, 트윌 코튼으로 제작한 일본 전통 작업복인 사무에 재킷을 선보이는 식이다.

사우스2 웨스트8은 2003년에 론칭한 낚시와 자전거 웨어 중심의 아웃도어 의류 브랜드다. 자전거를 타고 산에 올라 일본 전통 낚시인 덴카라를 즐기며 캠핑하는 과정을 상상하면 되는데, 이때 필요한 옷과 액세서리를 판매하는 것이다. 덴카라는 간단한 장비만으로 계곡에서 즐기는 일본 전통 낚시를 말하며, 플라이낚시와 비슷하다. 아웃도어 하이킹과 어울리는 취미여서 파타고니아Patagonia 같은 등산 브랜드에서도 플라이낚시 키트를 판매한 적이 있다. 덴카라 전용 복장이 따로 있는 것은 아니지만, 아웃도어 캐주얼을 기반으로 낚시를 즐길 때 필요한 요소를 반영해 미국과 캐나다의 필드 재킷 등을 변형하고 방수 기능 등을 추가한 옷을 선보이고 있다.

네펜테스는 이외에도 가방 컬렉션이나 다른 브랜드와의 협업 등 다양한 프로젝트를 선보이고 있다. 네펜테스는 '벌레잡이풀'을 뜻하는데, 그런 유래를 가지고 있는 만큼 각종 희귀 식물과 장식용 드라이 플랜트, 밀봉한 보틀 플랜트 등을 판매하는 '네페티카Nepethica'라는 식물 프로젝트를 진행하고 있으며 팝업 스토어도 종종 열고 있다.

RISING SUN & Co.　　미국과 유럽에서 탄생한 올드 아메리칸 데님과 헤리티지 캐주얼은 일본의 빈티지 레플리카 청바지 브랜드들과 베이프, 엔지니어드 가먼츠 등을 통해 일본에서 재정비되어 미국으로 되돌아갔다. 아메리칸 빈티지의 분위기와 생산 방식, 디테일은 정체되어 있던 미국 패션에서 중요한 트렌드로 떠올랐고, 특히 남성 패션 시장이 다시 활기를 띠게 된 계기가 되었다. 리바이스나 랄프 로렌처럼 레플리카에 뛰어든 큰 회사들도 있지만, 미스터 프리덤의 크리스토프 르아론이 염원한 것처럼 작은 창고나 사무실에서 개인 브랜드를 만드는 사람도 생겨나기 시작했다. 이들은 일본이나 미국에서 생산한 데님 원단을 구입해 거주지 주변에서 자신이 원하는 제조 방식을 소화할 수 있는 공장을 찾거나, 콘 밀스에서 데님을 구입해 직접 커팅하고 바느질해가며 새로운 올드 아메리칸 제품을 만들었다. 1998년에 로스앤젤레스에서 론칭한 라이징 선 앤 컴퍼니Rising Sun & Co.를 비롯해 뉴욕에서 론칭한 레프트 필드 NYCLeft Field NYC, 롤리 데님Raleigh Denim, 윌리엄스버그 가먼츠Williamsburg Garments 등 굉장히 많은 브랜드가 등장하게 된다.

라이징 선 앤 컴퍼니는 마이크 호디스Mike Hodis가 론칭한 브랜드다. 마이크 호디스는 럭키 브랜드Lucky Brand라는 청바지 회사에서 일하다가 1900년대 초기의 옷을 재현하겠다는 목표를 가지고 독립했다. 데님은 기본적으로 콘 밀스 제품을 사용하며, 부자재도 모두 미국 생산품을 사용한다. 마이크 호디스가 직접 옛날 의상을 참조해 디자인하고 원단을 커팅한 다음 80년이 넘은 구형 싱어Singer 재봉틀과 유니언 스페셜 재봉틀로 봉제해 스티치를 박는다. 자동화 기계는 사용하지 않으며 마치 1900년대 초반에 가내 생산을 하는 것과 비슷한 환경을 구현해 빈티지 레플리카를 제작하고 있다.

LEFT FIELD NYC　레프트 필드 NYC는 1993년 뉴욕 브루클린에서 시작한 회사로, 설립자인 크리스천 매캔Christian McCann이 직접 기획과 디자인, 생산, 제품 발송까지 도맡는 스몰 브랜드다. 크리스천 매캔은 1990년대 초반에 직장을 구하러 뉴욕에 왔으나 일이 잘 풀리지 않았다. 당시에는 '아메리칸 메이드'라는 말은커녕 남성 패션 자체에 관심이 거의 없던 시절인데, 그는 일본 패션을 좋아하고 일본 잡지를 열심히 보던 사람이

라 일본 남성 패션계의 움직임을 대강 파악하고 있었다. 그래서 빈티지 물품을 수집하는 취미를 살려 빈티지 제품을 일본에 판매하는 일을 시작했다. 그 과정에서 일본의 빈티지 아메리칸 스타일에 대한 해석이 미국과 다르다는 것을 깨닫고 자신의 브랜드를 만들 계획을 세운다.

처음에는 뉴욕의 가먼츠 디스트릭트를 돌아다니며 공장을 섭외해 스웨트 셔츠를 만들었고, 이후 청바지, 후드, 티셔츠, 바시티 재킷 등으로 제품을 확대했다. 청바지 라인은 크게 구분하면 1950년대 스타일로 살짝 테이퍼드된 슬림 스트레이트의 그리저Greaser, 슬림 핏과 스키니 핏 사이의 형태로 로커 분위기가 나는 첼시Chelsea, 20세기 초중반에 활동했던 전설적인 보디빌더의 이름에서 따온 찰스 아틀라스Charles Atlas 등이 있다.

청바지에 대한 태도의 측면에서 보자면 크리스천 매캔은 청바지를 빈 캔버스처럼 생각하는 쪽이다. 입으면서 흔적이 남고, 그렇게 옷에 삶이 반영되면서 한 사람만의 옷이 되어가는 것이 데님 웨어의 독특한 매력이라는 것이다. 그는 오래 입은 것처럼 천을 표백하거나 험한 노동으로 생기는 상처를 가짜로 새기는 블리칭, 워시드 청바지를 구입하는 사람을 이해하지 못한다. 레프트 필드 NYC에서 판매하는 청바지는 모두 로 데님이다. 또한 청바지가 세상에서 가장 힘든 직업 중 하나인 광산 노동자의 옷에서 유래했다는 점을 중요하게 생각한다. 빈티지 청바지 브랜드에서 흔히 볼 수 있는 골드러시 시대 서부의 로맨틱한 분위기 따위는 가능한 한 배제하고, 오직 강철보다 강한 터프한 옷이라는 점에 집중한다.

레프트 필드 NYC의 청바지는 같은 모델을 콘 밀스뿐 아니라 모모타로의 컬렉트 밀Collect Mill, 니혼 멘푸, 중국 신장에서

만든 셀비지 데님[*], 이탈리안 리넨 데님 등 여러 가지 데님으로
제작해 선보인다는 특징이 있다. 데님의 원산지에 따라 온스
와 컬러도 조금씩 다르다. 따라서 마음에 드는 핏을 가진 제품
이 있다면 상당히 여러 가지 변형을 경험해볼 수 있다. 제작은
모두 미국에서 한다.

RALEIGH DENIM

Handcrafted in North Carolina
by NON-AUTOMATED JEANSMITHS

RALEIGH DENIM WORKSHOP 　　롤리 데님은 빅토르 리트비
넨코Victor Lytvinenko와 사라 야보로Sarah Yarborough 부부가 2007
년 고향인 노스캐롤라이나의 롤리 지역에서 시작한 브랜드
다. 시중에서 판매하는 청바지의 핏이 마음에 들지 않아 집에
서 직접 원하는 대로 만들었는데, 결과물이 제법 괜찮다는 생
각이 들어 사업을 시작하게 되었다고 한다. 제작이라는 행위
자체에서 즐거움을 구하는 이들 부부는 의류 외에도 가구를
만들거나 요리를 하는 등 다양한 프로젝트를 시행하고 있다.
　　같은 노스캐롤라이나 지역의 그린즈버러에 위치한 콘
밀스 공장에서 데님의 제작 공정에 관여한 커스텀 데님을 주

[*]　신장에서 생산하는 셀비지 데님은 롱 스테이플 코튼으로 최근 인기가 좋다.

문해 사용하고 있다. 롤리 데님 워크숍과 콘 밀스는 100킬로미터 남짓 떨어져 있어 제법 가까운 편이다. 1895년에 콘 밀스가 설립되고 1905년에 데님을 전문으로 생산하는 화이트 오크 공장이 세워진 이후 노스캐롤라이나는 청바지 산업에서 오랜 전통을 가지게 되었다. 덕분에 롤리 데님 워크숍도 로컬 제품을 우선적으로 사용하고 있으며 모든 부자재는 롤리에서 200마일약 322킬로미터 내에서 만드는 제품만을 사용한다. '메이드 인 USA'보다도 좁은, '메이드 인 노스캐롤라이나' 옷인 셈이다.

20세기 초반에 나온 오래된 기계를 사용하고 가능한 부분은 모두 손으로 제작한다는 점에서 여타 크래프트 캐주얼 의류 회사와 비슷한 생각을 공유하고 있다. 그리고 이러한 핸드 크래프트의 상징으로 자신들을 '진스미스Jeansmiths, 청바지 세공인'라 지칭하고 완성된 청바지의 안쪽 주머니에는 직접 사인을 하는데, 이는 옛날 장인의 전통이기도 하다. 롤리 데님은 다양한 청바지를 내놓고 있으며 초어 코트나 데님 재킷 등 다른 제품군도 선보이고 있다. 대부분의 소규모 데님 브랜드가 여성복은 구색만 갖추거나 유니섹스라며 남성복의 작은 사이즈를 여성이 입게 하는 반면, 롤리 데님은 여성용 라인이 굉장히 탄탄한 편이다.

독특하게도 회사 이름에 '워크숍'이라는 단어가 들어간다. 모모타로, 캐피탈, 레프트 필드 NYC 등 공방 스타일의 청바지 브랜드는 워크숍을 운영하며 단순 견학부터 인디고 염색과 재봉틀 사용법, 청바지 제작 교육까지 다양한 프로그램을 운영하는 곳이 많다. 청바지가 만들어지는 과정이 이 분야의 핵심이기 때문이다. 롤리 데님 워크숍도 공방을 운영한다. 견학 코스도 마련되어 있어 웰 메이드 캐주얼, 크래프트 청바지가 어떻게 만들어지는지 직접 경험할 수 있다.

WILLIAMSBURG
Garment Company

WILLIAMSBURG GARMENT COMPANY　윌리엄스버그 가먼
츠이하 WGC는 2011년에 모리스 말론Morris Marlon이 6천 달러의
투자금으로 시작한 1인 기업이다. 그는 1984년에 처음 자신의
브랜드를 론칭했고 이후 디트로이트와 뉴욕의 패션계를 오
가며 다수의 브랜드를 만들었다. 특히 디트로이트에 '더 힙합
숍The Hiphop Shop'이라는 가게를 여는 등 디트로이트 힙합 신과
스트리트 패션 분야에서 잔뼈가 굵은 인물이다. 1995년에 뉴
욕으로 거주지를 옮긴 후 프리랜서로 일하면서 오랜 브랜드
운영 경험을 바탕으로 새로 브랜드를 시작하려는 젊은 디자
이너와 상담을 많이 했는데, 그럴 때면 언제나 "작게 시작하
라"고 조언하곤 했다. 그러던 모리스 말론은 상담만 할 것이
아니라 스스로 작게 시작해보겠다며 WGC를 오픈했다.

　　WGC의 특징을 꼽자면, '미국'을 유난히 강조한다는 점이
다. 심지어 홈페이지 주소마저 'madeinusajeans.us'다. 당연히
콘 밀스 등에서 만든 미국산 데님을 사용하며 바지 안쪽 주머
니에는 성조기를 프린트해 넣는다. 스케이트보드를 타는 어
린아이부터 월 스트리트의 금융 전문가까지 누구나 입을 수
있는 미국 옷을 목표로 사이즈도 28부터 48까지 다양하게 만

든다. 처음에는 '메이드 인 USA'가 WCG에서 그렇게까지 중요한 모토는 아니었는데, 2013년에 버락 오바마의 연설에서 제조업이 미국으로 돌아와야 한다는 이야기를 듣고 영감을 받아 '메이드 인 USA' 라인을 내놓았고 이 중 '호프 스트리트 진'이 인기를 끌면서 브랜드가 알려지게 되었다.

WCG의 또 다른 특징은 저렴한 가격이다. 보통 크래프트 셀비지 데님은 적어도 200달러 이상인데 WCG는 100달러대를 유지하고 있다. 네이키드 앤 페이머스NAKED AND FAMOUS의 언브랜디드 브랜드The Unbranded Brand처럼 저렴한 셀비지 라인이 있기는 하지만, 대부분은 셀비지 데님을 중국에 보내 제작해 제품 가격을 낮춘다. WCG가 모든 공정을 미국에서 소화하면서도 이 가격을 유지할 수 있는 이유는 중간 유통 비용을 최대한 없애고 공장과 직거래하며 비용을 모두 현금으로 지불하기 때문이라고 한다. 결국 이런 가격은 소규모 브랜드로서 발품을 팔아 직접 찾아다니며 만들기 때문에 가능한 일이다.

NUDIE JEAN 일본의 빈티지 셀비지 데님은 미국은 물론 다른 나라에도 영향을 미쳐 비슷한 콘셉트를 가진 브랜드가 곳

곳에서 탄생했다. 누디 진은 스웨덴의 예테보리에 있는 업체로, 리 유럽에서 일하던 디자이너 마리아 에릭손Maria Erixsson에 의해 스벤스카 진 ABSvenska jean AB의 자회사로 2001년에 시작했다. 스웨덴에는 H&M 같은 대형 회사도 있지만 누디 진과 칩먼데이Cheap Monday*, 아크네 스튜디오Acne Studio 등 세계적인 명성을 가진 청바지 분야의 브랜드도 있다.

셀비지 청바지 브랜드로서 누디 진의 행보는 일본의 빈티지 레플리카 브랜드가 추구하는 장인 정신과는 조금 다르다. 우선 예전 기술보다는 셀비지 데님 그 자체에 집중한다. 그런 점에서 좀더 패셔너블한 청바지 브랜드라고 할 수 있다. 어떤 종류의 직기를 사용했는지, 어느 지역 코튼으로 만들었는지, 어떤 방식으로 바느질했는지 같은, 빈티지 셀비지 업체 특유의 상세한 설명도 거의 하지 않는다. 유기농 코튼을 사용했고 일본산 셀비지 데님으로 이탈리아에서 제작했다는 설명 정도가 전부다. 오히려 누디 진 홈페이지에는 재활용과 환경보호에 관한 이야기가 훨씬 더 자세하게 적혀 있다.

누디 진은 왜 셀비지 청바지를 입어야 하는지에 대해, 즉 셀비지 청바지만의 매력이 무엇인지에 집중한다. 그것은 바로 대량 생산된 청바지와는 다른 페이딩이다. 그래서 어떻게 관리해야 청바지가 마음에 들게 변하는지를 자세히 설명하는 편이다. 누디 진에서는 로 데님을 드라이 데님이라고 부르는데, 구입한 다음 6개월 동안 계속 입어서 청바지가 '파괴'되는 과정이 셀비지 청바지를 입는 결정적인 이유라고 설명한다. 그러므로 가급적이면 뻣뻣한 드라이 데님 청바지를 구입해 매일매일 입으라고 권한다. 자주 입을수록 빨리 내 것이 되기 때문이다. 홈페이지의 설명에 따르면, 세탁을 하는 대신 이물

* 2004년 코펜하겐에서 시작했으며 2008년 H&M에 합병되었다.

질은 걸레로 닦아내고 냄새가 나면 뒤집어서 바람 부는 날 걸어놓아야 한다. 마침내 6개월이 지나 세탁할 때가 되었을 때 옷에서 죽은 사람 냄새가 난다면 승리한 것이다.

누디 진은 최고급 일본산 데님으로 최고 수준의 이탈리아 공장에 의뢰해 제대로 만들 테니, 고객들은 생산 공정보다는 셀비지 데님 자체를 즐기는 데 집중하기를 바란다. 청바지가 변형되는 과정이 패션을 즐기는 훌륭한 방법 가운데 하나라는 점에서, 누디 진의 전략은 매우 유효하다.

NAKED AND FAMOUS　　네이키드 앤 페이머스는 브랜든 스바크Brandon Svarc가 창립자이자 디자이너로, 2006년에 캐나다 몬트리올에서 시작했다. 그의 집안은 50년 넘게 워크 웨어 분야에 종사했는데 할아버지 대에는 폴로즈 프로덕트Paulrose Products라는 브랜드를 운영했다. 이 브랜드는 사라졌다가 브랜든 스바크가 되살려 현재 소규모로 운영하고 있다. 한편 '더 언브랜디드 브랜드'라는 이름으로 일본산 셀비지 데님을 사용하고 중국이나 마카오에 생산을 맡겨 저렴한 가격대의 제품을 선보이는 브랜드도 있다. 네이키드 앤 페이머스는 청바지와

워크 웨어를 모두 균형 있게 유지하고 있다.

최근에는 빈티지에서 영감을 얻어 빈티지 방식으로 셀비지 청바지를 만드는 업체가 LVC을 비롯해 더블알엘, 풀카운트, 모모타로 등 수없이 많다. 심지어 유니클로에서도 셀비지 청바지를 판매한다. 그러므로 청바지 전문 브랜드로서 경쟁력을 갖추기 위해서는 무언가 남다른 특징이 필요하다. 네이키드 앤 페이머스의 특징은 데님에 대한 지칠 줄 모르는 탐구에 있다.

네이키드 앤 페이머스는 청바지 제작 과정에서 갖가지 실험을 벌인다. 초기 청바지 제조 방식만 연구하는 것이 아니라, 셀비지 데님을 가지고 어디까지 '장난'을 칠 수 있는지 테스트하는 것이다. 데님을 짤 때 캐시미어, 실크, 울, 케블라 Kevlar, 리넨 등을 섞기도 하고, 트윌 방식으로 라이트 핸드, 레프트 핸드, 믹스드, 더블, 빅 슬러브 등 여러 아이디어를 시도하고 상품화한다. 이런 방식은 캐피탈 등의 브랜드에서 보여주는 아메리칸 빈티지의 변형과는 또 다른 방향이다. 심지어는 지나치게 뻣뻣하고 두꺼워 바지를 세워놓을 수 있는 32온스 데님을 선보이기도 했는데, 브랜든 스바크가 직접 이 쓸모 없어 보이는 청바지를 들고 미국 아침 방송에 출연해 신나게 자랑한 적도 있다. 헤비 온스 데님은 재미도 있지만 페이딩이 선명하게 생긴다는 장점이 있어서 최근에는 빈티지 스타일 청바지의 주력 상품이 되고 있다.

네이키드 앤 페이머스에는 이런 괴팍한 너드 이미지와 함께 1950년대의 팝 아트적인 이미지가 있다. 로고 겸 가죽 패치에 그려 넣는 그림도 팝 아트가 연상되는 금발 여성이다. 네이키드 앤 페이머스라는 이름과 잘 맞아떨어지는 일러스트인데, 할리우드 스타에 집착하는 패션을 풍자한 것이라고 한다. 한편으로는 과거 대세였던 세븐 포 올 맨카인드 Seven for All Mankind나 제이 브랜드 J Brand, 페이퍼 데님 Paper Denim 같은 프

리미엄 진에 대한 조롱을 담고 있기도 하다. 이런 요소가 모여 깔끔하고 트렌디하지만 내면은 약간 미친 게 분명한 재밌는 브랜드라는 이미지가 만들어졌다.

네이키드 앤 페이머스는 매 시즌 새로운 컬렉션을 선보이고 있다. 우리나라의 셀비지 데님 트렌드는 1990년대 등장한 일본 브랜드보다는 아페쎄, 누디 진, 네페진[*] 등의 브랜드가 주도했다. 사실 한국에서는 셀비지 청바지를 즐기는 방식이 좀 달라서, 만듦새나 페이딩보다는 로 데님의 컬러를 오랫동안 유지하는 방법을 고민하는 등 원형을 보존하려는 유행이 강했다. 특히 스키니, 슬림 핏이 한창 유행하던 때와 맞물려 마이너스 사이즈를 늘려 입는 사람들이 많았다. 굳이 셀비지 청바지를 그렇게 입어야 하느냐는 의문도 있지만 청바지는 입는 옷이 아니라 즐기는 옷이기에 각자의 취향과 즐거움은 무엇이든 존중받아야 한다.

W'MENTSWEAR 미국이나 유럽의 헤리티지 청바지, 데님

[*] 네이키드 앤 페이머스를 줄여서 이렇게도 부른다.

웨어, 워크 웨어, 밀리터리 유니폼 등 레플리카 브랜드가 주로 다루는 옷들은 20세기 초중반에 발전했다. 그 시대에 전쟁에 동원되고, 공장에서 일하고, 철로를 놓고, 석탄을 캐고, 소를 몰아 수백 킬로미터를 이동하던 사람들이 입던 옷이기 때문이다. 당시에는 남녀의 역할 분담 구조가 지금보다 확고했기 때문에 워크 웨어 계열에도 여성 전용 의류는 그렇게 많이 존재하지 않았다.

물론 1800년대 말에 와이오밍을 개척한 캐틀 케이트Cattle Kate나 오클라호마 갱의 여왕으로 불리운 벨 스타Belle Starr, 1900년대 초에 활동한 최초의 흑인 여성 비행사 베시 콜먼 Bessie Coleman 같은 사람들이 있었다. 하지만 그들은 거친 천으로 만든 빅토리아풍 드레스를 입거나 아니면 남성용 옷을 입었다. 미국 프런티어 시대를 다룬 텔레비전 드라마 〈초원의 집Little House on the Prairie〉을 보면 황무지를 개척하는 여성들이 거추장스러운 러플과 리본이 달린 옷을 입고 일하는데, 이는 당시에 여성 전용 작업복이 딱히 없었다는 사실을 반증한다.

게다가 이 분야를 처음 시작한 사람들이 대부분 남성 고객만을 고려했기 때문에 남성복에 편향된 시장이 구축되었다. 하지만 요즘에는 헤리티지 캐주얼 브랜드 대부분이 여성복 라인을 따로 운영하고, 레플리카 청바지 브랜드에서도 여성용 카테고리를 따로 분류해 슬림한 카우보이 청바지나 데님 재킷, 옥스퍼드 셔츠를 내놓고 있다. 아예 남녀 구분을 없애는 식으로 접근하는 브랜드도 있다. 성별에 관계없이 자신의 체형에 맞는 사이즈를 골라 입으면 된다는 주장이다. 최근에는 아예 여성 고객을 타겟으로 다양한 제품을 선보이는 추세다. 일본에서 LVC 701이 좋은 호응을 받은 것처럼 다소 투박한 스타일의 옷을 좋아하는 여성 고객이 늘어나고 있다. 오늘날 패션 트렌드는 점차 남의 시선을 상관하지 않고, 자신에게 필요하

며 편하고 멋지다고 생각하는 옷을 즐겁게 입는 'I don't care'의 경향으로 발전하고 있다. 좋아하지도 않는 불편한 옷을 예쁘다는 소리나 들으려고 입을 이유가 없다는 주의다. 이런 흐름 속에서 최근에는 아예 여성 헤리티지 워크 웨어를 전문적으로 다루는 브랜드도 등장했다. 가드닝 웨어를 취급하는 개민Gamine이나 빈티지 워크웨어를 다루는 W'menswear 등이다.

W'menswear를 만든 로렌 예이츠Lauren Yeats는 홍콩에서 태어나 방콕, 호주 등에서 자랐고 파리와 방콕을 오가며 살고 있다. 포니테일 저널Ponytail Journal이라는 사이트를 운영하며 패션과 음식, 여행과 음악 등을 다루어 인터넷상에서 꽤 유명해지기도 했다. 어릴 적부터 아웃도어 라이프를 좋아해 낚시를 다니고 목공 일을 했지만 언제나 남성용 옷을 입을 수밖에 없었던 그녀는 헤리티지 웨어를 다루는 남성복이 무수히 많음에도 여성복 브랜드는 없다는 사실에 불만을 제기하며 직접 브랜드를 론칭했다.

W'menswear 컬렉션은 데님과 트윌, 캔버스 등을 사용한 세일 드레스sail dress, 피셔레이디 팬츠, 작업용 코트, 셸 재킷 shell jacket* 등으로 구성된다. 예전 작업 방식으로 옛 느낌이 물씬 풍기는 옷을 만들지만 한편으로는 이전에 없었던 새로운 형태의 워크 웨어가 많다. 만약 당시에 여성용 워크 웨어를 만들었다면 이런 제품이 나오지 않았을까 하는 상상을 콘셉트로 삼기 때문이다. 예컨대 세일 드레스는 옛날에 입었을 법한 모습을 하고 있지만 분명 그 당시에는 존재하지 않았던 옷이다.

* 바뢰즈(vareuse)라고도 한다.

W'menswear는 2015년에 시작한 신생 브랜드로 아직 몇 시즌밖에 소화하지 않았고 컬렉션 출시도 불규칙적이라 아직 안정적으로 시즌을 전개하고 있다고 보기는 어렵다. 또 여성복은 워낙 다양하기 때문에 투박한 헤리티지 캐주얼을 지지하는 고객이 아직은 많지 않다. 하지만 헤리티지 워크 웨어와 데님은 언제나 거친 환경 속에서 미지의 세계를 개척해왔다. W'menswear를 비롯한 여성 전용 헤리티지 캐주얼이 앞으로 패션계에 어떤 영향을 미치면서 어떤 결과를 만들어갈지 주목해볼 일이다.

에
필
로
그

지금까지 고급 패션도 아니고 패셔너블하지도 않은 청바지와 워크 웨어가 어떤 식으로 생겨나 일본에서 반전의 계기를 맞이했는지, 그리고 지금은 어떤 흐름으로 흘러가고 있는지를 살펴보았다. 그 과정을 통해 디자이너와 경영자를 중심으로 움직이던 패션계에 일어난 생산자와 생산 공장 중심의 흐름을 확인했다. 이 책에서 소개한 모든 브랜드가 한데 뭉쳐 빈티지 헤리티지 패션을 구성하고 있다.

레플리카는 예전 제품을 재현하는 작업이지만 그렇다고 디자이너 개인의 경험이나 기억에만 의존하는 것은 아니다. 리바이스의 청바지나 칼하트의 초어 재킷을 구입하는 이들 역시 할아버지가 입은 모습을 기억해서^{아마 실제로 입었겠지만}, 혹은 그 시대를 추억하기 위해서 비용을 지불하지는 않는다. 레플리카 패션을 즐기는 이들 대부분은 그 시대를 살아보지 않았다. 영화나 음악, 사진 등을 통해 조금씩 접했을 뿐이다. 그러므로 일본에서 일어난 레플리카 패션은 사실 미국이라는 나라 자체와는 크게 관련이 없으며, 개인적인 경험을 통해 올드 아메리칸 스타일에 빠진 일본 디자이너들 일부가 자신의 선호를 VAN과 에비수, 베이프 같은 브랜드를 만들어 표출하면서 새로운 패션 기류를 형성했다고 보는 편이 옳을 것이다.

한편 오늘날에는 고단한 육체노동이나 극한의 날씨, 위험한 작업 환경에 따른 위협을 예전의 워크 웨어가 해결하고 있지 않다. 이미 훨씬 더 훌륭하고 기능에 충실한, 가볍고 저렴한 소재들이 많이 나와 있다. 광산에서 일하려고 청바지를 입는 경우는 없다. 만약 현대의 봉제 기술이 부실해서 리벳이 필요한 것이라면 치노 팬츠와 슬랙스 등에도 리벳이 붙어 있어야겠지만 실제로는 그렇지 않다. 셀비지의 빨간 줄, 신치 백, 멜빵 고리, 덧댄 캔버스 천 등은 이제 일종의 표식이자 장식으로 존재하며, 레플리카 제품의 배경이 되어 스토리를 탄

탄하게 만드는 서사로 기능한다.

이는 비트닉beatniks이나 히피, 노마드, 놈코어 등 현대적인 하위문화 패션과 비슷한 면이 있다. 레플리카 의류에 있는 기능적으로 필요 없어진 요소들은 일종의 시그널이 되었고 그 자체가 패션이 되었다. 금융위기가 닥치기 전에 미국의 능력 있는 IT 업계 종사자들은 아웃도어 제품과 의류를 매우 좋아했다. 수심 4천 미터까지 방수가 가능한 시계, 8천 미터가 넘는 히말라야를 오를 수 있는 가볍고 튼튼하고 따뜻한 외투, 사하라사막을 걸어서 횡단할 수 있다는 신발을 실제로 4천 미터 바닷속에 들어가거나 8천 미터 산을 오르기 위해 구입하는 사람은 드물다. 그 제품이 품고 있는 가치와 그 가치를 실현하기 위해 만들어진 기능과 만듦새 자체에 매력을 느낀 것일 터다.

레플리카 트렌드가 생긴 시점에도 유의할 필요가 있다. 일본에서는 1980년대 거품경제가 한창일 때 색다른 즐거움을 찾아 세계 곳곳을 뒤지는 사람들이 있었고, 그 가운데서 아메리칸 빈티지를 파고드는 사람들이 등장했다. 거품이 꺼진 1990년대부터 그들은 로컬 제조업과 결합해 자리를 잡았다. 미국의 경우도 비슷하다. 2000년부터 부동산 가격이 급속히 오르던 호황기에 프리미엄 데님 유행을 거쳐 빈티지 레플리카 청바지가 유입되었다. 그리고 2006년 금융 위기가 닥쳐 부동산 경기가 급락할 무렵에 미국산 빈티지 레플리카 브랜드들이 자리 잡기 시작했다.

다시 말해 경제가 활황일 때 값비싼 빈티지 청바지가 알려지고, 경제가 무너지면 젊은이들이 그 지식을 바탕으로 소규모 창업을 하는 식이다. "살기 힘들지만 이럴 때일수록 더 기운을 내고 튼튼하고 오래가는 옷을 입어야지. 게다가 이 옷은 옆집과 뒷집에 사는 이웃이 손으로 한 땀 한 땀 만들었

어. 옛날 사람들은 개척 시대라는 훨씬 힘든 시기에 수익의 큰 부분을 옷 한 벌을 사는 데 썼고 대신 아끼면서 오래오래 입었다지…"라는 메시지가 통한 것이다. 경기는 안 좋고 미래는 불투명하다 보니 빈티지 의류 제조 산업이 자국 중심주의를 강화하는 면도 있었다.

그러나 이런 시도가 어느 곳에서나 가능하지는 않았다. 일본과 미국에는 19세기 말과 20세기 초의 전통 제조업, 특히 의류 제조업이라는 기반이 있었다. 경제가 악화된 후 레플리카 트렌드가 되살아난 이유는 여러 관점에서 살펴볼 수 있는데, 무엇보다 레플리카 패션이 소규모 제조업을 기반으로 한다는 점이 크게 작용했다.

부동산 가격과 주가 하락으로 국내 경제가 심각한 타격을 입어도 옛날 기계로 데님을 만들고 봉제하는 일 정도는 별 문제없이 해낼 수 있다. 옷을 만드는 일이 애초에 노동력 기반의 산업인데 그 노동력이 판매 전략이 되었으니 딱 들어맞았다. 레플리카 트렌드는 비록 작은 규모였지만 경제에도 영향을 미쳐 예전 기술을 가진 사람들이 다시 공장에 나갈 수 있게 되었고, 더 나아가 선진국의 노동력을 기반으로 한 고부가가치 트렌드를 만들었다. 일본에서는 오카야마를 비롯해 나가노와 히로시마 등이, 미국에서는 노스캐롤라이나와 테네시, 뉴욕 가먼츠 디스트릭트 등이 레플리카 패션의 메카로 발돋움했다. 파리나 밀라노 역시 오랜 의류 제조업 전통을 가지고 있었지만, 이미 패션 위크를 기반으로 움직이고 있었기 때문에 굳이 다른 분야로 선회할 이유가 없었다.

한편 경기가 나빠지고 실업이 늘어나면서 미국에서는 문제의 원인을 외부에서 찾으려는 경향이 생겼다. 그 결과 저렴한 노동력에 의존해 들여온 수많은 저가 수입품이 문제라는 인식이 생겼다. 이에 따른 자국 제조 선호 열기는 패션에

만 머무르지 않고 미국 내에서 만들 수 있는 거의 모든 업종으로 확대되어 낚싯대, 자전거, 물통, 캠핑 도구, 장난감 등 공장에서 생산하는 모든 물건에 '미국 제조' 표시가 붙기 시작했다.

이런 식으로 1865년부터 노스캐롤라이나의 그린빌에서 안경을 만들어온 셔론Shuron, 1953년부터 브룩클린 공장에서 핸드 메이드로 헤드폰을 만드는 그라도Grado, 1976년부터 위스콘신 워털루에서 제작되고 있는 트렉Trek 자전거 등이 대대적으로 헤리티지와 옛날 공장을 브랜드 이미지로 적극 내세웠다. 오래된 공장에서 만드는 어딘가 말끔하지 않고 투박한 제품들이 새로운 패션 트렌드를 이끌게 된 것이다.

이제는 메이드 인 USA, 메이드 인 재팬을 넘어 '테네시 메이드' 혹은 '히로시마 메이드' 등으로 지역 기반 사업의 판이 확장되었지만, 아직은 브랜드가 광고 목적으로 이용하는 수사에 불과한 것이 현실이다. 레플리카 산업이 한 나라의 경제 기반이 될 수는 없다는 것 또한 자명하기에 스몰 팩토리 중심의 자영업으로 패션계가 움직이는 현상, 혹은 움직일 수밖에 없는 상황이 옳은지를 판단하기에는 아직 이르다.

이 같은 외부적인 요인 외에 레플리카 패션 그 자체에도 장단점이 있다. 장점은 사라져가던 전통 제조업을 되살려냈고 당분간 유지하게 만들었다는 점이다. 지금껏 살펴보았듯이 옛날 기계만이 표현할 수 있는 제품에는 요즘 제품이 가지지 못한 매력이 많다. 손으로 하는 작업은 더욱 그렇다. 오랜 경험을 지닌 숙련공이 공들여 만든 제품을 사용하는 것은 분명 가치 있는 일이며, 소비자는 빈티지 레플리카 청바지나 워크 웨어를 통해 저렴한 비용으로 그 가치를 체험할 수 있다. 잘 만든 제품을 오랫동안 입어보고 구석구석 관찰하며 자료도 찾아보고 곰곰이 생각해보는 일은 제품을 대하고 평가하

는 각자의 기준을 만들어준다는 점에서 소중한 경험이다.

한편 방글라데시나 베트남 등 제조국만 적혀 있고 누가 어떤 환경에서 어떻게 만들었는지 알 길이 없는 OEM 의류에 비해 레플리카 의류는 대부분 생산자를 확실하게 추적할 수 있다. 따라서 노동환경 개선 등의 고차원적인 측면에서도 긍정적인 효과를 거둘 수 있다. 제대로 만든 제품에 제값을 지불함으로써 내리막길을 걷는 업종에 새로운 인력과 활력이 유입되어 기술을 이어갈 수 있다는 점도 중요하다.

물론 단점도 있다. 패션 그 자체의 의미가 퇴색한다는 지적이 그렇다. 패션은 인간의 상상력을 옷으로 표현하면서 한계를 넘어서는 작업이다. 이런 과정을 거치며 과거에는 생각하지 못한 디자인과 제품이 등장하고 패션 산업이 발전한다. 하지만 빈티지 레플리카는 한정된 레퍼토리로 옛 디자인을 반복 재생하는 데 그친다. 소비하는 입장에서도 제멋대로 입어보면서 쌓은 경험을 토대로 자신의 스타일을 찾는 과정이 중요한데, 너무나 오랫동안 확고하게 자리 잡은 아메리칸 헤리티지 패션은 지나치게 안정 지향적이다.

미스터 프리덤의 크리스토프 르아론은 "현대의 자유는 자기만의 감옥을 만드는 데 있다. 감옥의 열쇠가 어디에 있는지만 잊지 않으면 된다"라고 말했다. 정말 그럴까? 용감하게 감옥 안으로 돌진하든 감옥을 피해 돌아가든 결국 선택은 소비자의 몫이다.

부가정보

방수 원단

매킨토시가 러버라이즈 방수 원단을 선보인 이후로 다양한 방수·방풍 방식이 고안되었다. 대표적으로는 왁스와 오일을 이용하는 방법과 버버리와 그렌펠이 개발한 '개버딘'이 있다.

과거 뱃사람들은 캔버스에 오일을 바르면 방풍이 된다는 사실을 깨닫고 돛에다 어유를 발랐다. 1795년에는 영국의 프란시스 웹스터라는 돛 제조사가 아마인유를 바른 돛을 판매했다. 돛이 가벼워야 했기 때문에 여러 코튼을 가지고 실험했는데, 이집트산이 가장 인기가 많았다.

이렇게 탄생한 왁스드 코튼으로 옷이 만들기 시작한 것은 1850년대 중반부터다. 1877년에는 노르웨이의 뱃사람이던 헬리 한센이 아마인유에 담갔다가 꺼낸 리넨으로 재킷과 바지 등을 만들어 판매했는데, 5년 동안 약 1만 벌이 판매될 만큼 인기를 끌었다고 한다. 헬리 한센은 당시 왁스드 선원 의류 분야에서 65퍼센트의 시장 점유율을 기록할 정도였다.

하지만 아마인유를 바른 원단은 추우면 겉이 딱딱해지고 시간이 흐르면서 노랗게 변색되는 문제가 있었다. 1920년대에 이르러 이 문제가 해결되어 바버나 벨스타프의 재킷 등 왁스드 코튼을 사용한 옷이 대거 등장했다. 미국 브랜드 필슨에서는 이를 '틴 클로스tin cloth'라고 부른다. 똑같은 왁스드 캔버스 코튼이지만 내구성을 강조하기 위해 이런 이름을 붙인 것이다. 왁스드 코튼으로 만든 옷은 왁스 캔을 구입해 정기적으로 발라주면 오래 입을 수 있다.

한편 버버리는 소모worsted 방적 공정을 거친 울이나 코튼에 아주 가볍게 왁스를 발라 방수 코팅을 한 뒤 매우 촘촘하게 짠 개버딘이라는 옷감을 개발해 특허를 받았다. 개버딘으로 만든 옷은 매킨토시의 러버라이즈 코튼에 비해 훨씬 움직임이 편해 많은 인기를 누렸다. 아울러 버버리는 옷에 구조적으로 움직임이 편하고 공기가 잘 통하게 만드는 디자인을 적용했다. 예컨대 피봇 슬리브pivot sleeve는 팔을 완전히 돌릴 수 있는 디자인으로 등산가나 사냥꾼에게 적합했다. 1920년대에는 영국 등반대가 버버리의 제품을 입고 에베레스트를 등정하기도 하는 등 성능을 인정받았다. 버버리가 기능성 코트를 제작하던 시기와 공장에 재봉틀이 본격적으로 보급되기 시작한 시기가 맞물리면서, 결과적으로 버버리 코트가 대량으로 보급될 수 있었다.

그렌펠은 1923년 영국 번리에 있는 직조 공장에서 생산한 600수 코튼을 이용해 매우 촘촘하게 짠 개버딘을 만들었다. 가볍고 얇은 방수 직물을 여러 장 겹쳐 만든 새로운 개버딘은 버버리 제품보다 훨씬 성능이 좋았고, 이에 1930년대 영국 등반대는 그렌펠을 입고 에베레스트에 올랐다. 그렌펠의 옷은 1960년대까지 등산용 의류 분야에서 우위를 점했다.

이외에도 나일론이나 PVC를 쓰지 않고 울이나 코튼을 이용해 만드는 벤틸ventile이 있다. 영국 맨체스터의 셜리 인스티튜트에서 처음 개발했다. 매우 긴 타입의 코튼 조직으로 아주 촘촘하게 짠 코튼 백 퍼센트 방수 직물로, 촘촘한

섬유가 물을 흡수해 옷 안까지 물이 스미는 것을 막는 원리다. 따라서 코팅할 필요가 없으며 중간에 다른 섬유를 겹쳐 넣지 않아도 된다. 코튼의 자연스러운 느낌을 유지하면서 방수 효과를 얻을 수 있어 아웃도어 의류와 워크 웨어에 주로 사용되지만 가격이 꽤 비싼 편이다. 영국의 스너그팩Snugpak, 힐트렉Hilltrek 등이 만든 의류에서 볼 수 있고, 노스페이스도 종종 벤틸을 사용한 외투를 내놓는다. 등산복으로 인기 많은 클라터뮤젠Klattermusen의 아우터를 보면 '코튼 100%'라고 적혀 있는 경우가 많은데, 에타프루프etaProof라는 가벼운 방수·방풍 기능을 가진 코튼으로 벤틸과 원리는 거의 비슷하다.

아웃도어의 동반자, 멜톤 울

멜톤 울은 트윌 방식으로 울 실을 짜낸 섬유를 말한다. 굉장히 튼튼해서 잘 해지지 않으며, 마무리 과정에서 트윌 패턴을 감추기 때문에 마치 펠트(압착해서 만드는 천) 같은 느낌을 낸다. 외부 압력에 강하고 약간의 방수 기능이 있어 거친 환경에 적합하다. 멜톤 울은 영국 레스터셔에 있는 멜톤 모우브레이라는 지역에서 발달했는데, 이 지역은 과거 영국 여우 사냥의 중심지였다. 검은색과 진홍색scarlet으로 만든 전통적인 헌팅 웨어는 멜톤 울로 만든다.

멜톤 울은 영국 노동자 계급의 워크 웨어인 동키 재킷donkey jacket을 만드는 데도 사용되었다. 동키 재킷은 필슨의 크루저와 비슷하게 생겼는데, 커다란 다섯 개의 버튼과 빗물이나 공장의 낙수를 막기 위해 어깨 부분에 덧댄 가죽이 특징이다. 19세기에 영국 노동자들이 주로 입던 색 코트sack coat에서 유래한 옷으로, 1888년 영국 스태퍼드셔에서 포목상을 하던 조지 키George Key가 체스터 선박 제조업에 종사하는 노동자를 위해 멜톤 울로 처음 제작했다고 알려져 있다. 당시 선박에 들어가는 엔진을 '동키 엔진'이라고도 불렀고 그래서 재킷에 '동키'라는 이름이 붙었다고 한다. 최근에도 과거와 형태가 거의 비슷한 동키 재킷을 워크 웨어로 입는데, 다만 어깨 부분에는 가죽 대신 PVC를 붙이는 경우가 많다. 영국 노동당 정치인들이 종종 동키 재킷을 입어 노동자의 편임을 강조하며, 스킨헤드들도 동키 재킷을 꽤 좋아하는 것으로도 알려졌다. 멜톤 울은 튼튼하고 거친 날씨에 적합하기 때문에 매키너 울과 더불어 다양한 워크 웨어와 밀리터리 웨어를 만드는 데 사용된다. 바닷바람을 버티는 피코트를 비롯해 더플코트와 오버올스에 '멜톤'이라는 이름이 붙은 경우를 종종 확인할 수 있다. 헤리티지 캐주얼 분야와는 떼려야 뗄 수 없는 섬유다.

퍼티그 팬츠

미군의 배틀 드레스 유니폼 팬츠는 보통 네 가지 색이 섞인 M81 우드랜드 카무플라주를 칠한 전투복 바지를 말한다. 여기서 '배틀 드레스 유니폼BDU'은 말 그대로 전투용 의류라는 뜻으로, 주둔지에서 입는 개리슨 드레스 유니폼Garrison Dress Uniform과 반대되는 말이다. 미국에서는 '퍼티그'라고도 하는데 엄밀하게는

군대에서 작업복으로 입던 옷을 말한다. 작업을 하든 전투에 참여하든 땅을 구르고 흙이 튀고 땀이 나는 건 마찬가지이므로 용도는 비슷하다고 볼 수 있다. 베틀 드레스 유니폼과 퍼티그의 종류는 주둔지나 작전 지역, 각 시대별로 다양하다.

패션계에서는 2차 세계대전부터 베트남전쟁까지 군인들이 전투나 작업 시에 착용했던 올리브 드랩olive drab 컬러의 바지를 보통 퍼티그 팬츠라고 부른다. 세분하면 작전 지역이나 복무 여건에 따라 헤링본 트윌, 데님, 덩가리 등의 직물로 만든 모델이 있으며 디자인도 조금씩 다르다. 핏은 살짝 헐렁하고 소재는 살짝 반짝이는 새틴이다. 앞뒤로 커다란 포켓이 두 개씩 달려 있는데, 앞에서 보면 주머니 선을 따라 커다란 네모 모양 스티치가 있고 뒷주머니에는 덮개가 붙어 있다. 일본에서는 '베이커 팬츠'라고도 한다. 이름의 유래에 대해서는 설이 많은데, 미군 혹은 프랑스 군이 빵을 만들 때 입었다는 이야기도 있으며 미군이 야구할 때 입던 바지라는 주장도 있다. 피터그 팬츠의 외형은 엇비슷하지만 보다 다양한 소재로 만든다. 보통 튼튼한 코튼을 쓰며

혼방으로 제작하는 경우도 많다. 데님이나 리넨으로 만들기도 하는데, 앞주머니의 네모 스티치나 살짝 달라붙는 실루엣을 살려 퍼티그 팬츠의 특징을 담아낸다.

퍼티그 팬츠는 다른 워크 웨어 아이템과 두루 어울린다. 활용도가 높다 보니 굉장히 많은 브랜드에서 선보이는 아이템으로, 특히 엔지니어드 가먼츠와 오슬로우 제품 등이 인기가 좋다. 미군 납품 업체인 궁호Gung Ho도 주목할 만하다. 궁호는 주로 면과 폴리에스테르 혼방으로 투박한 워크 웨어풍 퍼티그 팬츠를 만든다. 미국 제조인 데다 가격도 저렴해서 인기를 끌고 있다. 가끔 유행을 타기도 하지만 워낙 기본적인 바지라서 오랫동안 사랑받는 아이템이므로 기회가 될 때 구해 놓으면 다양한 스타일링에 활용할 수 있다.

셀비지 데님과 직조 방식

셀비지 데님은 간단히 설명하자면 셔틀 방직기로 만든 폭이 좁은 데님이다. 영국에서는 'selvedge', 미국에서는 'selvage'라고 표기하며 일부 업체는 'salvage'라고 적는다. 셀비지는 직조 방식에 따른 결과물이므로 이를 데님만의 특성이라고 보기는 어렵다. 직기를 이용해 데님만 짜는 것은 아니며, 씨실과 날실을 엮어 완성되는 여러 직물 가운데 데님이 포함되는 개념이다.

셀비지 데님 자체가 고품질을 뜻하지는 않는다. 질이 낮은 셀비지 데님도 있고, 마찬가지로 광폭으로 짠 고급 데님도 있다. 그럼에도 셀비지 데님이 제대로 만든 청바지의 상징처럼 여겨지는 까닭은 옛 기계와 공정으로

까다롭게 만든 데님이 훨씬 좋을 것이라는 선입견 때문이다. 구형 직기는 '셔틀 직기'라고 부르는데, 28인치 혹은 32인치 폭의 데님을 생산할 수 있다. 20세기 초만 해도 셔틀 직기는 효율적인 직물 생산을 가능하게 만든 혁신적인 기계였다.

일본 브랜드들은 주로 1920년대에 나온 도요타 모델 G나 사카모토 직기를 사용하며, 미국의 콘 밀스 화이트 오크 공장은 드레이퍼의 X3라는 기계를 쓴다. 이탈리아의 베르토Berto, 터키의 이스코Isko처럼 1950년대에 나온 피카놀picanol 직기를 사용하는 업체도 있다. 풀카운트를 이끄는 츠지타 미키하루는 "어떤 회사의 기계를 쓰느냐보다는 다루는 사람이 누구냐에 따라 데님 품질이 달라진다"고 말한다. 풀카운트는 도요타와 사카모토 직기로 만든 데님을 모두 사용한다.

레플리카 청바지 수요가 늘어나면서 더 많은 구형 직기가 필요한 상황이지만 요즘에는 생산되지 않으므로 공장 설비를 늘리려면 구형 직기를 찾아나서야 한다. 콘 밀스는 2013년에 사우스캐롤라이나에서 드레이퍼 X3를 무더기로 발견해 화이트 오크 공장에 설치했다. 이로써 셀비지 데님 생산량을 25퍼센트나 늘렸는데,

직기를 찾아내는 과정도 어려웠지만 설치하기는 더 어려웠다고 한다.

셔틀 직기로 데님을 제작하는 과정을 간단하게 살펴보자. 청바지를 자세히 보면 수직과 수평으로 얽힌 실이 있는데, 이를 각각 날실warp과 씨실weft이라고 한다. 보통 날실에만 인디고 염색을 한다. 아마도 비용 문제 때문이었던 것으로 보이는데, 덕분에 페이딩이 청바지의 중요한 특징이 되었다. 직기에 날실을 가지런히 설치한 다음 장치를 위아래로 벌리면 셔틀에 붙은 씨실이 좌우로 왔다 갔다 움직이면서 데님을 짠다. 이때 씨실이 계속 셔틀에 붙어 있기 때문에 천 가장자리가 저절로 마감된다. 이렇게 완성된 양쪽 끝부분을 셀프 엣지self edge, 즉 셀비지라고 한다. 가장자리에 씨실이 접혀 있어서 다른 부분과 모양이

다르다. 청바지를 뒤집으면 바지 안쪽 연결 부위에서 셀비지를 확인할 수 있다. 씨실이 없기 때문에 하얀색을 띠며 보통은 빨간색 실로 스티치를 넣는다. 스티치 색깔이 지정되어 있지는 않다. 리바이스가 빨간색 실을 사용하고, 리와 사무라이 진은 각각 노란색 실과 은색 실을 쓴다. 모모타로는 이따금 복숭아색 실을 쓰는데 이런 식으로 브랜드와 제품의 특징을 드러내는 데 쓰인다.

셔틀 직기가 수요를 따라갈 수 없게 되면서 새롭게 등장한 기계가 프로젝틸projectile 직기다. 프로젝틸은 '발사한다'는 의미로, 이 직기에는 셔틀이 없고 대신 씨실이 연결된 작은 프로젝틸 기구가 여러 개 붙어 있다. 벌려진 날실 사이로 씨실이 매달린 프로젝틸을 쏘고 씨실이 반대편에 도달하면 실을 끊는다. 프로젝틸은 다시 원래 자리로 돌아가고 그 사이에 다른 프로젝틸이 발사된다. 이 방식으로 천을 만들면 셔틀 직기와 달리 양쪽 끝이 자동으로 마감되지 않기 때문에 끝단을 휘갑치기로 마무리한다. 일반 청바지를 뒤집어 바지 안쪽 연결 부위를 보면 이를 확인할 수 있다.

프로젝틸 직기는 셔틀 직기에 비해 속도가 7배나 빠르고, 생산하는 데님의 폭도 2배 넓다. 얼핏 계산해도 데님 생산량이 구형 셔틀 직기와는 비교가 되지 않게 많다. 프로젝틸이든 셔틀이든 직물을 짜는 기본 원리는 같지만 씨실이 얼마나 효율적이고 빠르게 날실 사이를 통과하느냐에 따라 속도가 달라진다. 직조 방식은 이외에도 에어 젯, 워터 젯 등 다양하다.

셀비지 데님이 좋다고 평가받는 이유는 위에서 말했듯 오래된 셔틀 직기를 사용하기 때문이다. 품질로만 따지면 신형 직기가 뽑아내는 원단이 훨씬 균일하며 완성도가 높다. 하지만 레플리카 의류를 좋아하는 이들은 그런 매끈한 청바지를 원하지 않는다. 셔틀 직기로 짠 데님의 거친 표면과 언뜻 보이는 잔털은 헤비 듀티, 육체노동, 러기드 같은 올드 아메리칸 스타일과 훨씬 잘 어울린다.

일본산 청바지를 보면 각 브랜드나 제품마다, 심지어 동일한 제품 안에서도 데님이 조금씩 다르다. 이렇듯 원단의 불규칙성과 착용자의 생활 패턴에 따라 만들어진 페이딩을 통해 세상에 단 하나밖에 없는 청바지를 완성할 수 있다. 가끔 페이딩 청바지 전시나 청바지 관련 인터넷 포럼을 보면 청바지마다 각자의 인생이 담겨 있다는 말이 결코 과장이 아니라는 걸 느낄 수 있다. 셀비지 데님의 불규칙성은 구형 직기의 결함 때문이기도 하고, 직조 공장 숙련공과 청바지 회사가 일부러 만들어낸 결과물이기도 하다. 1985년 쿠라보에서 의도적으로 불규칙하고 슬러비한 표면을 가진 데님을 처음으로 개발했다고 한다. 1995년 즈음부터는 컴퓨터로 원단의 불규칙성 정도를 조절할 수 있는 단계로 발전했다. 사실 데님에 작게 뭉쳐 있는 실과 보푸라기는 다른 직물이라면 불량이라며 반품할 사유로 충분하다.

노스캐롤라이나의 콘 밀스 공장

리바이스와 특별한 관계에 있으며 세계에서 가장 많은 데님을 생산하는 콘 밀스, 특히 데님을 생산하는 화이트

오크 공장은 청바지 역사에서 중요한 위치를 점하고 있다. 물론 콘 밀스는 데님뿐 아니라 코듀로이, 플란넬 등 다른 직물도 생산하는 대형 섬유 회사다.

1895년에 콘Cone 패밀리가 설립했으며 그해 그린즈버러에 '프록시미티 코튼 밀스'를 세워 데님을 생산하기 시작했다. 프록시미티proximity는 '가깝다'는 뜻으로, 공장을 코튼 농장 바로 옆에 세운 까닭에 그런 이름이 붙었다. 1905년에는 역시 그린즈버러에 화이트 오크 코튼 밀을 세웠다. 이 공장은 데님을 전문으로 다루었고 1908년 세계에서 데님을 가장 많이 생산하는 공장이 된다. 덕분에 당시 화이트 오크를 운영하던 모시스 H. 콘Moses H. Cone은 '데님 킹'이라는 별명을 얻었다. 콘 밀스 공장은 1915년부터 리바이스에 데님을 납품했다.

현재 콘 밀스의 화이트 오크 공장은 드레이퍼 X3 직기를 사용한다. X3 직기를 만든 드레이퍼 코퍼레이션Draper corporation은 1850년경 매사추세츠주 호프데일에 문을 연 회사로 미국 전통 섬유 제조업 분야의 산증인이라고 할 수 있다. 특히 드레이퍼가 만든 오토매틱 직기는 미국 남부의 코튼 텍스타일 산업이 성장하는 데 기여했으며 몇몇 공장에는 직접 자본을 대기도 했다. 하지만 1960년대 들어 일본이 선보인 하이테크놀로지에 기반한 새로운 직기와의 경쟁에서 밀려났고 결국 1970년대에 생산을 멈추고 사라졌다.

구형 셔틀 직기로 빈티지 셀비지 데님을 제작할 때의 장점은 사람이 개입할 여지가 많다는 점이다. 기계를 다루는 방식에 따라 다양한 특성을 지닌 데님을 뽑아낼 수 있으며, 여기에는 숙련공의 역할이 매우 중요하다. 숙련공이 보유한 노하우는 수많은 청바지 브랜드가 스페셜 데님 제작을 의뢰하게 만드는 이유일 것이다. 콘 밀스 역시 리바이스를 비롯해 롤리 데님이나 로이 슬레이퍼Roy Slaper* 등의 청바지 브랜드와 함께 제작한 커스텀 셀비지 데님을 선보이고 있다.

콘 밀스가 미국을 대표하는 셀비지 데님 제조 공장임에는 분명하지만, 제품 품질에 대해서는 의견이 분분하다. 특히 일본산 셀비지 데님과 비교해 가격은 비슷한데 과연 그만큼의 품질을 갖추었느냐를 두고 각종 데님 포럼 사이트에서 자주 격론이 오간다. 그런데 그들이 말하는 '품질'은 사실 대부분 결점이다. 콘 밀스의 데님은 균일하고 깔끔하다는 평을 듣는데, 그 깔끔함이 오히려 결점으로 지적받는 것이다.

1980년대 이후 일본에서 구형 도요타 직기를 구해 셀비지 데님을 만들면서 뭉친 자국과 특이한 결이 생겼고 그것이 마치 헤리티지의 상징인 양 인기를 끌게 되었지만, 그러한 결함은 사실 옛날에는 불량으로 취급받았다. 이에 콘 밀스는 결함을 개선하고 균일한 데님을 만들기 위해 노력해왔다. 1970년대 이후에 출시된 도요타 직기 역시 콘 밀스처럼 균일하고 깔끔한 데님을 뽑아낸다. 바로 이 점 때문에 일본의 빈티지 청바지 브랜드들은 신형 직기를 잘 쓰지 않는다. 콘 밀스 데님이

*　혼자 운영하는 브랜드로 요새는 'Roy Jean'이라는 이름을 더 많이 쓴다.

지닌 말끔한 결은 다른 업체의 셀비지
데님과 차별화된 독특한 특징 정도로
받아들이는 것이 맞다. 매끈한 데님이
좋은지 거친 데님이 좋은지는 소비자가
각자의 취향에 따라 선택할 문제다.

＊ 덧붙이는 이야기
2016년 콘 밀스가 투자 회사에
팔리면서 변화가 예고되었는데
결국 2017년을 마지막으로 화이트
오크 공장의 운영을 중단한다고
발표했다. 이로서 화이트 오크에서
생산한 데님에 기대던 미국의 많은
소규모 브랜드도 변화를 맞이할
수밖에 없게 되었다.

링 스펀

데님 제작 과정의 첫 단계는 코튼
수확이다. 짐바브웨를 비롯해 이집트,
터키, 캘리포니아, 노스캐롤라이나 등
여러 지역에서 코튼을 생산하며, 각
브랜드는 생산지별 가격이나 특징 등을
고려해 지역을 선택한다. 수확한 코튼은
깨끗이 씻어 분류한 다음 방적사yarn로
만든다. 방적사는 직물을 만들 때
사용하는 실로, 코튼을 방적사로 만드는
과정을 '스피닝spinning, 방적'이라고
한다. 스피닝 방식은 다양하다. 예전에는
링 스펀, 링 스피닝 방식을 주로
사용했으나 1970년대 이후로는 오픈
엔드 방식이 대중화되었다. 빈티지
청바지 업계에서는 링 스펀 방식으로
제작한 셀비지 데님을 더 좋은 제품으로
여기기 때문에 청바지 상품 소개나 광고
문구를 자세히 보면 '링 스펀 데님'이라고
적어둔 것을 자주 볼 수 있다.

오픈 엔드 스피닝은 1963년에
체코슬로바키아의 코튼 리서치
인스티튜트라는 곳에서 개발했다.
통돌이 세탁기가 건조 모드로 돌아가는
모습을 떠올리면 이해하기 쉽다. 세탁기
안에서 건조될 때 옷이 빙빙 돌면서 길게
뭉치듯이, 그와 유사하게 코튼 덩어리를
분리해 빠르게 돌아가는 로터에 넣고
돌리며 에어 스팀을 쪼여 실을 만든다.
이를 '로터 스피닝'이라고도 부르며, 링
스펀에 비해 훨씬 빠른 속도로 방적사를
만들 수 있다.

링 스피닝은 약 150년 전부터
코튼이나 울로 방적사를 만들 때
사용되었다. 이 기계는 스핀들을
중심으로 상하로 이동하는 링과 그
가장자리를 도는 트래블러로 구성된다.
트래블러는 스핀보다 느리게 도는데,
실이 트래블러로 늘어지면서 스핀
주위를 회전하므로 실이 꼬이게 되고
속도 차이로 인해 스핀에 감긴다.
간단히 말해 오픈 엔드가 섬유를 뭉쳐서
방적사를 만드는 방식이라면 링 스펀은

섬유를 하나하나 꿰어 방적사를 만드는 방식이다. 오픈 엔드가 등장하기 전까지 링 스펀은 대량 생산에 적합한 공법으로 오랫동안 사용되었다.

링 스펀은 섬유를 계속 돌리고 솎아내면서 방적사를 만들기 때문에 오픈 엔드에 비해 시간이 다섯 배 정도 더 걸리고 작업자도 더 많이 필요하다. 그 대신 오픈 엔드에 비해 훨씬 가지런한 조직이 만들어진다. 결과적으로 더 튼튼하고 부드러운 원단을 만들 수 있으며 인디고 염색도 더 잘 들고 탈색될 때도 훨씬 멋진 모습이 나온다. 빈티지 데님 특유의 고르지 않은 표면도 링 스펀 방식으로 만든 코튼으로 만들어야 보다 확실하게 드러난다.

행크 다잉과 로프 다잉

데님을 제작할 때 실을 염색하는 방법은 루프 다잉loop dyeing, 행크 다잉hank dyeing, 로프 다잉rope dyeing이 있다.

루프 다잉은 길게 이어진 방적사 실타래를 물로 씻은 다음 인디고가 담긴 통에 통과시킨 뒤 바깥을 돌면서 산화되면 다시 인디고 통으로 집어넣는 방식이다. 균일하게 염색된다는 점과 염색 공간이 그리 넓지 않아도 된다는 점이 장점으로, 가장 흔히 사용하는 방식이다.

행크 다잉은 방적사 실타래를 물로 씻은 다음 인디고 염색약에 48시간 동안 담가두었다가 꺼내서 물로 씻고 다시 담근다. 이 과정을 반복하다가 원하는 색의 농도에 도달하면 방적사에 스팀을 쏘여 염색을 고정시킨다. 행크 다잉은 염색 과정에 화학약품이 많이 사용되지 않기 때문에 코튼 손상이 적은 편이다. 반복 횟수에 따라 컬러를 진하게 만들 수도 있으며 그럼에도 코튼의 부드러운 성질은 유지된다. 반면 시간이 오래 소요된다는 단점이 있다. 행크 다잉은 가장 오래된 염색 방식 중 하나인데 수작업으로도 가능하다. 인디고를 이용해 기모노를 염색할 때도 이 방식을 사용하기 때문에 일본, 특히 시코쿠 도쿠시마 지역에 이 분야의 장인과 오래된 업체가 많다.

로프 다잉은 빈티지 풍의 셀비지 데님을 만들 때 가장 적합한 염색 방식이라고 한다. 코튼 방적사를 꼬아 로프 형태로 만든 다음 롤러에 감아 인디고 통에 넣었다가 꺼내 산화 처리하는 과정을 25회 이상 반복한다. 시간이 적게 소요되는 편으로, 인디고

염색약이 코튼 방적사에 완전히 스며들지 않기 때문에 탈색이 빠르게 진행된다. 코튼이 겉만 염색되어 실 내부는 하얗게 남아 있는 상태여서 청바지를 입으면 탈색이 진행되면서 하얀 실 부분이 빠르게 드러난다. 이 상태에 기술적인 조절을 통해 다양한 특징을 부여할 수 있기 때문에 각 브랜드마다 개성 넘치는 제품을 만들 수 있다. 일본에서는 1970년 카이하라가 최초로 자체 개발한 기계를 사용해 로프 다잉 데님을 선보였다.

천연 인디고

인디고 염색은 오랜 역사를 지니고 있다. 4천 년 전 이집트와 인도 등지에서 각각 염색 방식이 개발되어 실크로드를 따라 거래되었다고 한다. 우리나라에도 영산강 유역에 피는 '쪽'을 이용한 전통적인 인디고 염색(쪽빛을 띤다)이 있다. 염료를 만들 때 굴이나 조개를 1000도 이상으로 구워 만드는 소석회가 필요하기 때문에 영산강 하류에 전통 쪽빛 염료를 만드는 곳이 많이 생겨났다고 한다. 인디고로 기모노를 염색했던 일본에도 전통적인 천연 인디고 염료들이 전해진다. 기모노 염색은 청바지 염색과 방법 면에서 크게 다르지 않기 때문에 일본 청바지 브랜드 일부는 전통 염색 방식을 사용한 제품을 선보이기도 한다.

일본에서도 쪽을 이용해 인디고를 만든다. 쪽잎을 수확해 창고에 보관했다가 물에 적시고 흔들어 석 달 정도 두면 발효되는데, 이 상태로는 아직 무색으로 이를 석회와 잿물 등을 이용해 산화시킨다. 이 과정을 거치면 인디고 컬러로 변하면서 검은색 덩어리의 물질이 만들어진다. 이것을 '스쿠'라고 한다. 이 상태로도 염료로 사용할 수 있으나 운반이 불편하므로 절구로 다져 작은 덩어리로 만든다. 혼-아이조메는 에도 시대에 등장한 방식으로 석회와 잿물 외에 장인의 감각과 경험으로 청주, 설탕 등을 첨가하며 조절해 만든 인디고 염료를 말한다.

재팬 블루 산하 염색 브랜드인 람푸야는 청바지에 가장 적합한 인디고를 개발해 '람푸야 블루'라고 이름 붙였다. 이 인디고로 염색한 방적사로 2002년형 수동 직기(하루에 80센티미터밖에 생산하지 못한다)로 데님을 짜서 세토나이카이 바닷물(혹은 같은 성분의 해수)로 한 차례 워싱한 핸드 메이드 청바지를 모모타로의 골드 라벨로 내놓고 있다.

한편 미국에는 콘 밀스에서 생산하는 화이트 오크 내추럴 인디고가 있다. 우리나라와 중국, 일본에서는 인디고를 만들 때 주로 쪽잎을 사용하지만 이는 지역마다 조금씩 다르다. 가장 흔한 식물은 인디고페라indigofera 종류다. 아메리카 대륙으로 넘어간 사람들 중에 카리브해에 정착한 이들이 주로 이 식물을 재배해 인디고 염료를 만들었고, 나중에 그들은 사우스캐롤라이나와 노스캐롤라이나로 이주했다. 처음에는 현지 토착민이 소규모로 생산해 의류나 머리카락 염색에 사용했는데 18세기에 아프리카 노예를 이용한 대량 재배에 성공하며 전체 수출 규모의 3분의 1을 차지할 정도로 중요한 작물이 되었다.

레플리카

그러나 1800년대 중반 독일에서 합성 인디고가 개발되어 바스프BASF에서 상용화한 이후 대량 생산이 활발해지면서 내추럴 인디고는 모두 합성 인디고로 대체되었다. 리바이스가 처음 청바지를 만들 때도 합성 인디고를 사용했으니, 따지고 보면 전통 염색 방식을 사용한 천연 인디고 청바지는 극히 최근에 등장한 신제품이라고 할 수 있다.

콘 밀스는 테네시의 스토니 크릭 컬러스Stoney Creek colors라는 염색 회사와 함께 청바지 전용 천연 인디고를 개발했다. 스토니 크릭 컬러스는 인디고페라 농장을 직접 운영하며, 미국에서 합성 인디고의 3퍼센트를 내추럴 인디고로 대체하는 것을 목표로 천연 염색 분야를 개척하고 있는 회사다. 천연 인디고 데님을 사용한 청바지는 여러 브랜드에서 볼 수 있다. 레프트 필드 NYC는 그리저 라인을 통해 콘 밀스 내추럴 인디고 청바지를 내놓고 있다. 소위 말하는 내추럴 페이드, 빈티지 페이드에 관심이 있거나 화학 물질 대신 천연 원료를 이용한 제품을 선호한다면 내추럴 데님을 경험해보는 것도 좋다. 일본에서도 스튜디오 다티산에서 천연 염색 청바지가 다양하게 나오고 있으며 45rpm의 소라히코나 PBJ의 AI 시리즈 등 다양한 제품이 있다.

셀비지 데님, 인디고 염색, 인권과 환경 문제

청바지를 파란색으로 염색하게 된 유래에 대해서는 여러 설이 있는데, 가장 널리 알려진 주장은 천연 인디고에서 나는 냄새에 해충과 뱀을 쫓는 기능이 있기 때문이라는 설이다. 천연 인디고의 원료인 인디고페라에 함유된 피레스pyreth라는 물질이 벌레를 쫓는 데 도움이 된다는 것이다. 그러나 과거 한 일본 방송에서 방울뱀이 정말로 청바지를 싫어하는지 실험한 결과, 뱀은 천연 인디고든 합성 인디고든 가리지 않고 덥석 무는 것으로 밝혀졌다.

청바지가 태어난 미국 서부가 황량한 지역이다 보니 눈에 잘 띄는 파란색을 선택했을 수도 있다. 그런데 초창기 데님은 사실 브라운 계열이 많았다고 한다. 혹은 프랑스의 워크 웨어가 전통적으로 파란색이라는 점과 관련 있을지도 모른다. 영국 해군도 작업복으로 파란색 옷을 입었는데 기름때가 묻어도 티가 많이 나지 않았기 때문이었다.

어쨌든 천연 인디고는 불용성이며 독성이 있다. 과거에 천연 인디고를 만드는 방식은 다음과 같았다. 먼저 인디고 액을 담은 통에 조개껍데기에서 얻은 석회나 오줌 등을 넣어 사흘 동안 끓인 후 발효시킨다. 그리고 이 통에 직물을 담갔다가 꺼내면 천이 처음에는 흰색이었다가 녹갈색으로 변한 뒤 점차 푸른색을 띤다. 일본에서는 석회나 오줌 대신 청주, 설탕 등을 썼다고 하나 많은 지역에서 주로 사용한 재료는 썩힌 오줌이었다. 소변을 썩혀서 용해하는 방법은 16세기 무렵에 개발되었다. 썩힌 소변의 대체재인 화학물질이 개발된 것은 18세기의 일이다.

웰 메이드 빈티지 레플리카의 유행에는 사소하지만 중요한 이점이 있다. 바로 환경오염 해결과 노동환경 개선에 도움이 된다는 점이다.

스웨트 숍Sweat shop*은 제품을 어디서 누가 만드는지 알 수 없을 때 생겨난다. 2014년 방글라데시에서 의류 공장이 무너져 수많은 노동자가 사망하는 대형 참사가 벌어졌을 때, 처음에는 그곳에서 무엇이 만들어지고 있었는지 아무도 몰랐다. 시간이 흐른 뒤에야 베네통Benetton, 조 프레시JOE FRESH, 망고MANGO 등의 브랜드 의류가 그곳에서 제작되었다는 사실이 드러났다. 이렇듯 의류 제작에 필요한 공정을 저개발국가로 옮겨서 생산 단가를 낮추고 동시에 위험을 외주화하고 책임도 지지 않는 경우가 많다.

디자이너 하우스에서 만드는 프리미엄 진은 대량 생산되는 청바지와 제조 공정은 비슷하지만 가격은 훨씬 비싸다. 디자인의 가치에 붙는 프리미엄도 있겠지만 그만큼 좋은 원단과 원료, 부자재를 사용해 최고 수준의 공장에서 생산하기 때문이기도 하다. 그러나 종종 럭셔리 브랜드 라벨을 달고 비싼 가격으로 판매되는 제품 가운데 일부 공정을 OEM으로 동남아시아 공장으로 빼내 원가를 낮추고는 이를 감추는 경우가 있다. 그들은 이런 사실이 발각되면 비난과 대가를 감수해야 한다는 것을 알면서도 이를 강행한다.

청바지의 원료 생산지와 제조 지역, 공장 이름 등을 제품의 사양에 적시하면 제작 공정을 쉽게 추적할 수 있으며 생산 현장도 쉽게 감시·감독할 수 있다. 이는 소규모로 운영되는 대부분의 청바지 브랜드에서 이미 실행하고 있다. 다만 이렇게 공정 하나하나를 세세히 관리하면서 '쓸모없는' 공을 많이 들이면 비용은 높아질 수밖에 없다.

하지만 이런 생산의 투명성은 여러 NGO 단체에서 노동 환경을 감시하고 언론에서도 크게 다루는 등 확대되고 있다. 최근에는 홈페이지에 제품 하나하나에 대해 어느 나라의 어떤 공장에서 만들고 그곳의 작업 환경은 어떤지 등을 올려놓는 업체들도 있다.

대량 생산 체제를 소규모 생산 체제로 완전히 대체하는 것은 불가능하다. 생산이 공정하게 이루어지든 그렇지 않든 신경 쓰지 않고 저렴한 상품만을 원하는 소비자도 많다. 따라서 의류 산업계의 투명성을 높이기 위해서는 조직적이고 국제적인 규모로 대응할 필요가 있다. 무엇보다 애초에 수상쩍은 공정을 거쳐 터무니없이 저렴한 가격표를 붙인 제품이 시장에 등장하지 않도록 규제해야 한다.

아울러 환경 문제도 중요한 이슈다. 요즘에는 H&M 등 스파 브랜드를 비롯해 다수의 대형 청바지 회사에서 리사이클, 친환경, 페어 트레이드, GMO 농작물, 오가닉 등의 수식어를 붙인 제품을 선보이는 추세다.

청바지 생산에는 염색 등의 공정에서 물이 굉장히 많이 쓰인다. 합성 인디고, 스톤 워시 등 낡은 흔적을 만들기 위해 가미되는 공정으로 환경이 파괴된다. 합성 인디고 자체가 야기하는 오염은 같은 양이라면 천연 인디고와 비교했을 때 그렇게 큰 차이가 나지

* 노동력 착취 현장을 일컫는다.

않는다. 애초에 천연 인디고에 함유된 독성 물질로 인해 사용이 어려웠고, 이에 해결책을 고안하는 과정에서 합성 인디고가 개발된 것이기 때문이다. 하지만 합성 인디고에 비하면 천연 인디고의 사용량은 극히 미비하므로 환경에 미치는 악영향도 그만큼 적다고 볼 수 있을 것이다. 더 큰 문제는 워싱과 브리칭breeching 같은 후처리 과정에서 사용되는 중금속 등에 의한 오염이다.

청바지 생산이 환경에 미치는 영향을 자각함에 따라 오염을 최소화하는 다양한 방법이 속속 개발되고 있다. 특히 환경에 관심이 많은 데님 생산업체와 청바지 브랜드를 중심으로 새로운 대안을 모색하고 있으며, 친환경 제작 방식이 유행처럼 번지면서 참여하는 업체도 늘어나고 있다. 예컨대 콘 밀스에서 물을 절약하는 방식으로 제작한 바라블루VARABLUE 데님, 독일 기업이 개발한 리퀴드 이산화탄소를 이용하는 나노 다잉 등이다. 이외에도 에어 다잉, 드라이 다잉 등 다양한 염색 기법이 개발되거나 또는 실험 과정에 있다. 대부분 물과 에너지 사용을 줄이고 오존과 이산화탄소 배출을 감소하기 위한 방안들이다.

파타고니아Patagonia에서 최근 내놓은 청바지는 기존 제조 방식보다 물 84퍼센트, 에너지 30퍼센트를 절약하고 이산화탄소 발생량도 25퍼센트 낮추어 제작한 것이라고 한다. 스톤 워시, 샌드블라스트sandblast, 블리칭 등 오염을 유발하는 가공 역시 전혀 하지 않았다. 한편 리바이스는 데님 제조 과정에서 28~90퍼센트까지 물을 절약한 워터리스 진waterless jean을 출시했다. 오존 워시 장비를 동원해 다량의 물과 화학약품을 쓰지 않고도 빈티지 느낌의 진을 만들어낸 것이다. 청바지 세탁을 자주 하지 말라는 조언 또한 환경보호의 일환이다. 누디 진은 소비자에게 6개월에 한 번만 세탁하기를 권하는데, 억지로 더러움을 참으라는 것이 아니라 청바지를 만들 때 냄새가 덜 나게끔 하는 처리 공정을 넣는다.

물론 이러한 사소한 대안들이 환경오염을 획기적으로 줄이지는 못할 것이다. 그러기에 청바지는 너무나 많이 생산되며 또 수없이 버려진다. 하지만 환경 친화적인 제조 방식을 고민하는 과정을 통해 더 커다란 변화를 이끌어낼 실마리를 얻을 수도 있다. 패션계가 정치적·사회적 이슈를 공론화하는 방법은 사람들에게 새로운 트렌드를 제시하는 것이다. 게다가 공들여 만든 옷을 오래 입는 일이야말로 사실 가장 친환경적인 행위인데, 바로 그것이 빈티지 제조 방식 청바지 업체들이 계속 해온 주장이다.

천염 염료로 만든 셀비지 데님과 친환경 공정으로 완성한 옷이 당신이 입고 있는 옷보다 훨씬 멋지다는 사실을 끊임없이 보여줌으로써 소비자를 변화시킬 수 있다. "지구를 구하자" 같은 문구가 적힌 티셔츠도 분명 지구 환경을 지키는 데 쓸모가 있겠지만, 제작자와 소비자를 만족시키면서 환경까지 지키는 트렌드를 확산시키는 것이야말로 패션이 제시할 수 있는 효과적인 공존 방식이다.

트윌

트윌은 날실과 씨실을 두 가닥 혹은 세 가닥 건너뛰어 비스듬한 무늬가 나오도록 짜는 방법이다. 이렇게 짠 직물에는 이랑 무늬가 나타난다. 트윌 방식으로 짠 직물로는 데님을 비롯해 개버딘, 덩가리, 트위드 등이 있다. 본문에서 네이키드 앤 페이머스가 트윌을 여러 방법으로 실험해 다양한 데님을 만든다고 설명했는데, 여기에서는 그 가운데 대표적인 방법 세 가지를 소개한다.

라이트 핸드 트윌은 실의 방향이 오른쪽 위로 흐른다. 이를 'RHT'라고도 하고 'Z 트윌'이라고도 부르는데, 실이 알파벳 Z의 세로획과 같은 45도 방향이기 때문이다. 리바이스가 사용한 방식으로, 가장 기본적인 트윌 방식으로 자리 잡았다. 라이트 핸드 트윌로 짠 데님은 납작하고 부드럽다는 특징이 있다.

레프트 핸드 트윌은 실이 Z와 반대

방향, 즉 왼쪽 위로 흐른다. 그래서 'LHT' 혹은 'S 트윌'이라고 부른다. 리의 오래된 모델들이 이 방식으로 데님을 제작했다. 그래서 리의 레플리카 제품들도 LHT 데님을 많이 사용한다. 리바이스 청바지가 더 흔하다 보니 RHT의 페이딩에 익숙해져 리의 페이딩을 상대적으로 재미없다고 평하는 사람들도 있다. 하지만 페이딩의 형태에는 좋고 나쁨이 없으며 그저 특색이 다를 뿐이다. 리 마니아는 물론 LHT 특유의 애매한 듯한 페이딩을 훨씬 좋아하는 사람도 적지 않다.

브로큰 트윌은 위의 두 가지를 섞은 방식이다. 1964년에 랭글러가 처음 시도했다. 지그재그 패턴이 만들어지므로 방향이 한쪽인 경우에 나타나는 트위스트 현상을 방지할 수 있다. 랭글러를 복각한 청바지는 브로큰 트윌로 만들어야 제대로 만든 것이다.

이외에도 다양한 트윌 방식이 있으며, 어떤 방법을 선택하느냐에 따라 데님의 결이 달라지고 탈색 과정과 모습에서도 차이가 생긴다. 큰 차이는 아니겠지만 소소한 차이를 즐기는 것이 셀비지 데님을 입는 이유다.

짐바브웨산 코튼

일본에서 처음 빈티지 데님을 제작할 때는 대부분 캘리포니아나 텍사스 등에서 생산한 미국산 코튼을 사용했다. 그러던 1994년, 풀카운트가 여러 종류의 코튼을 시험하다가 짐바브웨산 코튼을 선택한 이후로 많은 업체들이 짐바브웨산 코튼을 선호하게 되었다. 미국산 코튼으로 만든 데님은 특유의 광택과 탄력이 돋보이나 탈색

효과에 있어서는 최상이라고 말하기 어려웠다. 그리하여 대안을 찾아 헤맨 끝에 발견한 것이 짐바브웨의 코튼이다. 강렬한 햇빛을 받으며 자란 짐바브웨 코튼은 섬유가 길고 튼튼하다. 덕분에 인디고 염색이 잘 되며 예쁜 색감을 얻을 수 있다. 대부분 유기농인 데다 짐바브웨 농민들이 손으로 직접 채취한다는 점에서 빈티지 레플리카 패션이 추구하는 핸드메이드 정신과도 잘 맞는다.

그렇지만 정치적으로는 다소 민감한 문제가 있다. 짐바브웨가 1980년부터 37년 동안 로버트 무가베Robert Mugabe가 장기 집권했던 독재 국가라는 점 때문이다. 짐바브웨 경제는 그야말로 최악의 상황으로 '돈으로 벽지를 바르는 것이 차라리 낫다'는 말이 돌 정도로 악명 높은 하이퍼인플레이션을 겪은 바 있다. 인권은 세계 최하위 수준이고, 최근 치러진 몇 차례의 선거는 모두 부정선거 의혹에 휩싸였다.

일본 청바지 업체들이 짐바브웨 코튼을 쓰기 시작할 무렵에는 극히 소수만이 이 문제를 제기했으나, 2000년대 들어 모모타로와 풀카운트 등이 미국과 유럽 시장에 진출하면서 본격적으로 주요 이슈로 다뤄지기 시작했다. 코튼 생산국이 수없이 많은데 굳이 독재 체제를 유지하는 짐바브웨와 거래할 이유가 있느냐는 지적이었다. 심지어 유럽의 마케터들은 일본 브랜드에 청바지를 짐바브웨 코튼으로 만들었다는 이야기를 가급적 하지 말라고 조언하기도 했다.

최근에는 아프리카, 동남아시아, 인도, 중국 등의 열악한 노동환경을 둘러싸고 비판의 목소리가 높아지는 상황이며 그만큼 감시하는 눈도 늘어나고 있다. 청바지 업체들은 비영리기구를 통해 짐바브웨에 구호 자금을 보낸다든가 '짐바브웨를 지키자SAVE ZIMBABWE'라는 문구를 넣은 티셔츠를 판매해 수익금을 기부하는 등의 캠페인을 벌이기도 한다. 나이키나 H&M 같은 대형 의류 업체가 연루된 이슈만큼 언론의 주목받고 있지는 않지만, 빈티지 청바지 업계를 둘러싼 노동, 인권 문제에도 관심을 기울일 필요가 있다.

보로

보로는 '걸레', '누더기'라는 뜻이다. 19세기 말과 20세기 초에 일본의 농민은 매우 가난해서 옷이나 침구류를 쉽게 살 수 없었다. 특히 추운 북쪽 지방에서 면은 값비싼 데다 구하기 어려운 직물이었다. 그래서 버려진 천 조각을 구해 무명실로 꿰매 이어 붙여서 만든 옷감으로 옷을 지어 입었다. 보온성을 높이기 위해 원래 있던 옷에 천 조각을 누벼 입기도 했다. 이렇게 자투리 천을 누덕누덕 이어 붙이는 보로 기법은 일본

경제가 발달하면서 사라졌다. 하지만 2000년대 들어 보로의 독특한 미감이 재조명되면서 여러 차례 전시회가 열리는 등 다시 관심을 얻었다.

일본의 전통 누빔 방식을 '사시코'라고 하며, 이때 사용하는 무명실을 '사시코 실'이라고 부른다. 원래는 흰 무명실로 파란색 천을 바느질해 만드는데, 보로 기법이 발달하면서 최근에는 색색의 실을 사용해 도안을 그려 넣기도 한다. 한국에서도 자수를 하는 분들이 사시코 바느질로 소품을 많이 만든다.

셀비지 데님 분야에서는 보로 기법을 주로 낡은 바지를 기운 모습을 재현하기 위해 활용한다. 캐피탈이나 고로모 교토 등이 보로 청바지를 선보이고 있으며 재킷, 가방, 손수건 등 다양한 아이템에 이를 응용한다. 간단한 보로 패턴을 만드는 것은 그리 어렵지 않다. 두꺼운 코튼 실을 구입해 뜯어진 청바지를 직접 기울 수도 있다. 일본에는 '보로 키트'를 판매하는 가게나 '보로 수선 서비스'를 제공하는 청바지 리메이크 숍도 제법 있다.

유니언 스페셜 재봉틀

유니언 스페셜은 빈티지 레플리카 의류에 관심이 있다면 셔틀 직기와 함께 반드시 한 번은 듣게 되는 이름이다. 조금 더 깊이 파고든 이들은 '43200G' 모델도 들어보았을 것이다. 청바지 제작 업체는 물론 수선 가게에서도 이 기계를 보유하고 있는 경우가 많다. 유니언 스페셜은 1881년 시카고에 설립되었다. 그리고 이후 재스퍼 W. 코리Jasper W. Corey가 가방을 만드는

기계를 개발해 시카고에 있는 가방 공장에 이 재봉틀을 설치했다. 새로 등장한 기계가 그러하듯 이 가방 제조 기계는 구형 기계에 비해 훨씬 다루기 쉽고 속도도 빨랐다. 무엇보다 이 기계의 가장 큰 장점은 더블 록double rock 스티치가 가능하다는 것이었다.

말이 나온 김에 덧붙이자면, 청바지 제작에서 많이 사용하는 스티치 방식에는 체인 스티치와 록 스티치가 있다. 체인 스티치는 말 그대로 사슬 모양의 스티치다. 탈색이 되면서 드러나는 무늬와 '아타리'라는 로핑 이펙트가 생긴다. 예전 리바이스

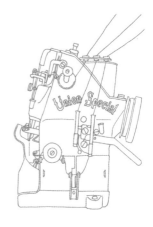

청바지에는 체인 스티치가 밑단, 허리, 솔기 등 여기저기에 있었기 때문에 이 방식이 인기가 많다. 그 대신 작업에 소요되는 시간이 길고 실이 잘 풀린다. 게다가 체인 스티치를 할 수 있는 재봉틀이 많지도 않은데, 청바지의 경우 유니언 스페셜의 43200G를 많이 사용한다.

청바지를 보면 데님이 겹쳐진 부분이 툭 튀어나와 있다. 그런 부분들은 입거나 세탁을 하다 보면 마찰로 인해 눌린 자국이 생기거나 인디고 컬러가 뭉개져 물결무늬가 생긴다. 재봉틀이 단을 접어 체인 스티치를 할 때 누르면서 밀고 나갈 때 생기는 자국이다. 이러한 흔적을 일본에서는 '아타리'라고 부르며, 미국에서는 '로핑 이펙트' 혹은 '로프 룩rope look'이라고 한다. 마치 스티치 모양이 로프처럼 보인다고 해서 그런 이름이 붙었다.

반면 록 스티치는 싱글 스티치라고도 하며, 작업이 더 쉽고 저렴한 데다 실을 튼튼하게 고정할 수 있다. 스티치를 두 줄로 해 더블이 되면 더욱 튼튼해진다. 한마디로 록 스티치가 체인 스티치보다 튼튼하고 간편하고 깔끔한 방식이나 체인 스티치 같은 입체감이 없고 로핑 이펙트가 생기지 않는다는 점에서 선호도가 갈린다. 엔지니어드 가먼츠의 옥스퍼드 셔츠나 미스터 프리덤의 제품을 보면, 전체를 싱글 스티치로 박음질했다는 문구가 적힌 것을 종종 볼 수 있다. 스티븐슨 오버올stevenson overalls 청바지는 거의 싱글 스티치로만 되어 있다.

유니언 스페셜은 이후 산업용 재봉틀로 사업 영역을 넓혔다. 초기에는 독일에 있는 공장에서 부품을 만들고 시카고에서 공정을 마무리했는데, 1948년에 일리노이주 허틀리에 위치한 공장을 사들이면서 회사를 이곳으로 옮겼다. 지금도 이 공장에서 제품을 생산한다.

43200G 모델은 1939년에 처음 등장해 1989년까지 생산되었다. 중간에 몇 번의 리뉴얼을 거쳐 3세대 제품까지 나왔다. 43200G는 재킷, 오버올스 등의 단 접기 박음질에 특화된 모델이다. 미국 업체들이 가장 많이 사용한 모델로 빈티지 데님 제품에서 로핑 이펙트를 흔히 볼 수 있다. 덕분에 빈티지 레플리카를 만들 때 43200G 모델을 주로 사용하게 되었다.

1세대 43200G는 몸통과 헤드가 검은색이다. 43200F 모델도 있는데 원래는 사이드 심 전용으로 값도 더 저렴하다. 리페어 숍이나 소규모 청바지 공방에서 43200F를 가져다 놓기도 하는데, 보통은 43200G와 헷갈렸거나 그 제품을 구하지 못해 차선책으로 선택했을 가능성이 높다. 43200G 이전 모델인 11500G는 훨씬 구하기가 어렵다. 라이징 선Rising Sun과 사무라이 진에서 11500G를 사용한다고 알려져 있다. 유니언 스페셜의 39200 모델과 싱어의 114W103 모델도 체인 스티치 재봉틀이다. 빈티지 계열 청바지를 만들거나 밑단 수선이 가능한 리페어 숍을 차리려는 사람들이 일단 43200G 재봉틀부터 확보하는 경우가 많아서 이베이 등에서도 인기가 많다고 한다.

이외에도 버튼 홀, 벨트 루프, 더블 스티치, 트윈 스티치 등에 사용하는

빈티지 재봉틀 종류는 굉장히 많고, 대부분 유니언 스페셜이나 싱어에서 선보였던 오래된 제품을 사용한다. 록 스티치용으로는 주키JUKI에서 나온 'DDL-5600NL'이 인기가 많은데 30온스 데님도 박을 수 있다고 한다.

샌포라이즈, 언샌포라이즈

샌포라이즈는 천을 방축 가공한다는 의미다. 비슷한 표현으로 리바이스에서는 프리슈렁크Pre-Shrunk, PS라고 한다. 반대말은 언샌포라이즈이며, 리바이스에서는 '몸에 알맞게 줄어든다'는 의미로 슈링크 투 핏Shrink To Fit, STF이라고 부른다. 리바이스 슈링크 투 핏 제품의 수축률은 501의 경우 예전에는 8퍼센트였다가 1980년 이후에는 10퍼센트가 되었다. 10퍼센트는 최대치를 표시한 것으로, 실제로는 그렇게 많이 줄어들지는 않으며 모델별로 수축률이 조금씩 다르다. 방축 가공한 모델의 경우에도 약간 줄어들지만 수축률은 보통 3퍼센트 내외다.

샌포라이즈는 1928년에 샌포드 록우드 클루엣Sanford Lockwood Cluett이라는 미국인이 발명해 1930년에 특허 취득했다. 그는 이것 말고도 300여 개에 달하는 특허를 보유한 발명가였다. 방축 가공이 필요한 이유는 데님을 처음 물세탁하면 천이 크게 줄어들기 때문이다. 방축 가공은 직물을 샌포라이즈 기계에 넣어 약품 처리하고 스팀을 쏘이고 늘렸다 풀었다를 되풀이하는 등의 공정을 거친다.

리바이스의 경우 샌포라이즈가 발명되기 이전 제품은 전부 슈링크 투 핏이었다. 1930년대부터 샌포라이즈 가공이 등장했지만 사용하지 않다가 1950년대부터 트윌 치노 팬츠, 501Z* 등이 프리슈렁크 제품으로 나오기 시작했다. 1954년에 선보인 501Z는 리바이스의 초기 샌포라이즈 청바지라는 점에서 지금까지 인기가 좋다. 로트 넘버 끝에 붙인 알파벳 z는 지퍼가 달렸다는 표시다.

샌포라이즈드 데님과 헷갈릴 수 있는 것이 바로 로 데님이다. 로 데님을 드라이 데님이라고도 부르는데, 그 이유는 워싱을 거치지 않은 원래 상태 그대로 두기 때문이다. 그러므로 샌포라이즈드 로 데님도 있고 언샌포라이즈드 로 데님도 있다. 처음 소킹을 하면 전자는 조금 줄어들면서 탈색이 진행되고, 후자는 많이 줄어들면서 탈색이 진행된다. 가급적 세탁을 하지 않고 버티라는 누디 진 같은 브랜드의 경우 드라이 청바지는 모두 샌포라이즈 데님을 사용해 만든다. 반대로 더 플랫 헤드 같은 브랜드는 언샌포라이즈 데님을 사용한다.

셀비지 청바지는 '개인화'에 가치를 두기 때문에 이런 제품이 나오는 것인데 브랜드마다 입장이 조금씩 다르다. 언샌포라이즈 로 데님을 좋아하는 곳도 있지만 샌포라이즈 원 워시를 좋아하는 곳도 있다. 마찬가지로 소비자도 처음 청바지가 줄어드는 과정을 기꺼이 받아들일 수도 있고, 그렇게까지 귀찮은 과정을 거쳐야 한다면 구매를 관두자고

레플리카

*　1967년에 '502'로 로트 넘버가 바뀌었다.

생각할 수도 있다. 언샌포라이즈드 청바지의 경우 천에 수분이 얼마나 있느냐에 따라 수축 정도가 결정되므로 소킹 과정이 중요하다. 물론 샌포라이즈드 청바지도 처음에 구입하면 섬유 보호를 위한 코팅이 되어 있으므로 소킹을 해야 한다. 하지만 언샌포라이즈드 데님은 처음 소킹할 때 수축이 한 번에 끝나는 경우가 드물고, 몇 번의 세탁 과정을 거치면서 제 사이즈를 찾아가기 때문에 이 과정이 더 중요하고 까다롭다. 날것의 데님 상태가 궁금하다면 언샌포라이즈드 데님을 선택하는 것이 더 큰 재미를 느낄 수 있다. 참고로 언샌포라이즈드 청바지 가운데 가장 손쉽고 저렴하게 구할 수 있는 제품은 리바이스 501의 STF 모델들이다.

셀비지 데님 원맨 브랜드

셀비지 데님을 소량 판매하는 직조 회사들의 존재는 혼자서 청바지를 만들어보려는 이들에게 큰 도움이 된다. 그러나 이 문제에는 꽤 복잡한 배경이 있다.

셀비지 데님 청바지와 가장 비슷한 형태로 개인이 운영하는 소규모 지역 기반 제조업으로 로컬 크래프트 맥주를 예로 들 수 있을 것이다. 하지만 맥주는 가볍게, 자주 사 마실 수 있는 대신 유통기한이 짧다. 청바지는 우연히 발견한 가게에서 200달러짜리 청바지를 덜컥 구입하는 경우는 드물지만 시간이 좀 지나도 여전히 새것이다. 크래프트 맥주와 크래프트 청바지는 운영 방식은 비슷하지만 소비 측면에서의 차이는 크다.

청바지 원맨 브랜드가 과연 얼마나 살아남을 수 있을지는 확실치 않다. 어느 순간 원맨 브랜드와 소규모 브랜드는 모두 사라지고 리바이스 혹은 리, 그도 아니면 유니클로와 H&M의 청바지만 남는다고 해도 전혀 이상하지 않을 것이다. 하지만 치열한 경쟁 속에서 즐기면서 살아남는 원맨 브랜드가 있다면, 그 브랜드를 통해 무수히 많은 아이디어와 가치가 샘솟지 않을까. 온라인으로 세계 각국의 패션이 동시에 공유되는 세상이니, 무슨 일이 벌어질지는 아무도 모른다.

우리나라에서도 일제강점기인 1900년대 초반부터 섬유 공장들이 들어섰고 한국전쟁 이후에는 대구와 구미를 중심으로 섬유산업단지가 형성되었다. 중공업 중심으로 개편되기 전까지 주류를 이룬 산업이 섬유였다고 해도 과언이 아니다. 각오한 것 이상으로 품이 많이 들겠지만, 오카야마나 콘 밀스에서 생산하는 데님이 마음에 들지 않고 자신만의 셀비지 데님을 만들어보고 싶다면 국내 시장에 기반한 청바지 만들기에 도전하는 것도 의미 있을 것이다.

아래에 미국을 비롯한 세계 각지의 원맨 브랜드와 스몰 팩토리를 운영하는 브랜드 목록을 적었다. 이들 회사는 어느 날 사라질 수도 있지만 어느 날부터 쑥쑥 성장해 리바이스처럼 패션계를 뒤엎는 기업이 될 수도 있다.

- Ande Whall Denim Co.
 * 뉴질랜드
- Black House Project
- Blue Blanket
- Circle A Brand
- Companion Denim

- Domino New York
- Dumluck Handcrafted Garments
 * 네덜란드
- Grease Point Workwear
- Hepville Custom Clothing
- Imogene+Willie
- Livid Jeans
- MATiAS Denim
- Norman Russel
- Paleo Denim
- Railcar
- Red Cotton Denim
- Rogue Territory
- Roy Slater
- RPMWEST
- Ruell and Ray
- Tellason
- The Stronghold
 * 원래는 1895년에 문을 연 오래된
 로스앤젤레스의 청바지 브랜드다.
 1949년에 문을 닫았다가 2004년에
 마이클 패러다이스와 마이클 카셀이
 부활시켰다.
- Tulp Jeans
 * 네덜란드
- White Horse Trading Co.

박세진

FashionBoop.com / @macrostar

패션 칼럼니스트. 패션 관련 글을 쓰고 번역을 하고 있다. 패션 전문 사이트 패션붑(fashionboop.com)을 운영하며, 비정기 문화 잡지 《도미노》 동인으로 활동했다. 《GQ》를 비롯한 여러 패션 매체에 기고 활동을 하고 있으며, 현재 《한국일보》에 '박세진의 입기, 읽기'라는 패션 칼럼을 연재 중이다. 《패션 vs. 패션》(2016)을 썼고 옮긴 책으로 《빈티지 맨즈웨어》(2014)가 있다.

레플리카

첫판 1쇄 펴낸날 2018년 2월 23일
9쇄 펴낸날 2024년 7월 17일

지은이 박세진
발행인 조한나
책임편집 김교석
편집기획 유승연 문해림 김유진 곽세라 전하연 박혜인 조정현
디자인 한승연 성윤정
경영지원국 안정숙
마케팅 문창운 백윤진 박희원
회계 임옥희 양여진 김주연

펴낸곳 (주)도서출판 푸른숲
출판등록 2003년 12월 17일 제2003-000032호
주소 경기도 파주시 심학산로 10(서패동) 3층, 우편번호 10881
전화 031)955-1400(마케팅부), 031)955-1410(편집부)
팩스 031)955-1406(마케팅부), 031)955-1424(편집부)
홈페이지 www.prunsoop.co.kr
페이스북 www.facebook.com/prunsoop 인스타그램 @benchwarmers

ⓒ박세진, 2018
ISBN 979-11-5675-733-7 03600